U0042328

佛教美術全集 拾貳

山東佛像藝術

劉鳳君 著

藝術家 出版社

【目錄】

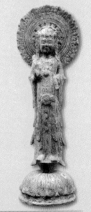

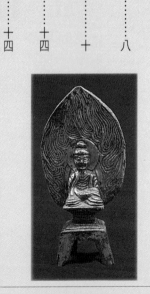

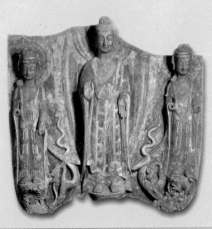

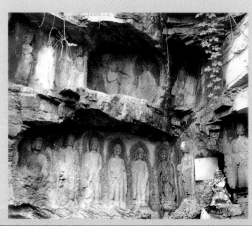

我在山東大學從事教學和研究已二十多年的時間，我雖然把主要精力放在建立美術考古學的學科體系和教學上；但我認為山東大學位在濟南，應盡客居齊魯之便，與自己的研究教學相結合，對山東境內的古陶瓷和佛像藝術進行考古調查、發掘與研究。近十幾年山東境內，特別是青州地區經常出土大量的金銅和石雕佛像，引起了國內外學術界的極大關注。我多次應邀前往各地區、縣市、觀看這些佛像，與各地同仁們進行分析探討山東的佛像藝術。

在各地同仁調查研究基礎上，一九九三年第三期《考古學報》發表了我的習文〈山東地區北朝佛教造像藝術〉，這是一篇系統研究北朝時期山東地區佛像藝術的處女作。可惜是在一九九六年青州龍興寺窖藏佛像發現之前，後來審視拙文，對東魏、北齊的論述顯得很是欠缺。一九九六年十月我應國家文物局邀請參加了青州龍興寺窖藏佛像的鑑定會，在鑑定會上，我提出：「青州地區出土的北朝佛像，應劃為一個新的地方佛像藝術類型—以個體石造像為主的『青州風格』」並應邀在《山東大學學報》一九九七年第二期和一九九八年第三期，分別發表〈青州地區北朝晚期石佛像被毀時間和原因初探〉與〈論青州地區北朝晚期石佛像藝術風格〉兩文。我也很有幸，在一九九九年三至四月和一九九九年十二月至二〇〇〇年一月兩次應邀前往台灣各大院校及一些考古文物研究單位演講美術考古學。在兩次環島演講的日子裡，多次觀看到近幾年出家遠走台灣的青州地區出土的北朝晚期石佛像已成為國內外學術界研究的重大課題，本書也重點描繪了它，還專文撰了〈台灣所藏青州佛像〉一節，以饗讀者。

在台灣演講的日子裡，經台北藝術學院林保堯教授抬薦，藝術家出版社發行人何政廣特約我撰寫《山東佛像藝術》一書。感謝他們的信任。我雖然對山東佛像藝術比較了解，但怎樣在限定篇幅內寫好第一部《山東佛像藝術》，即讓讀者系統了解山東境內的佛像藝術發展史，又要突出山東佛像藝術的特點和重點，這也是我撰寫本書的目的所在。書中所引用的七十多處佛像資料，分佈在近五十個地區、縣市。其中絕大多數佛像我都親自觀察過，多數圖版是我實地拍攝的，有些是第一次發表。本書之所以能夠完成，實靠在山

東境內各文博單位工作的學生和朋友們的幫助，我的太太蘇玉玲女士經常同我一起參觀各地博物館，攀登各個山峰，幫我拍照記錄，回家後又幫我整理資料。借此書出版的機會，謹向幫助過我的同仁朋友致真摯的謝意。

二〇〇〇年十一月於山東大學美術考古研究所

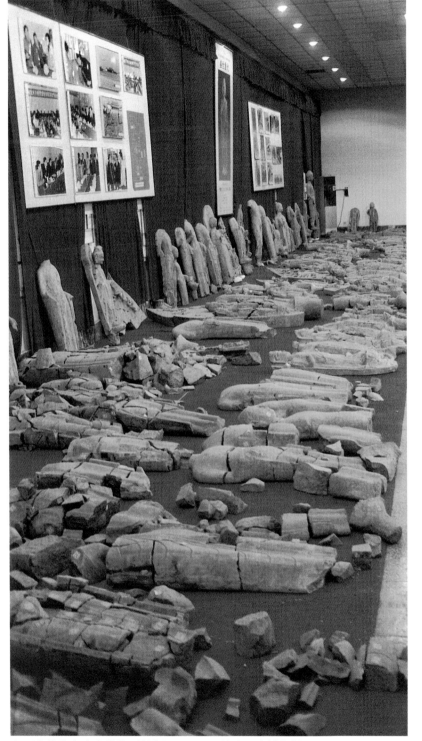

青州市龍興寺出土佛像　1996 年發現　現藏青州市博物館

【山東東漢佛像藝術】

【東漢佛像藝術的發現】

山東境內東漢時期的佛教造像藝術，均發現在魯南地區東漢畫像石墓的墓室中。主要有以下幾處發現：

一、一九五三年發掘的沂南縣東漢桓帝時期（一四七—一六七）畫像石墓，在墓室八角石柱頂端的南面和北面各刻一尊立像，兩像均有頭光，頭上似有裝飾，著圓領窄袖衣，腰束寬帶，並附有下垂的流蘇，穿褲，拱手於胸前。南面立像下有一羽翼坐像，穿交領寬袖衣，右手作施無畏印。以上三像，都是明顯受到佛教影響的石刻畫像。與南、北兩面的畫像相對應，東、西兩面頂端分別刻東王公和西王母像。1

二、滕州市東漢晚期畫像石墓出土一件畫像石上刻有兩個六牙白象。象身皆有鞍具，上有人騎坐。象前有一佩劍人騎辟邪。2 六牙白象「為佛教傳說之物」，東漢末年竺大力與康孟祥譯《修行本起經》卷上〈現變品第一〉

1 曾昭燏、蔣寶庚、黎忠義：〈沂南古畫像石墓發掘報告〉，文化部文物管理局，一九五六。

2 傅惜華：〈漢代畫像全集〉初編，中法漢學研究所，北京，一九五〇。

1　　　　2　　　　3　　　　4

沂南縣東漢畫像石墓中室
墓柱佛教圖像和東王公、
西王母像
1. 石柱東面東王公像
2. 石柱西面西王母像
3. 石柱南面佛教圖像
4. 石柱北面佛教圖像
（左圖）
左圖局部（右頁圖）

載：「白象寶者，色白紺目，七肢平跱，力過百象。髦尾貫珠，既鮮且潔。口有六牙，牙七寶色。若王乘時，一日之中，周遍天下，朝往暮返，不勞不疲；若行渡水，水不動搖，足亦不濡，是故名為白象寶也。」

三、一九九○年鄒城市郭里鄉高李村發現一座東漢畫像石墓，在前室後壁一塊畫像石的左上方，浮雕七人，皆光頭無冠。原報告者分析：七個光頭人物，「身著肥大衣袍（或是僧侶袈裟），雙手視於胸前，盤腿而坐觀看樂舞。參照滕州市房莊牛車載僧侶騎象圖、鄒城市黃路屯僧侶騎象圖等資料，這七個光頭人像有可能就是僧侶。」3 畫像石中的光頭僧侶像，是山東境內佛教圖像的一大特色。

【東漢佛像藝術的特點】

東漢時期的佛教造像，除山東地區發現的以上幾處外，另外在江蘇省連雲港市孔望山上的摩崖石刻、四川省彭山縣和樂山市等地東漢墓室中亦均發現佛教雕刻圖像。4 與連雲港市和四川等地的東漢佛教圖像聯繫在一起分析，山東境內的東漢佛教圖像有以下兩個方面的特點值得注意。5

3 鄒城市文物管理處：〈山東鄒城高李村漢畫像石墓〉，《文物》一九九四年六期。

4 參考連雲港市博物館：〈連雲港市孔望山摩崖造像調查報告〉，《文物》一九八一年七期；俞偉超：〈東漢佛教圖像考〉，《文物》一九八○年五期；吳焯：〈四川早期佛教遺物及其年代與傳播途徑的考察〉，《文物》一九九二年十一期。

5 劉鳳君：〈中國早期佛教雕塑藝術研究〉，《世界宗教研究》一九九○年一期。

沂南縣東漢畫像石墓中室墓柱佛教圖像（局部）（右頁圖）
鄒城市高李村東漢畫像石墓石刻佛教圖像　1990年發現　現藏鄒城市孟廟（局部）（上圖）
滕州市東漢畫像石墓六牙白象石刻（下圖）

一、沂南畫像石墓中的佛教圖像與江蘇連雲港市孔望山和四川彭山、樂山等地的佛教圖像一樣，佛像的右手作施無畏印。《造像量度經續補‧五威儀式》曰：「左手如前正定（即左手下伸）右手胸前或乳旁，手掌向外略揚之，謂之施無畏印。」《守護國界主陀羅尼經》亦曰：無畏印「能施與一切眾生類無畏。」漢代讖緯之學盛行，人們崇拜神仙，迷信方術，相信它能驅邪壓勝，使人吉祥平安。右手作施無畏印，可「求福祥」。所以佛的圖像作施無畏印很容易為當時的人們所接受，也就熱衷於用藝術方式表現它。

二、沂南畫像石墓室石柱上的佛像，僅刻有頭光和無畏印，刻的圓領衣可能是模仿佛的通肩衣而區別於當時流行的交領衣。有的兩膀長翼，並和東王公、西王母雕刻在一起。這種現象與孔望山佛教圖像類似。與其說它們是佛教圖像，不如說是受佛教影響的神仙像。為什麼這些圖像和東王公、西王母、羽人等神仙結合得如此密切呢？可能主要有兩個方面的原因：一是這個地區的藝術工匠在雕刻佛教圖像時，還不可能見過印度佛像，更不可能有什麼範本可以摹仿，只能根據佛經的記載或傳說，在傳統的人物造型上添加某些佛的特徵就算是佛像了。二是東部沿海地區自古以來神奇傳說滋生，戰國時期逐漸形成了具有蒼莽窈冥大海般的蓬萊神話系統，戰國晚期與西部高原地區神奇瑰麗的崑崙神話系統相融合，形成了這個地區漢代神仙思想的基本內容。傳說中一些人物，如東王公、西王母等都成了神仙，人們崇信他們，敬仰他們，用藝術方式表現他們。佛教傳入以後也是如此，在人們的心

鄒城市高李村東漢畫像石墓石刻佛教圖像
1990 年發現 現藏鄒城市孟廟（左圖）

目中，佛教神仙方術「其威儀義理或有殊異，但論其性質，則視之與黃老固屬一類也。」6佛也只是一個「神」而已，和東王公、西王母沒有什麼差別。東漢桓帝延喜九年（一六六）裏楷所上之書益得證明。此道清虛，貴尚無為，好生惡殺，省慾去奢。今陛下嗜慾不去，殺罰過理，既乘其道，豈獲其祚哉！」疏中以清虛無為，好生省慾並提，並曰「此道」、「其道」，黃老浮圖同屬一種道術，亦已甚明。楚王英「好遊俠，交通賓客，晚節喜黃老，修浮圖之祠。」也是比較典型的例子。當時的一些高僧為傳播佛教，對神仙方術也費心研究。漢末安清，譯經最多，為一代大師。《安般守意經序》曰：「有菩薩者安清字世高，……博學多識，貫綜神模，七正盈縮，風氣吉凶，山崩地動，針脈諸術，睹色知病，鳥獸鳴啼，無音不照。」宮中、楚王和沙門高僧是如此，在傳統的畫像石藝術中，佛和神仙相處，東王公、西王母和佛並駕，甚至佛也可以長翼「羽化登仙」，就不足為怪了。只因為這樣，人們才會理解並容易接受外來的宗教，佛教才獲得了不斷發展的契機。「東漢佛教流行於東海」7漢代佛像藝術多發現於屬東海地區的魯南蘇北，因為這個地區的佛教和神仙方術結合得非常密切。

6、7　湯用彤著《漢魏兩晉南北朝佛教史》上冊，中華書局，一九八三。

【山東北朝佛像藝術】

十六國時期，山東佛教發展較快，應主要歸功於竺僧法朗。《高僧傳》載，前秦皇始元年（三五一）僧朗入泰山，在西北金輿谷崑崙山中創建了今山東地區第一座寺院──朗公寺，其寺可能是在濟南市郊區歷城柳埠於開皇三年改名為神通寺遺址處或其周圍。朗公寺「大起殿宇，連樓累閣」。一時僧眾雲集，名噪天下。當時各國君王，頻與僧朗聯繫。前秦苻堅（三五一─三八四）為「重其人而神其地」，賜方山名為崑崙山金輿谷。苻堅和後秦姚興以及東晉孝武帝在致書聘問的同時，還各贈五色珠像，絹綾、金鉢、金浮圖和「供鍍形象」的紫金。《高僧傳》還載，南燕主慕容德（三九八─四○四）下詔，贈送絹百匹，並假號東齊王，將奉高（今泰安）、山莊（今長清、張夏）二縣的租稅賜給他。在各國所贈送的禮物中，就有「北代、高麗、相、女、吳、崑崙等七國」所贈金銅佛像。據《歷代三寶感通錄》所記，各國所贈佛像，初唐時還保存在僧朗所建的寺院中，僧朗入居泰山，使山東佛教開始興盛起來。今後注意發現和研究僧朗時期的佛教藝術以及早期的朗公寺，是山東佛教考古的重要課題之一。

【摩崖龕窟造像】

濟南黃石崖大洞窟西壁主佛頭上部左側化佛　佛像高19cm（右圖）

濟南黃石崖大洞窟西壁一佛二菩薩造像　北魏晚期
佛像高155cm　菩薩高120cm（左頁圖）

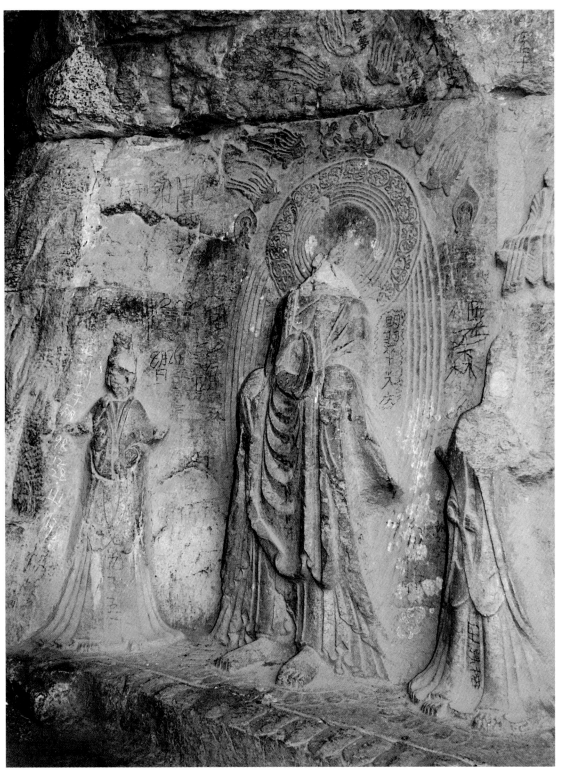

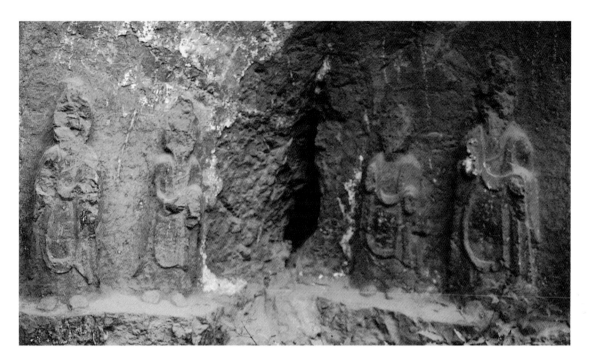

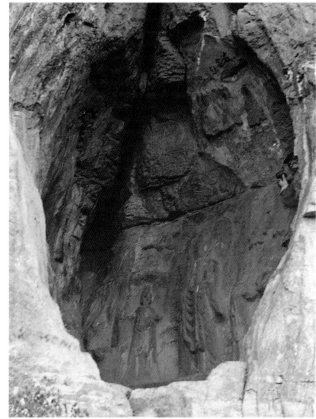

濟南黃石崖北魏孝昌三年（527）造像　右一佛
像高 42cm　右二佛像高 35cm　（上圖）

濟南黃石崖大自然洞窟　（右圖）

濟南黃石崖大洞窟西側北魏造像　紀年題記有
北魏正光四年（523）、孝昌三年（527）、東
魏元象二年（539）和興和二年（540）等
（左頁上圖）

濟南黃石崖北朝摩崖造像遠景（箭頭標示處）
（左頁下圖）

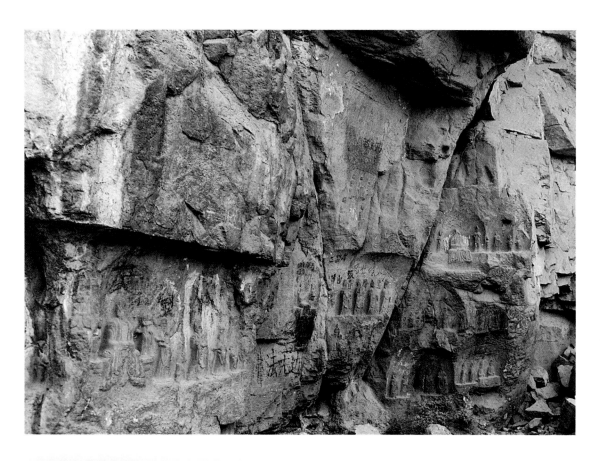

(1) 濟南黃石崖摩崖造像

黃石崖位在濟南市南郊螺絲頂山主峰西側，北與千佛山相鄰。現存大窟一個，小龕二十八個，造像約七十九尊，多已殘，大者高一六〇公分，小者僅有二〇公分高。造像題記根據調查並參考《續修歷城縣志・金石考一》記載，計有北魏正光四年（五二三）法義兄弟一百餘人、孝昌三年法義兄弟姊妹，孝昌二年（五二六）元氏法義三十五人、孝昌三年法義兄弟一百餘人、建義元年（五二八）王增歡、東魏元象二年（五三九）乞伏銳、元象二年姚敬遵、興和二年（五四〇）趙勝習仵以及高伏香等八側造像題記。是山東最早的摩崖窟龕造像群。[1]

摩崖小龕多為一佛二菩薩組合造像。大窟形狀如山岩裂縫，是利用自然洞修鑿而成，造像均在東、西兩壁。東壁有造像七尊，中間是一站一坐的兩尊主佛，分別高一三〇公分和一五〇公分。佛身後都刻有舟形背光和圓形頭光，內刻美麗的纏枝、飛天和化佛等。西壁有大小造像十五尊，中間為一佛二菩薩組合造像，佛高一六〇公分、菩薩高約一二〇公分，背光和頭光的刻劃裝飾一如東壁主佛。這窟佛背光上浮雕的飛天，飛舞的神姿與圓形的頭光動靜相輔，其造型之美完全可以與龍門蓮花洞、賓陽洞、麥積山一二七窟以及河南省南陽南朝畫像磚墓、江蘇丹陽南朝模印磚壁畫墓雕塑的飛天媲美，是山東北朝飛天造像的佳作。

(2) 濟南龍洞摩崖造像

龍洞位於濟南市東郊十五公里處，為一天然的溶洞，有東、西兩個進口，

1 （日）岡田健：〈山東歷城黃石崖造像〉，《美術研究》第三六六號，平成九年二月；張總：〈山東歷城黃石崖摩崖龕窟調查〉，《文物》一九九六年四期。

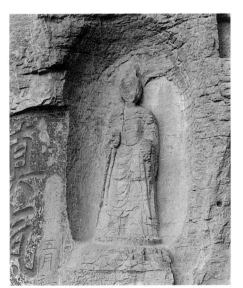

濟南龍洞西洞口西側東魏天平四年（537）造像
（右圖）
濟南黃石崖大洞窟西壁佛像上部裝飾　北魏晚期
飛天身長 27-29cm　化佛高 19cm
（左頁上圖）
濟南黃石崖東魏興和二年（540）造像　佛像高 45cm
（左頁下圖）

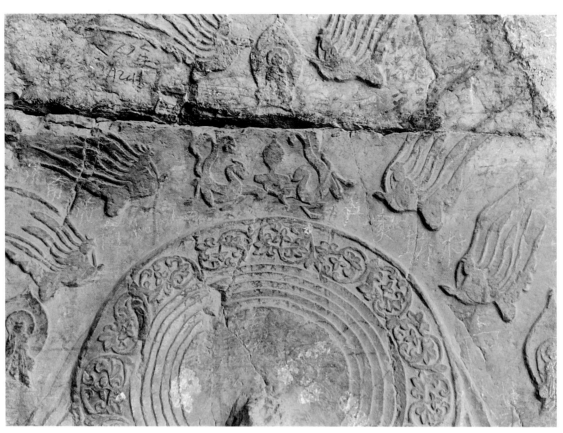

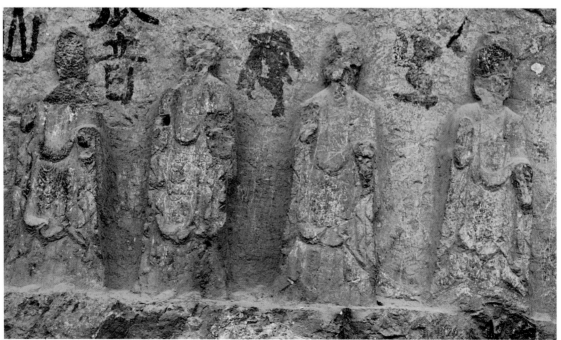

東洞口已堵塞。造像分佈在龍洞口內的洞外北側的西小洞及周圍的崖壁上，共計六十五尊。 2 分別為東魏、隋和元三個時期。龍洞西口外西側有一單身高浮雕佛立像，高約一六五公分，下側有「大魏天平四年歲次（缺）朔廿□日庚申，使持節（缺）侍驃騎大將軍、關（缺）尚書（缺）、涇涼華□南（缺）九州刺史，汝陽王□叔（缺）敬造彌勒像一軀。（缺）七厝皇祚永隆，四（缺）合生之類，普登正覺。車騎將軍、左光祿大夫、（缺）州長史乞伏銳，征北將軍、金紫光祿大夫（缺）。」（清乾隆年間《歷城縣志·金石考》龍洞造像記）龍洞東洞口內東西兩壁上的佛像也是東魏初期雕刻的。西壁浮雕一立佛，高約四二〇公分。東壁有並排的兩鋪造像，均為一佛二菩薩組合立像。主佛高約三四〇公分、菩薩高約三百公分。造像宏大，雕刻亦精緻。

（3）長清縣蓮花洞造像

蓮花洞造像在五峰山西麓崖壁上，窟外有明代「天啟六年（一六二六）」建造的石券門。窟門口外側有浮雕佛像。窟高約三百公分。窟內正壁雕一佛二弟子二菩薩組合，佛結跏趺坐於高蓮台座上，通高約二一〇公分，菩薩身高約一二八公分。四壁雕小佛像二四二尊，窟頂浮雕蓮花三十餘朵。窟內造像題記多處，惜多已漫漶不清，尚可辨者右壁有石貴妃造像和盧義基為亡妻造像等二十餘處。紀年題記有東魏「武定五年（五四七）」和北齊「乾明元

2 劉鳳君：《山東地區北朝佛教造像藝術》，《考古學報》一九九三年三期；（日）松原三郎：《山東省の出土佛像》，《古美術》九九，一九九一年，（日）大村西崖：《支那美術史雕塑篇》一九一五，佛書刊行會圖像部；（日）關野貞、常盤大定：《支那佛教史跡》一，一九二五，佛教史跡研究會；（日）關野貞、常盤大定：《支那佛教史跡評解》一，一九二九，佛教史跡研究會。

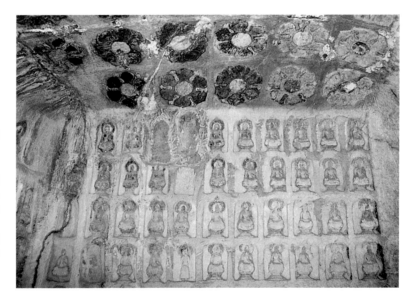

長清縣蓮花洞千佛與
窟頂蓮花圖案
（右圖）
長清縣蓮花洞東魏造
像　佛通高210cm
菩薩身高約128cm
（左頁上圖）
東平縣司里山東石南
壁東側北齊皇建二年
（561）造像
（左頁下圖）

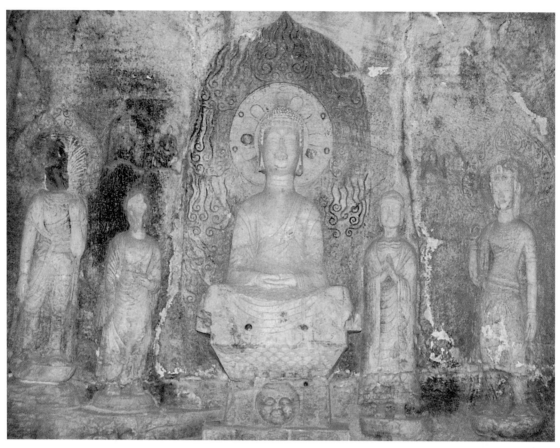

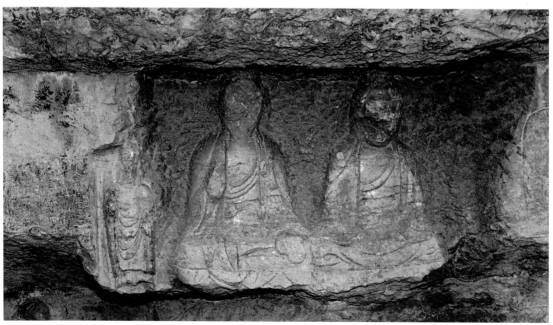

年（五六〇）」。正壁一佛二弟子二菩薩組合是窟內最早的造像，結合造像特點分析，雕刻年代應是東魏時期，其具體年代不應晚於武定五年。蓮花洞石質堅硬，佛像保存較好。滿窟聖花尊像互益增輝，充分表現了理想的西方淨土世界。是山東境內比較重要的一處石窟造像。

(4)東平縣司里山摩崖造像

東平縣司里山俗稱千佛崖。3 山頂有東、西兩塊巨石對峙，高近十公尺，兩石壁上密密麻麻刻有佛像八百餘尊。造像年代始於北齊，終於明代。造像題記多達數十處，有北齊皇建二年（二六一）。唐開元九年（七二一）、北宋治平元年（一〇六四）和明代嘉靖年間（一五二二─一五六六）等紀年。在長達一千年的時間裡，造像連綿不斷，時代蟬聯，多有精品。不但是山東境內摩崖造像史的縮影4，而且也是龍門石窟以東、北朝末年以後極為重要的一處摩崖造像群。北齊時期的佛像分佈在東石南壁，以單身坐佛為主，其次是並坐雙佛，高約三十五至五十公分。一鋪三身大像佔據東石南壁三分之二的面積，主尊大佛結跏趺坐，高約六五〇公分，兩脇侍像已殘，從大像的風格特點分析，應是北齊年間的作品。推斷如不誤，大佛是目前所見山東境內最大的北朝大佛。

【鎏金銅造像】

3、4 石衛平、吳緒剛：《東平摩崖石窟造像考》，《山東畫報》一九九八年五期；〈司里山摩崖造像〉，《中國文物報》一九九八年九月二十二日。

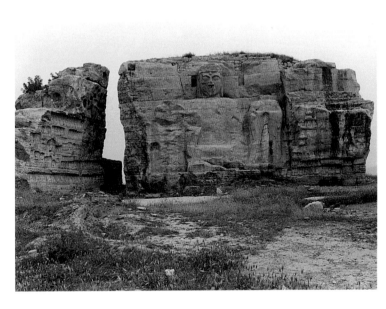

東平縣司里山摩崖造像
（右圖）
東平縣司里山東石南壁
北齊大佛　高約660cm
（左頁圖）

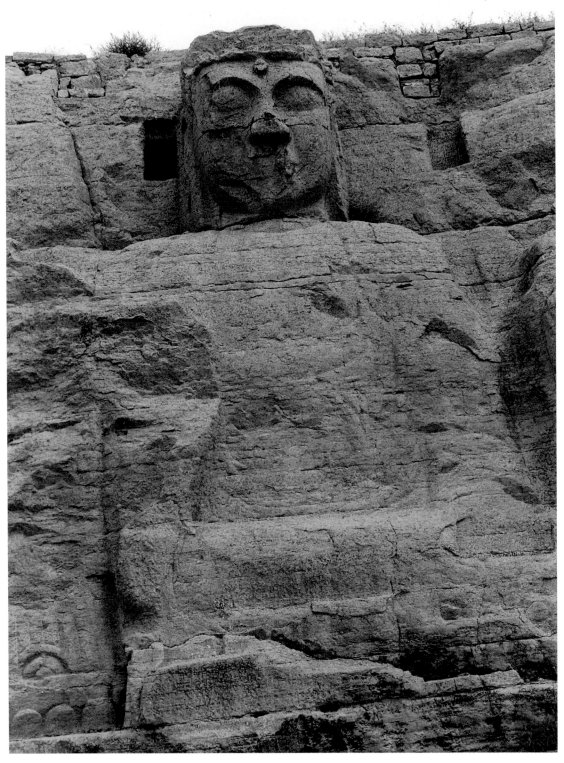

山東目前所見的紀年鎏金銅造像以北魏太和二年（四七八）造像為早，有紀年的鎏金銅造像除太和二年妻劉造像不帶舉大背光外，餘皆帶大背光。分析有紀年造像的特徵，可分為北魏太和年間、宣武帝之後的北魏晚期、東魏和北齊四個時期分別介紹。

(1)北魏太和年間（四七七～四九九）的鎏金銅造像

博興縣龍華寺遺址出土的百餘件北魏至隋代鎏金銅造像，三十九件有紀年題記，其中五件是太和年間的作品。另外在泰安市、高青縣、諸城市和惠民縣等地也都發現過這時期的鎏金銅造像。造像多為單身，坐或直立。內容有彌勒、釋迦多寶和觀世音。太和晚期出現了一佛二脇侍菩薩組合造像。山東北朝時期特別流行彌勒和觀世音造像。造像形制古樸矮小，一般通高十至十五公分。流行束腰四足方座，四足寬大。背光寬厚，尖部鈍。佛像身後大多刻圓形頭光和橢圓形背光，周圍陰線刻直條火焰紋。少數背光上雕飾飛天和化佛等。佛像多高肉髻，面相方圓，眉隆鼻寬，削肩平胸。坐佛施作禪定印，立佛施作無畏與願印。著圓領通肩衣，衣褶平行緊密，貼身刻劃較淺，胸前衣紋下垂，自身體中心線向左右對稱展開。博興太和二十一年丁花造像，是山東地區最早著褒衣博帶式袈裟的佛像。

(2)宣武帝之後北魏晚期（五〇〇～五三四）的鎏金銅造像

這時期以博興龍華寺遺址和臨沭縣、萊州市５、鄒城市６出土的紀年造像為代表。仍流行單身造像，還是以彌勒、觀世音像為多，其次是釋迦多寶。四足方座變得輕薄較高，大背光製作規整，頂部銳利。佛像頭光內的蓮瓣和周圍的火焰紋多採用浮雕技法。佛面相多舒朗清矍，神情慈祥。熙平、正光、永安年間造像似以細頸、削肩為範本。雖然正始，熙平年間還見著通肩

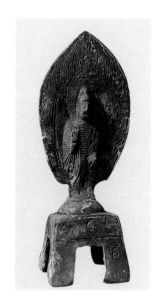

博興縣龍華寺遺址出土北魏太和八年（484）銅佛像 1983年發現 高11.5cm 寬3.8cm 現藏博興縣文物管理所（右圖）

諸城市北魏太和二十年（496）王女明造鎏金銅佛像 1978年發現 通高12.4cm 佛像高4.5cm 現藏諸城市博物館（左頁圖）

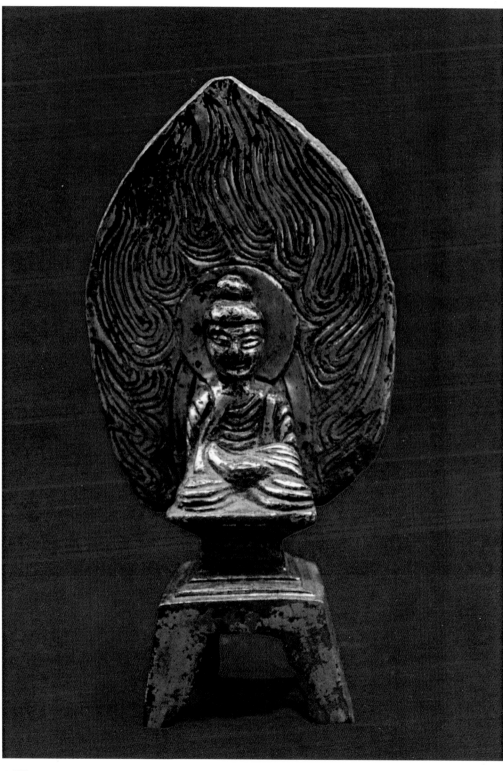

6 5
崔天勇：〈山東萊州市出土北魏銅造像〉，《考古》一九九四年十期。
胡新立：〈山東鄒縣發現的北朝銅佛造像〉，《考古》一九九四年六期。

大衣的佛像，但著雙領下垂的襃衣博帶式袈裟，內著僧祇支者逐漸增多，並發展為主要的僧裝。下裾寬大尖長，向外擴展。菩薩帶高寶冠，寶繒垂肩。

飾項圈或瓔珞，裸上身，下著裙，披肩寬長，繞肘垂於體側向外飄舉，給觀者以均衡拓展的美感。太昌元年馮貳郎造觀世音像，著佛裝面相清俊，頭微側，風度瀟灑飄逸，堪稱為這一時期的佳作。

(3) 東魏時期（五三四─五五○）的鎏金銅造像

東魏有紀年的銅造像，主要有鄴城市武定三年觀世音像和博興龍華寺遺址出土的三件銅像。東魏時期的佛像，其特點：「一方面表現為繼承北魏時期造像的某種形式，同時又顯示了向北齊造像過渡的新做法。」興和二年、四年的造像和一九八四年在龍華寺遺址採集到的一件造像，結跏趺坐，著通肩衣，衣紋自身體左側向右作拋物線重疊紋，施作禪定印，神態端嚴，顯然是繼承了北魏時期的傳統。博興河東村鎏金銅造像，身軀豐實，溫和慈祥，略帶笑意，施作無畏與願印，著雙領下垂襃衣博帶式袈裟，與武定三年程次男造觀世音像服飾一樣，展現了東魏時期鎏金銅佛像的新風韻。

(4) 北齊時期（五五○─五七七）的鎏金銅造像

北齊時期的鎏金銅造像除博興龍華寺遺址出土五件、曲阜勝果寺出土三件紀年造像外，根據造型分析，博興縣河東村出土的兩件一佛二脅侍菩薩組合造像，龍華寺遺址出土的其他單身無紀年銘銅佛像大都是這一時期的作品。諸城青雲村出土的四件無紀年銘銅佛像也均是北齊時期的作品。這時期的作品普遍增高，多在十三至三○公分之間。輕巧度高的四足方座上多置覆蓮台。博興縣河清三年和曲阜武平三年造像的雙層四足方座為前時期不見。而諸城出土的四件北齊造像均為大蓮座，其中兩件底部還有三個小足。大背光

博興縣龍華寺遺址出土東魏─北齊張嘉喜造銅菩薩像
1983 年發現　高 13.5cm　現藏博興縣文物管理所（右圖）
博興縣龍華寺遺址出土北魏太昌元年 (532) 馮貳郎造銅觀世音像
1983 年發現　高 24cm　寬 9cm　現藏博興縣文物管理所（左頁圖）

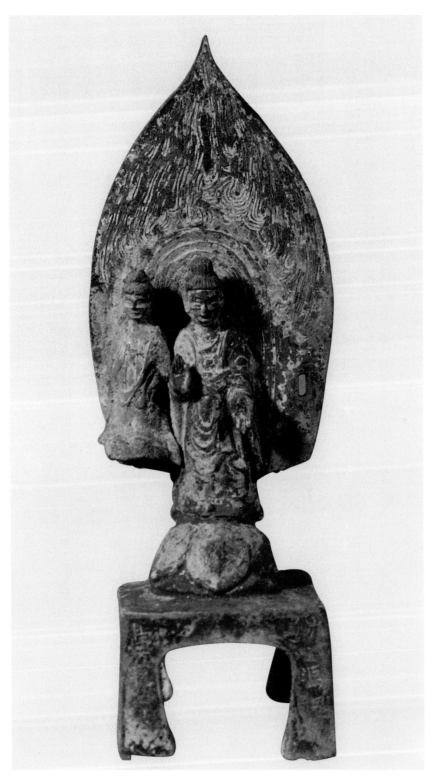

變得繁雜多樣，有的下邊緣縮至肩部，其上仍刻畫精緻的圓形頭光和橢圓形身光。龍華寺河清三年孔昭睎造彌勒像，背光中間雕飾聯珠、纏枝和蓮花等紋樣。周圍有十一個卯孔，頂部卯孔按一塔剎，塔剎以下卯孔內對稱的按插十身飛天。飛天裙帶尖長，一致往上飄揚，組成一圈美麗的火焰紋。博興縣河東村出土失銘記的一佛二脇侍菩薩造像，大背光採用透雕法，造像兩側各

雕一棵菩提樹，樹冠枝葉相互交纏，中間枝葉下垂與主尊寶珠形頭光相接，顯得玲瓏剔透。諸城出土的另外兩件無紀年的菩薩立像，均為圓形大背光，紋飾由中心向外依次為：蓮花、鏤孔和六周同心圓，外緣是一周蓮花紋。更富有蓮花盛開，化生其間的藝術效果。

龍華寺遺址還出土多件失銘而又沒有大背光的造像，有的有寶珠形頭光，其形制與河清、武平年間大背光上刻畫的寶珠形頭光相似。這些寶珠形頭光的出現，標誌著自北魏以來的大背光造像開始衰落，而造像形式更趨於多樣化。這時期單身立佛、立菩薩和以觀世音、彌勒為主尊的三身組合造像都很流行。佛多施作無畏與願印，著袒右肩或雙領下垂式袈裟，衣褶圓潤凸起。面相變得額廣頤豐，寬肩隆胸，身軀矮壯豐滿，有厚重感。神情含蓄慈祥，更接近世俗人物，菩薩身姿亭亭玉立，施作無畏與願印，或一手持蓮蕾，一手下垂提物。面相方圓，高髻寶冠，寶繒垂肩，頸飾項圈、懸鈴、肩披長巾，交叉於腹前，然後上繞雙臂再下垂至身體兩側。形體厚實，輪廓轉折清楚，衣褶寬厚多垂直，開創了隋代菩薩造像的一些新風格。

【寺院遺址出土的石佛像】

南北朝時期，山東境內可以說是寺院林立，迄今發現寺院遺址大多屬北朝或始建於北朝時期。目前已發現大量的個體石佛像，且多數直接出土於北朝寺院遺址之上。我們初步分為石佛像與造像碑 7 進行介紹。

東魏時期　7　8

北齊時期　9　10　11

北魏太和年間　1　2　3

北魏晚期　4　5　6

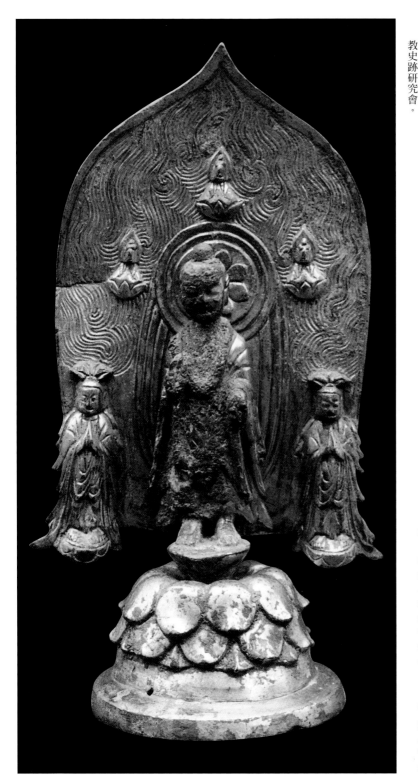

（1）石佛像

一、山東境內發現有明確紀年的石佛像，以現藏於山東省博物館原出土於黃縣的北魏皇興三年（四六九）趙珊造彌勒菩薩像為早。通高約三十八公

7

劉鳳君：〈山東地區北朝佛教造像藝術〉，《考古學報》一九九三年三期；（日）松原三郎：《山東省の出土仏像》，《古美術》九九，一九九一年，（日）大村西崖：《支那美術史雕塑篇》，一九一五，佛書刊行會圖像部；（日）關野貞、常盤大定：《支那佛教史》一，一九二五，佛教史跡研究會；（日）關野貞、常盤大定：《支那佛教史跡》一，一九二九，佛教史跡研究會。

北朝銅像大背光變化圖
1. 北魏太和二年王上造像
2. 北魏太和九年程暈造像
3. 北魏太和十二年王女明造像
4. 北魏熙平二年造像
5. 北魏正光六年造像
6. 北魏普泰二年孔雀造像
7. 東魏武定三年程次男造像
8. 東魏興和二年薛明陵造像
9. 北齊天保五年薛明陵造像
10. 北齊武平二年劉樹玵造像
11. 北齊武平三年造像
（右頁圖）
諸城市北齊鎏金銅佛像 1978 年出土　通高 33.5cm　主佛像高 18cm　現藏諸城市博物館
（左圖）

分。與目前所見北朝太平真君元年（四四○）路定造石佛像、太平真君三年思惟菩薩石像、河北蔚縣太平真君五年朱業微造一佛二脇侍菩薩石像等僅晚二十幾年的時間，應是北朝最早的個體石造像之一。其早期特點十分明顯，背光寬厚，後面刻發願文。交腳彌勒菩薩坐於束腰底座上，粗眉大眼，寬肩平胸，著菩薩裝，戴寶冠，寶繒垂於肩下，長巾披肩繞臂垂於底座兩側。和現藏陝西博物館原出土於陝西興平縣的北魏皇興五年（四七一）石雕交腳彌勒菩薩像、河北曲陽縣修德寺遺址出土的北魏石雕交腳彌勒菩薩像較為相似。

北魏太和年間的背屏式石造像，主要有臨沂太和元年（四七七）一菩薩二脇侍菩薩組合立像。長方形底座，通高三十二公分、背光寬十七·五公分主像戴寶冠，左手上舉胸前持一蓮蕾，右手下垂，二脇侍菩薩立於蓮枝上，高髻、手勢同主像。三者的面相和衣褶刻畫皆與同時期的鎏金銅造像類同。

二、宣武帝之後北魏晚期個體背屏式石造像主要發現在青州、博興、臨胸、廣饒8、諸城、臨淄和濰坊等縣市。現存山東省博物館原發現於青州市西王孔莊的正光六年（五二五）張寶珠造一佛二脇侍菩薩立像，長方形底座正面刻發願文，通高二二○公分、寬一三八公分。背光頂端略殘似圭首形，中間佛像手部略殘，面相清秀，細頸修身。內著僧衹支，胸前打結，外著雙領下垂襄衣博帶式袈裟，右袪上提搭托於左臂，衣褶厚重，衣裙兩端呈銳角形略向外伸展，赤足立於覆蓮台上。佛身後有圓形頭光和舟形、橢圓形雙重背光。頭光上部浮雕一龍，龍下有九身坐佛，背光上部外緣浮雕十一身飛天，持有不同的樂器，衣帶上飄，翩翩起舞，組成美麗的火焰紋。佛和脇侍菩薩

8 趙正強：《山東廣饒佛教石造像》，《文物》一九九六年十二期。

山東省博物館藏北魏正光六年（525）張寶珠造像背面（右圖）

山東省博物館藏北魏正光六年（525）張寶珠造像 青州市出土 石灰岩質 高225cm 寬165cm 厚61cm （左圖）

臨沂市北魏太和元年（477）菩薩造像 石灰岩質 通高32cm 寬17.5cm 主尊菩薩高16cm 脇侍菩薩高12cm 現藏臨沂市博物館（左頁圖）

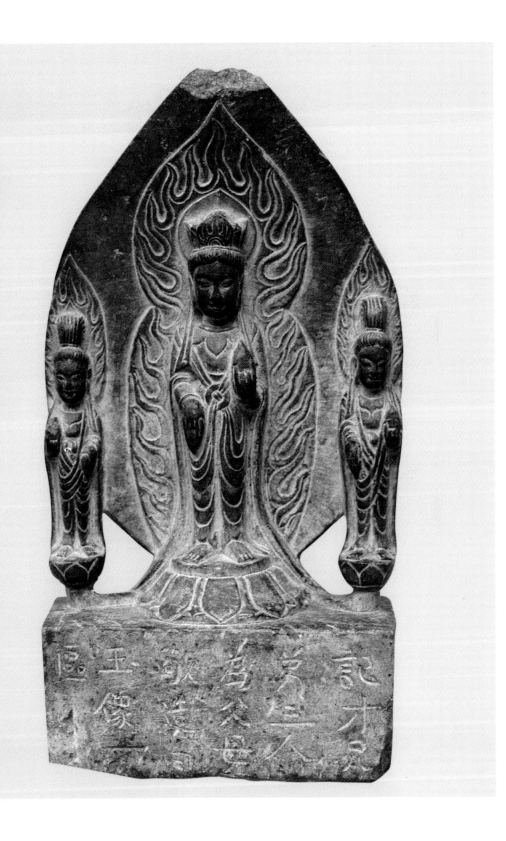

之間的下部有一男一女供養人像。背光左、右、後三面鑿龕造一九五尊小佛像。這件造像共刻二二○尊，構圖巧妙，裝飾也十分華麗。

廣饒出土的孝昌三年（五二七）比丘道休造彌勒像，背光頂端較圓，浮雕舍利塔刹，塔刹以下分左右對稱浮雕八身飛天，石座正面線雕供養比丘和獅子。同地出土的孝昌三年造一佛二菩薩立像，佛像頭部皆殘，佛後背光上部浮雕十六尊化佛，背光上部浮雕十六身飛天。佛像造型與張寶珠造像十分接近，同為北魏晚期的代表作品。青州龍興寺遺址出土的佛像多有描金繪彩9，其它地區出土的石佛像可能當時也都有精美的彩色裝飾。另外，近期青州市高柳鎮西石塔村出土一件石雕四面佛像，可能是這時期的作品，如果這一推斷不誤，它應是山東境內目前所見最早的石雕四面佛像。

三、東魏時期的個體背屏式石造像，主要發現在青州、臨淄、廣饒、高青、諸城、博興、惠民10、臨淄、昌邑、萊陽、陽信、章丘11和曲阜等地。背光發生了變化，與北魏張寶珠、比丘道造像等近似圭首或圓首形的背光不同，頂端變得較尖，形制一如鎏金銅造像的背光。流行一佛二脇侍菩薩組合造像。身軀豐實較短，著雙領下垂袈裟，面相方圓，細眉秀目，小口薄唇，慈祥微笑。

原在曲阜現藏日本私人家的天平四年（五三七）釋迦二弟子造像，製作得極其精緻。佛頭光內浮雕纏枝紋，頭光上部兩側各浮雕一身化佛，下部各浮

9
劉鳳君：〈青州地區北朝晚期石佛像被毀時間和原因初探〉，《山東大學學報》一九九七年二期；劉鳳君：〈論青州地區北朝晚期石佛像藝術風格〉，《山東大學學報》一九九八年三期；夏名采：〈青州龍興寺出土背屏式佛教石造像分期初探〉，《文物》二○○○年五期。

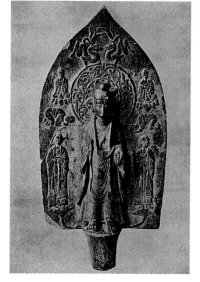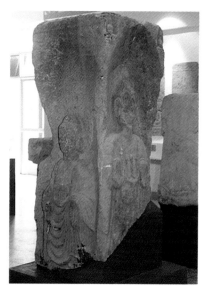

北魏石雕四面佛像
青州市高柳鎮西石塔出土　殘高約172cm　現藏青州市博物館（右圖）

曲阜東魏天平四年（537）造石釋迦像（二十世紀初日本關野貞得此像）　高60cm　現藏東京大學文學部（左圖）

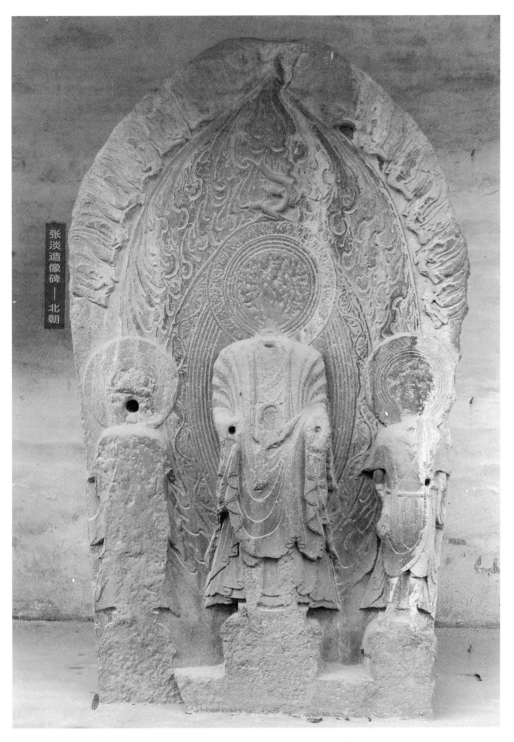

張淡造像碑——北朝

10 惠民縣文物事業管理處：〈山東惠民出土一批北朝佛教造像〉，《文物》一九九九年六期。

11 寧蔭棠：〈山東章丘市發現東魏石造像〉，《考古》一九九六年三期。

廣饒縣北魏孝昌三年（527）張談造像　　通高 254cm　　佛像高 102cm　　左脇侍菩薩高 73cm

現藏東營市歷史博物館

雕一跪式拜佛人，背光頂部浮雕首尾相對的二龍。佛肉髻磨光，施作無畏與願印，衣褶用圓刀雕出，衣裙下擺寬肥，圓潤而不尖長。兩弟子雙手供於胸前，神態躬鞠。

以諸城12、青州13出土的佛像為代表，東魏時期青州地區的這種佛像發生了很大變化：一方面，描金繪彩越來越普遍；另一方面，形體越來越大，有的高達三一〇公分，為全國已發現同類佛像之冠；再一方面，浮雕和線雕裝飾越來越華麗，特別是佛、菩薩足下雕刻的蓮台，以及佛與菩薩之間雕刻的龍，不但普遍，而且精美之極，全國其它地區不能與之相伯仲。很明顯，已經形成自己的地方風格。

博興縣興國寺遺址現存的一尊「丈八佛」，是較早的單身造像，連底座通高六三五、佛身高五百公分。紀年題記已失。明景泰元年（一四五〇）重修興國寺記碑文載，興國寺始建於東魏天平元年（五三四）。博興縣志也載：「丈八佛石像在城東南舊北塞社興國寺內，寺廢石像屹然露立。造像年月無考，或與興國寺建立同時。」這尊大佛直立於圓形蓮台上，下有方形底座。佛慈祥微笑，粗頸高挺，肩寬胸平，身軀渾重而比例略短。著雙領下垂褒衣博帶式袈裟，衣褶較密，深透挺拔，衣褶垂疊下擺，圓弧起伏而不向外拓展，手施作無畏與願印，與濟南龍洞東魏天平四年造像、原存曲阜現藏日本私人家的天平四年造像、現藏美國克利夫蘭美術館天平四年造像非常接近。

13 12

12 杜在忠：〈山東諸城佛教石造像〉，〈考古學報〉一九九四年二期。

13 山東省青州市博物館：〈青州龍興寺佛教造像窖藏清理簡報〉，〈文物〉一九九八年二期；夏名采：〈山東青州興國寺故址出土石造像〉，〈文物〉一九九六年五期；夏名采：〈山東青州出土兩件北朝彩繪石佛像〉，〈文物〉一九九七年二期。

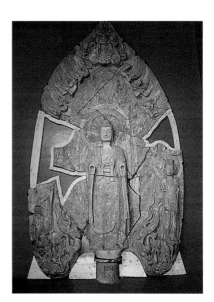

青州市龍興寺東魏一佛二菩薩造像（龍興寺出土體量最大的一鋪石造像） 1996年發現 貼金彩繪 石灰岩質 高310cm 現藏青州市博物館 （右圖）

博興縣興國寺東魏初年「丈八」石佛像 高500cm （左頁圖）

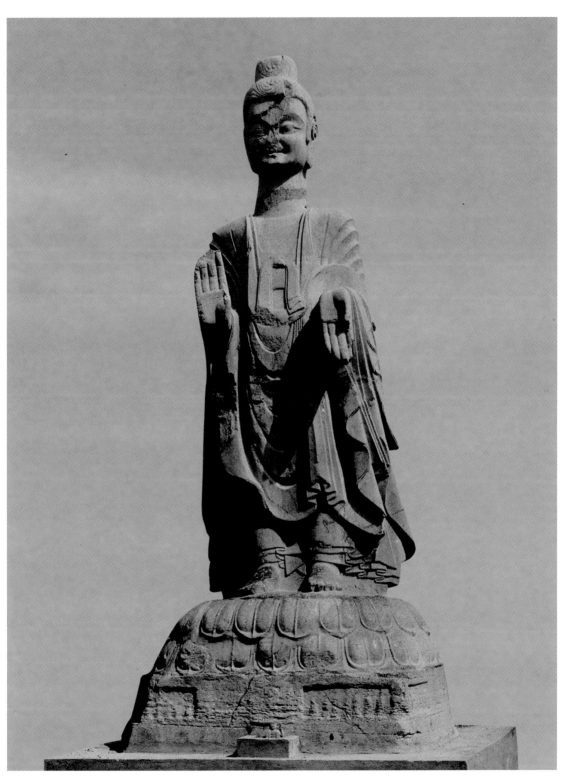

因此，興國寺「丈八佛」可能與興國寺建立同時雕刻，為東魏初期天平年間的作品。另外，現存臨淄西天寺遺址上的兩尊石雕「丈八佛」，原在淄川龍泉寺現存青島市博物館的兩尊石雕「丈八佛」，壽光縣丈八佛寺現存的石「丈八佛」和長清龍興寺「丈九佛」等與興國寺「丈八佛」十分相似，應是同一時期的作品。

四、北齊時期的背屏式造像仍以青州地區的青州、博興、無棣、高青和諸城等地出土較多。造像比較規範，背光頂端中間仍多浮雕塔剎和飛龍，塔剎下部兩側浮雕飛天；下部浮雕蓮台和龍的作法逐漸減少，且多沒有前時期精緻。造像仍流行一佛二菩薩組合，佛多施作無畏與願印，磨光高肉髻，豐額方頤，細眉似月，薄唇微啟，神情含蓄而慈祥。短頸寬肩，胸部微凸起，身軀健碩略顯粗矮。雙領下垂式袈裟輕薄，可清楚的看到豐潤的肌體。菩薩一手上舉胸前持蓮蕾，一手下垂腰際提香袋。多戴蓮瓣狀高冠，寶繒下垂。頭略大，肩部較寬，身軀細矮直立。其造型明顯上粗下細，近似錐形。無棣天統三年（五六七）和青州等地北齊時期的半跏思惟菩薩像，一手扶腳腕，一臂肘頂膝，手上舉托腮，惜已殘，身微前傾，含目閉唇作思維狀，神姿維妙維肖，與河北曲陽修德寺遺址出土的天保五年（五五四）半跏思惟菩薩像、河北臨漳鄴城南城出土的天統四年（五六八）半跏思惟菩薩像等酷似，都是難得的藝術珍品。

北齊時期以單身石造像為主，在山東境內大多縣市都有發現，但仍以青州、博興、高青、青島、諸城、昌邑等地發現的更具代表性，惜這些石造像題記多已佚。博興龍華寺遺址出土的一件白石單身佛像，腳部以下殘缺，殘高九十七公分。高尖螺紋髻，彎眉似月，小口薄唇，含蓄而慈祥。著祖右肩

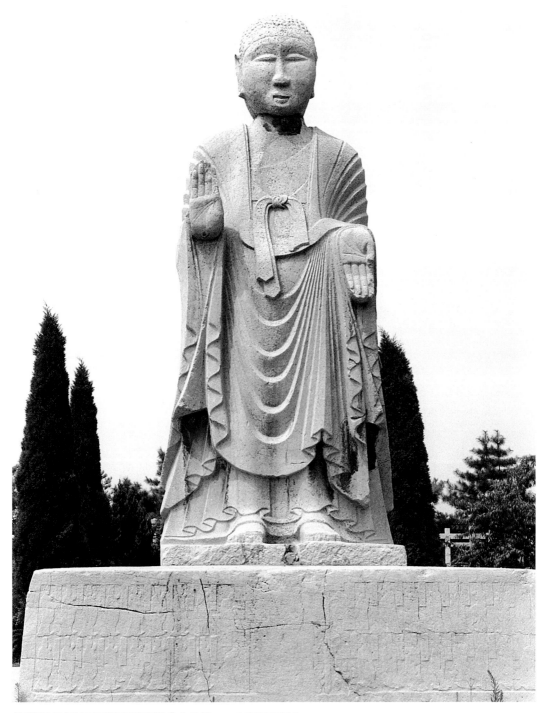

臨淄西天寺現存兩尊東魏初期「丈八佛」　（右頁右圖）
淄川龍泉寺東魏初期石雕「丈八佛」　石灰岩質　現藏青島市博物館　（右頁左圖）
臨淄西天寺東魏初期「丈八佛」（頭部是宋代修補上）石灰岩質　（上圖）

貼體輕薄袈裟，衣紋簡潔明快，流暢而灑脫。身上原飾金，現多已脫落。青州和諸城出土的單身佛像造型更優美，描金繪彩更艷麗動人。單身菩薩像，多頭戴花蔓寶冠，寶繒下垂披肩，裸上身，披長巾。頸飾項圈與懸鈴，瓔珞自肩下垂交叉於腹部，中間穿壁，垂至膝下繞向身後。下著薄紗透體羊腸裙，腰佩華麗的裝飾。面部、胸前和手足描金，餘處繪彩。圓形頭光中間浮雕蓮瓣，外刻同心圓。菩薩亭亭玉立，頭光猶如美麗的光環，上下協調對稱，格調十分高雅。

一九八六年濟南舜井街出土一件北齊時期的四面佛像。其石寬四十三公分、高五十六公分、厚四十九公分，略呈方柱形。造像石上部有榫頭，下部有卯眼，可能為石塔或經幢的一部分。其中三面龕內雕一佛二菩薩，另一面佛龕雕一佛二弟子。四面佛可能是「四方四佛」，即東方香積世界阿閦佛、南方歡喜世界寶相佛、西方安樂世界無量壽佛、北方蓮華莊嚴世界微妙聲佛。各龕門均雕刻螭龍，佛像也雕刻得很精緻。14

(2) 造像碑

佛教造像碑是採用了傳統碑刻的形制，有的在碑首鑿龕造像，碑身刻經文，有的上下分層造像。按目前所見資料分析，以太和年間的為早，盛行於北朝晚期。

一、一九八三年青島市發現的北魏正光二年（五二一）造像碑，是山東目前所見有明確紀年較早的一件。通高五十九公分、寬十五公分。盝頂，長方形碑身，方座正面刻發願文，頂浮雕蟠繞的雙龍，碑額浮雕三身飛天。碑身

14　房道國：〈濟南市出土北朝石造像〉，《考古》一九九四年六期。

淄川龍泉寺北朝造像碑首　石灰岩質　現藏青島市博物館（右圖）

青州地區北齊半跏思惟菩薩像　石灰岩質　高65cm　現藏台灣良盛堂（左頁圖）

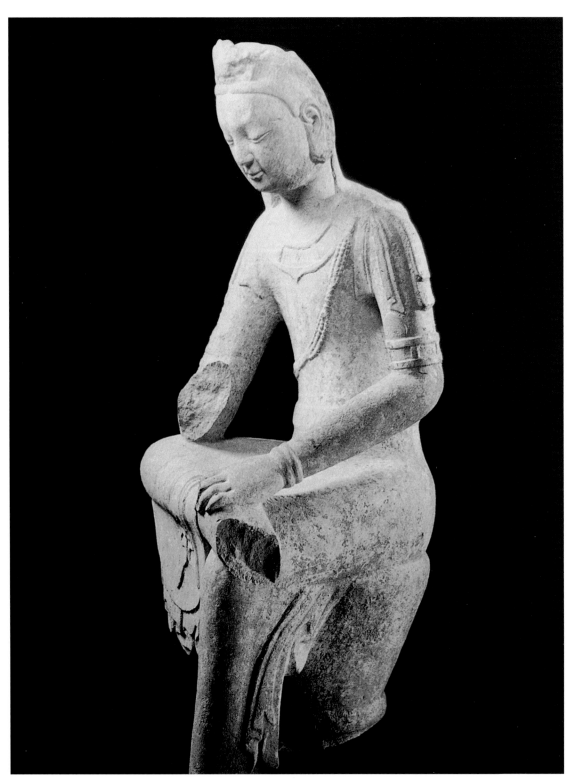

中間半圓雕一尊立佛，施作無畏如願印，造型和服飾與同時期的鎏金銅佛、個體石造像大致相同。碑陰分兩排各鑿五個佛龕，每一龕內雕一結跏趺坐佛像。原出土於青州石佛寺，現藏青州市博物館的一件造像碑，方首，方座，通高約一九八公分，碑身寬約一〇五公分，厚約二十六公分。碑身正面分十一層，各層高浮雕十一至十三身佛像，佛像高約八公分，從造像風格分析，此碑可能是北魏末年的作品。陽谷縣關莊發現的北魏正光六年王世和造像碑也比較典型。通高約二三〇公分、寬八〇公分。方首，碑額浮雕飛天，碑中間雕一尊立佛。背面雕刻二十八尊小佛，左右兩側雕刻三十尊小佛。底座正面刻發願文。

二、山東發現的東魏造像碑很少，博興龍華寺武定五年（五四七）造像碑，其形制仍是北魏正光年間造像碑的風格。方首，長方形碑身，通高一二〇公分、寬五十八公分、厚十九公分。碑身中間陰線刻一尊佛像，四角刻供養人像和發願文。發現於東平縣，現存泰安市博物館東魏武定年間（五四三—五五〇）的造像碑，通高一四五公分、寬五十三公分、厚二十一公分，分上、中、下三層鑿龕造像，實屬精品。

三、北齊是造像碑大發展的時期，臨淄、泗水、汶上、博興、濰坊、鄄城和巨野16等縣文博單位，均藏有這時期的造像碑。其形制差別較大。有的為高浮雕蟠螭額頂，正面分層鑿龕雕刻以佛為中心的組合群像，兩側面刻較長的發願文；有的為螭首或方首，碑首鑿龕刻組合群像，碑身刻經文，兩側刻發願文。博興縣興益村發現的一件造像碑，下部殘缺，題記已失。根據碑的形制和造像特點分析，可大體訂在北齊時期。殘高一七二公分、寬九十五

像。

殘存碑首部分。15博興般若寺發現的一件北魏末年的造像碑，只

文。

東魏武定五年（547）石造像座拓片　石座高22cm　四邊長70-90cm　　現藏山東省泰安岱廟碑廊內。
三面刻造像發願文和供養人名錄，名錄旁線刻一供養人像。（上圖）
濰坊北齊四面造像　石灰岩質　現藏濰坊市博物館（左頁圖）

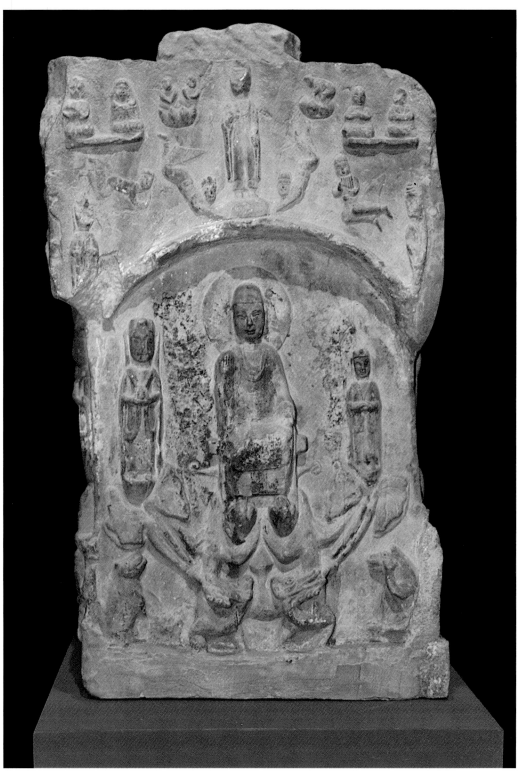

聊城地區博物館：〈山東陽谷縣關莊出土北朝造像碑〉，《考古》一九八七年十一期。

周建軍：〈山東巨野石佛寺北齊造像刊經碑〉，《文物》一九九七年三期。

公分、厚二十二公分。高浮雕蟠螭首，造像內容十分複雜。碑額浮雕十一幅故事圖。最中間的是交腳彌勒像；右下邊為犍陀吻足，西方三聖、三世佛、佛援引弟子和維摩詰像；左下邊為太子誕生、釋迦二弟子、摩揭陀國頻毗沙羅王禮佛和文殊像等。左右最外邊的維摩詰和文殊像，應是維摩詰經變，龍門石窟賓陽中洞洞口內壁最上層就是左浮雕文殊問疾，右邊浮雕維摩詰。17 碑身中間鑿大龕雕刻十一身組合群像，中間主佛結跏趺坐於方形須彌座上，兩側侍立弟子、菩薩、比丘和天王。這是目前山東境內所見組合內容最多的一鋪造像。主佛上為圓拱形龕楣，其上浮雕塔剎和四身飛天。底座浮雕獅

17 龍門文物保管所：〈龍門石窟〉，文物出版社，一九八〇。

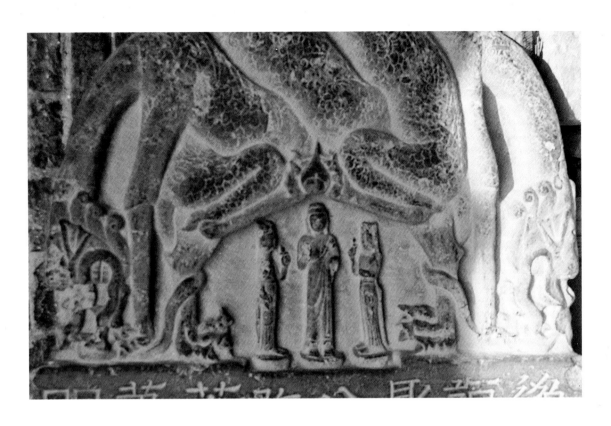

巨野縣北齊河清三年（564）造像碑　現藏巨野縣文物管理所　碑身刻《華嚴經》（右頁圖）
巨野縣北齊河清三年（564）造像碑　現藏巨野縣文物管理所　高浮雕碑額（上圖）

子、供養童子、伎樂和太子出城圖。這件造像碑雖殘缺，仍不失為北齊的代表作。巨野發現的北齊河清三年螭首造像刻經碑，通高三一六公分、寬八十八公分、厚十七公分，額雕刻一佛二菩薩像，碑身刻《華嚴經》，共計二〇一字。赫赫巨製，且書法氣勢雄渾，是不可多得的佳品。

另外，博興龍華寺遺址還經常出土白陶塑佛、菩薩像。皆屬模製，一般高十二公分左右，多精緻，反映了當時該地較高的陶塑藝術水準。

《北朝佛像藝術的演變》

山東目前所見最早的紀年造像是北魏皇興三年（四六九）趙瑙造彌勒菩薩像，最晚的佛像應是高青縣北齊武平五年（五七四）高次造一佛二菩薩像，文獻中雖有北齊承光元年（五七七）張思文造像的記載，但至今未見實物，一九九四年諸城丁家花園發現北周建德六年（五七八）造像蓮花座和題記，惜佛像已失，蓮花座仍延續了北齊風格。18 在長達一百多年的時間裡，從造像的藝術形式種類和特點分析，山東境內的北朝造像大體經過了皇興至太和的北魏中期，宣武帝之後的北魏晚期、東魏和北齊四個發展階段。19

(1) 北魏皇興三年至太和二十三年（四六九—四九九）的北魏中期

18 韓崗：〈山東諸城市丁家花園發現北周石蓮座〉，《考古》一九九八年七期。
劉鳳君：《山東地區北朝佛教造像藝術》，《考古學報》一九九三年三期；（日）松原三郎：〈山東省の出土仏像〉，《古美術》九九，一九九一年，（日）大村西崖：《支那美術史雕塑篇》，一九一五，佛書刊行會圖像部；（日）關野貞、常盤大定：《支那佛教史蹟》一、一九二五，佛教史蹟研究會；（日）關野貞、常盤大定：《支那佛教史蹟評解》一、一九二九，佛教史蹟研究會。

19 劉鳳君：《山東地區北朝佛教造像藝術》。

鄄城縣北齊造像碑　石灰岩質　殘高 150cm　寬 57cm　厚 21cm　現藏鄄城縣文物管理所（右圖）
濟南黃石崖北魏正光四年（523）造像　中排右一像高 20cm　中排右二像高 30cm　下排左一像高 30cm（左頁圖）

這時期的佛像主要發現在魯中的泰安、魯南的臨沂、魯東南的諸城、膠東的黃縣和魯北地區的博興、惠民、高青等地。其中以博興龍華寺遺址出土的鎏金銅佛像數量最多。造像藝術形式主要有帶大背光的鎏金銅像和石造像。

造像內容主要有交腳彌勒菩薩、彌勒佛坐像、彌勒佛二脇侍菩薩立像、釋迦、觀世音立像、立菩薩二脇侍菩薩、立佛和坐佛等。大背光厚重寬矮，高寬大體相等，尖部鈍，鎏金銅像流行寬厚的四足方座。坐佛施作禪定印，立佛施作無畏與願印。面相方圓，眉隆鼻寬，削肩平胸，神情肅穆。流行通肩衣，衣紋刻畫較淺，胸前衣紋下垂，自身體中心線向左右對稱刻出呈U字形。菩薩戴冠，披帛，下著裙。彌勒菩薩交腳而坐，觀世音、脇侍菩薩兩腳分開，自然站立。分析其基本特徵，彌勒菩薩交腳而坐，觀世音、中心下垂的衣紋和坐佛的禪定印，與當時西北、河北、南朝三地區早期造像類同，都是後趙石虎建武四年（三三八）佛像的發展。而大背光和束腰四足方座顯然能從河北蔚縣北魏太平真君五年（四四四）朱業微造石像，及南朝宋元嘉十四年（四三七）韓謙和元嘉二十八年劉國造金銅佛像尋到來源。佛的面相和身軀特點與西北粗獷雄偉不同，也與元嘉年間秀骨清像的造像有別，而與河北地區造像一致，具有溫柔敦厚的特點。

（2）北魏宣武帝之後的北魏晚期（五〇〇─五三四）

這時期造像除了魯南臨沭發現正光六年鎏金銅彌勒立像外，大多發現在濟南附近和青州地區的博興、臨淄、淄川、廣饒、濰坊和青州等地。造像藝術形式和前期相比，新出現了造像碑和摩崖龕窟造像。造像內容題材主要有彌勒佛、彌勒佛二菩薩、觀世音立像，觀世音二脇侍菩薩、釋迦多寶、立佛二菩薩像、立佛和立菩薩像等。個體金石造像仍以大背光造像為主，底座多為

濟南龍洞西洞口內東壁東魏造像（右圖）

濟南黃石崖大洞窟西壁左脇侍菩薩像　北魏晚期　高120cm（左頁圖）

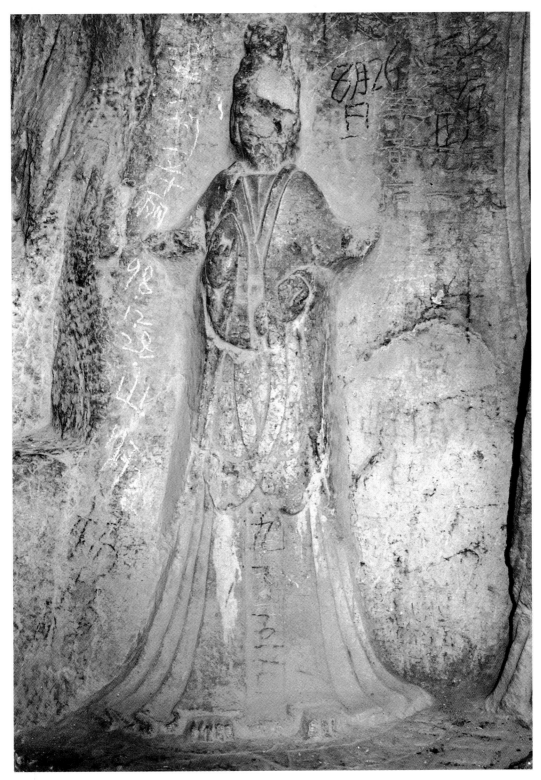

1 2

廣饒縣皆公寺造像供養人像拓片 1.佛像右下方供養人像 2.佛像左下方供養人像（上圖）
廣饒縣皆公寺造像 北魏末年 通高254cm 寬160cm 佛像高140cm 石灰岩質 現藏東營市歷史博物館
（左頁圖）

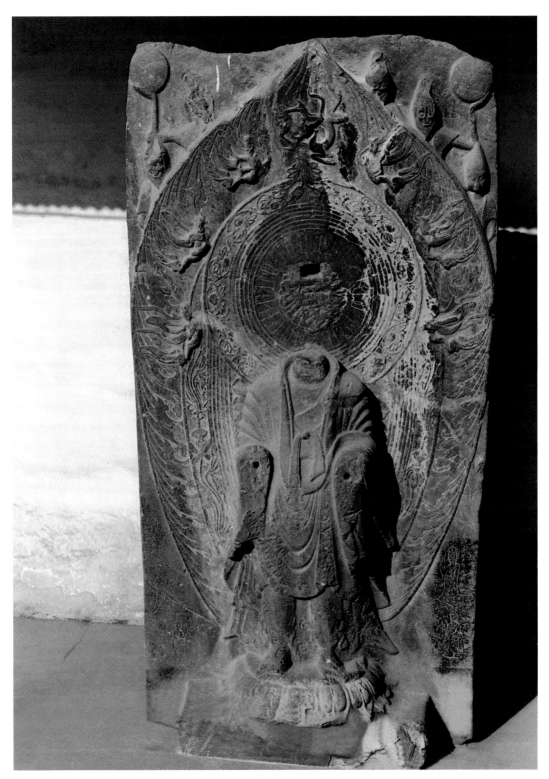

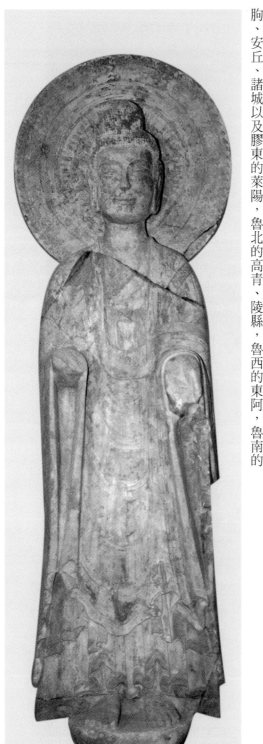

四足方座或長方座。造像碑多作圭首和盝頂，佛像和經文結合在一起，保留了濃厚的漢碑特點。景明至熙平年間（五〇〇—五一八），佛仍多著圓領通肩衣，正光年間以後流行雙領下垂褒衣博帶式袈裟，內著僧祇支，胸前打結，衣褶細密深刻，衣裾兩端呈銳角向外擴展。面相逐漸變得清癯，表情端莊慈祥。身軀略顯修長。背光和服飾日趨華麗，這是北魏晚期佛教造像藝術的一致特點。褒衣博帶式服裝是當時南朝地區流行的一種民族服裝，北朝佛像由以前的通肩圓領大衣和斜披袈裟，進而改成南朝一般士大夫所穿的服裝，一方面比較真實地反映了孝文帝太和「革衣服之制」的政策：另一方面說明了佛教造像更進一步民族化。

(3) 東魏時期（五三四—五五〇）

這時期的佛像主要發現在濟南地區和青州地區的博興、廣饒、臨淄、臨胸、安丘、諸城以及膠東的萊陽，魯北的高青、陵縣，魯西的東阿，魯南的

青州市龍興寺出土東魏初貼金彩繪佛像 1996 年出土
石灰岩質 高 133cm 現藏青州市博物館（左圖）
濰坊北魏普泰二年（532）造像 石灰岩質 現藏濰坊
市博物館（左頁圖）

廣饒縣永寧寺東魏天平四年（537）造像底座供養人和銘文拓片（上圖）

廣饒縣永寧寺東魏天平四年（537）造像　通高200cm　主佛高90cm　菩薩高64cm　現藏東營市歷史博物館
（左頁圖）

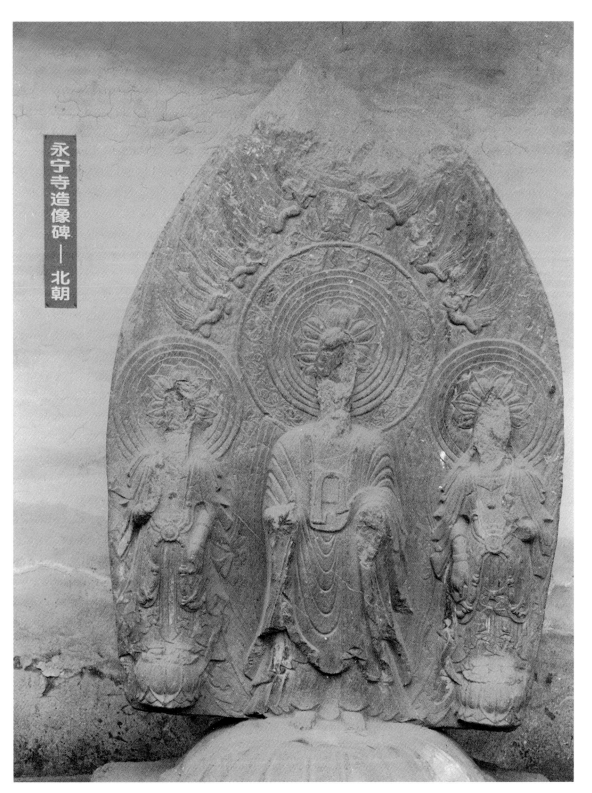

永宁寺造像碑——北朝

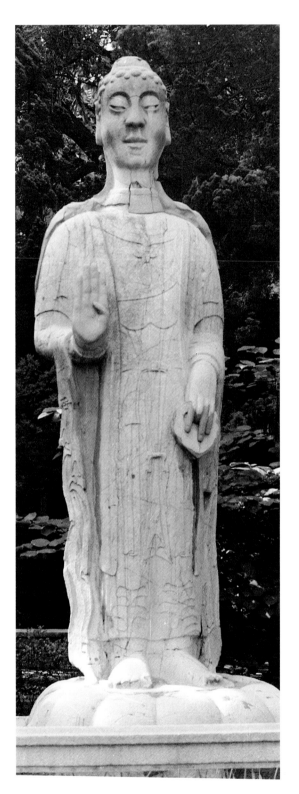

曲阜等地。除仍常見前時期的幾種形式外，不帶大背光的個體石造像大量出現，而且形體越來越高大，裝飾越來越華麗精美，是這時期比較突出的一個特點。造像內容題材以彌勒像為多，其次是觀世音立像，20 以及釋迦二菩薩、立佛二菩薩、「丈八佛」和坐佛、立佛、思惟菩薩等。佛像面相方圓，多數細眉挑起，口角上翹而深陷，春意洋洋，笑容可掬，如實刻畫了世間淳厚質樸、開懷談笑的形象。佛頸粗而高挺，身軀豐厚而略短。衣紋深刻、衣裾重疊、下襬圓潤起伏的袈裟成為時代所尚。這時期臨淄、博興等地所存的「丈八佛」像，是佛教彌足珍貴的藝術品。

20 劉鳳君：〈山東省北朝觀世音和彌勒造像考〉，《文史哲》一九九四年二期。

淄川龍泉寺東魏初期石雕菩薩像　石灰岩質　現藏青島市博物館（左圖）

淄川龍泉寺東魏初期石雕「丈八佛」石灰岩質　現藏青島市博物館（左頁圖）

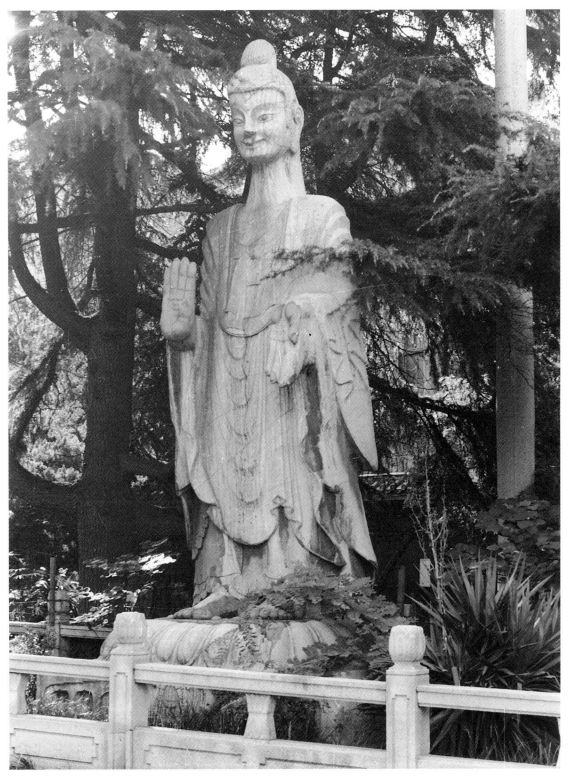

(4)北齊時期（五五〇─五七七）

這時期的佛教造像仍以青州市，博興縣和諸城市出土的為多，且有代表性。另外臨朐、青島、濰坊、昌邑、濟南、高青、無棣、長清、東平、曲阜、鄒城、棗莊、臨沭、泗水、兗州、汶上、鄆城和巨野等縣市也都有發現。是個體造像種類最齊全的時期。佛像內容題材最齊全，有彌勒菩薩、彌勒佛、觀世音立像、觀世音二菩薩、盧舍那佛、立佛二菩薩、阿彌陀佛、定光佛、菩薩立像、菩薩二弟子、思惟菩薩和太子像，以及線刻、浮雕佛傳故事和維摩詰經變等。佛像皆以額廣頤豐，細頸隆胸，身軀富有動感為其範本。面部表情多不再是笑語可聞，而是休目合唇，思維中流露出甜蜜的笑意。佛衣貼身透體，衣紋簡練而圓凸。以青州市和諸城等地的石佛像為代表，佛和菩薩不但彩繪描金艷麗，而且菩薩所飾項圈、瓔珞等極其繁華，形成了鮮明的地方風格。

諸城市北齊銅菩薩像　1978年出土　通高32cm　菩薩像高18cm　現藏諸城市博物館（左圖）

諸城市北齊鎏金銅佛像　1978年出土　通高12.5cm　佛像高9.5cm　現藏諸城市博物館（左頁圖）

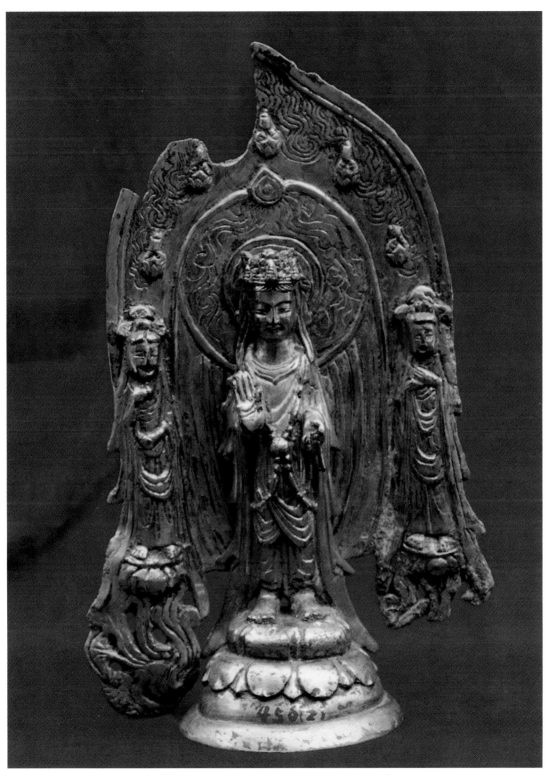

【青州地區出土的北朝晚期】
石佛像與「青州風格」

近些年青州市及其周圍的博興、高青、無棣、臨朐、諸城和青島等縣市多次成批出土大量北魏晚期、東魏和北齊時期的個體佛教造像，計有石、陶和銅等資料。其中個體殘石佛像發現數量最多，造型裝飾最精緻，代表了青州地區佛像藝術的最高水準，早已引起了學者們的關注。特別是一九九六年十月青州市龍興寺遺址出土的大量殘石佛像，更是震動了學術界，學者們「一致認為這一發現是近年來我國考古工作的一次重大成果。」21「數量之大，種類之多，造型和雕刻之精，彩繪保存程度之好，實屬罕見。」22 筆者曾多次承蒙各地有關單位的邀請和厚待，到青州市及其它縣市觀看過一部分佛像，也查閱過一些有關文獻記載，並多次與師友同仁們分析討論過有關問題。

這些殘石佛像數量眾多、雕刻繪畫裝飾精美，無疑是研究佛教藝術和中國美術史的重要資料。但它是什麼時間又是什麼原因被毀壞的呢？至今還各有不同的認識。其藝術風格與四世紀初至六世紀早期十六國、北魏時期新疆、涼州和雲岡模式顯然不同，雖與龍門風格造像藝術接近，但兩者的差別也較易區分：一是時代較晚，為六世紀早、中期北魏晚期、東魏和北齊時期的作品；二是青州地區的佛教摩崖龕窟造像除青州市駝山大像窟可能是北周末年

21 〈專家盛讚龍興寺遺址及窖藏考古成果〉，《中國文物報》一九九六年十一月二十四日。
22 〈青州發現大型佛教造像窖藏〉，《中國文物報》一九九六年十一月十七日。

青州市龍興寺北齊佛立像　1996 年發現　貼金彩繪　石灰岩質　殘高 128cm　現藏青州市博物館（右圖）

青州市龍興寺出土北齊蟠龍石柱　1998 年發現　石灰岩質　殘高 122cm　現藏青州市博物館（左圖）

青州市龍興寺出土佛像 1996年發現　現藏青州市博物館（左頁圖）

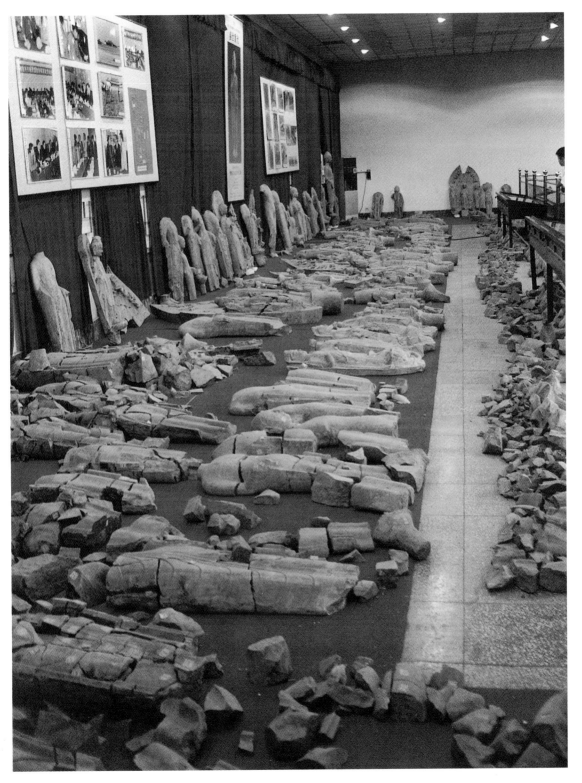

始鑿的外，目前所見其它摩崖龕窟造像都是隋代以後建造的，所以北齊以前的造像形式沒有石窟造像，均為個體造像；三是造像內容、佛像造型和繪畫雕刻裝飾等方面都有明顯的地方特色。因此，它應劃為一個新的地方佛像藝術類型──以個體石造像為主的「青州風格」。其地域範圍主要包括今天青州市及其周圍的博興、高青、無棣、惠民、臨朐、諸城、青島和淄博等縣市。「青州風格」的佛教造像藝術應是「龍門風格」向東發展的延續和變革，也是南朝與青州地區文化藝術交流的結果。

(1)青州地區北朝晚期殘石佛像出土概況

青州地區成批出土的北朝晚期殘石佛像，已見於正式發表的主要有以下資料：

一、一九七六年秋高青縣宵家村挖排水溝，在「估計是一處寺院遺址」的地表五百公分以下出土一批佛像，縣文化部門收回七件石佛像和一件北魏太和十九年（四九五）的銅佛像。石佛像有三件刻紀年，分別為東魏武定四年（五四六）、北齊天統四年（五六八）和武平五年（五七四）。原報告認為：「這批佛造像的被毀和入土，可能與北周武帝建德六年（五七七）滅北

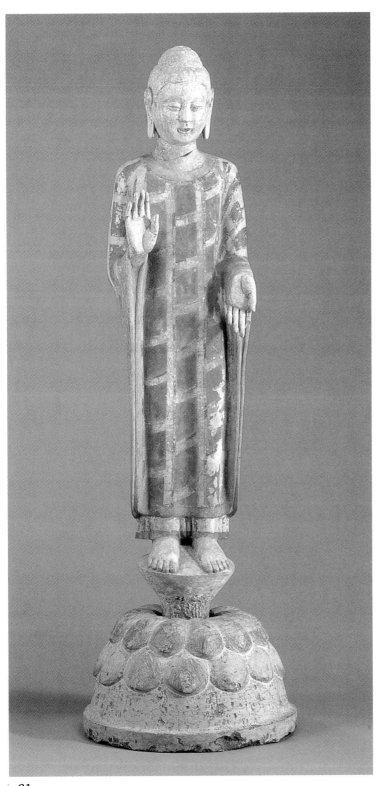

北齊如來立像　北齊　六世紀
1987 年發現　山東青州龍興寺出
土　石灰岩質　貼金彩繪　高97cm
青州市博物館藏

齊後，繼續推行滅佛政策有關。」[23]

二、一九七六年三月博興縣張官大隊龍華寺遺址出土一批北朝佛像，「出土時整齊地排列在土坑內。文物管理人員趕到時，現場已被破壞。」大部分佛像已散失，僅收回造像碑一件、石造像二十四件、模印素燒像四件、石佛頭九件、石菩薩頭九件、模印素燒菩薩頭一件、像座十二件、模印素燒像座二件。其中有明確紀年的九件，分別為東魏武定五年、武定八年，北齊天保元年（五五〇）、乾明元年（五六〇年）、太寧二年（五六二）、天統二年、天統四年和武平元年。24一九八一年至一九八四年間李少南等先生又對龍華寺遺址進行了多次調查，發現二十二件石造像殘件，大多是北齊年間的，還有隋開皇九年（五八九）和大業四年（六〇八）的造像題記。25

三、一九七九年青州市遲家莊興國寺遺址出土一批殘石佛像。青州市博物館在收回這批佛像時對該遺址進行了調查，共收回大、小殘像四十件和一些蓮花座。主要是北魏末年和東魏、北齊時期的作品，有東魏天平四年、武定二年和北齊隆化元年（五七六）等造像題記。另外還有兩件隋唐時期的佛頭像。原報告認為：該寺可能在「唐末因某種原因被廢棄，佛像被砸毀。」26

四、本世紀七〇年代無棣縣何庵大隊群眾取土時，在距地表深六十公分處發現七件石造像，「出土時疊放整齊，顯然是有意埋藏的。」大多殘缺。其

23 常敘政、于豐華：〈山東省高青縣出土佛教造像〉，《文物》一九八七年四期。

24 常敘政、李少南：〈山東省博興縣出土一批北朝造像〉，《文物》一九八三年七期。

25 山東省博興縣文物管理所：〈山東博興龍華寺遺址調查簡報〉，《考古》一九八六年九期。

26 山東省博興縣文物管理所：〈山東博興龍華寺故址出土石造像〉，《文物》一九八三年七期。夏名采、莊明軍：〈山東青州興國寺故址出土石造像〉，《文物》一九九六年五期。

博興縣龍華寺遺址出土北齊素燒菩薩像　1976 年發現　高 23cm　現藏博興縣文物管理所（右圖）

博興縣龍華寺遺址出土東魏—北齊石佛頭　1976 年發現　高 16.2cm　現藏博興縣文物管理所（左頁圖）

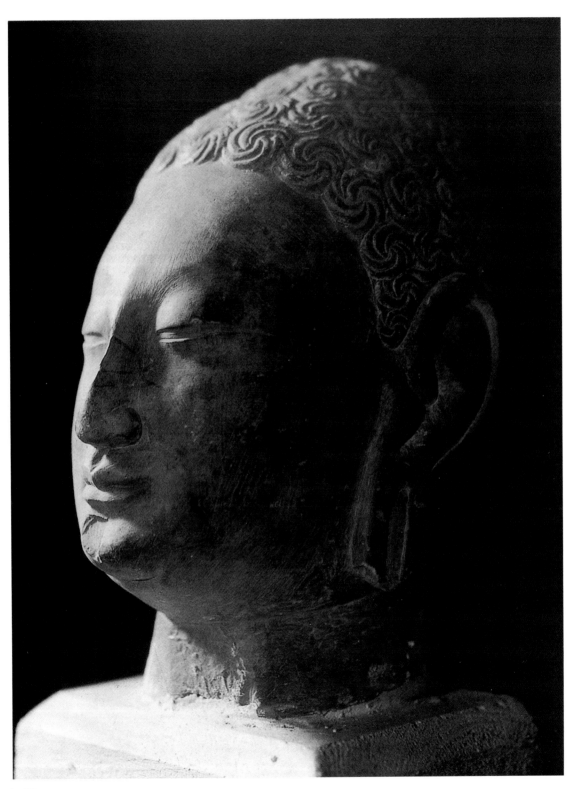

中四件有紀年銘文，為北齊天保五年（五五四）、天保八年、天保九年和天統三年（二六七）。埋藏的原因亦「可能與〈北周武帝滅佛有關〉。」27

五、一九八七年十一月十七日青州市南路出土一件東魏單身石圓雕菩薩像和一件北齊單身石圓雕佛像，皆描金彩繪，保存完整艷麗，是佛像藝術的上乘作品。28

六、一九八八至一九九○年間諸城市城南北朝寺院遺址共出土殘石造像三百多件，其中較完整的佛和菩薩軀體、頭像一百餘件。四件有紀年銘文，分別為東魏武定三年、武定四年，北齊天保三年和天保六年。這些殘石佛像多是在施工中發現後被群眾取出的。據群眾反映，殘造像多集中出土。諸城博物館曾清理一個佛像坑，坑口長方形，東西二三○公分、南北一百公分，坑口距地表五十公分，坑深約一百公分。坑內所埋的佛像頭、足皆殘損，軀體較大。佛像殘軀分上、下兩層，東西向排列，正面朝上。計有佛軀體二十一件，菩薩軀體五件。杜在忠和韓崗先生根據清理和調查群眾所掌握的情況分析，認為「這些造像的出土有以下現象值得注意：

A　造像皆遭人工破損，無一完整。

B　各類造像皆出土於人為挖掘的土坑中，軀體、頭、足各部分多分坑掩埋。

C　形體大小不一，大者和小者也分坑埋藏，同一坑內出土的殘體，無一可

28　27

惠民地區文物管理組：〈山東無棣出土北齊造像〉，《文物》一九八三年七期。

青州市博物館，夏名采等：〈山東青州出土兩件北朝彩繪石造像〉，《文物》一九九七年二期。

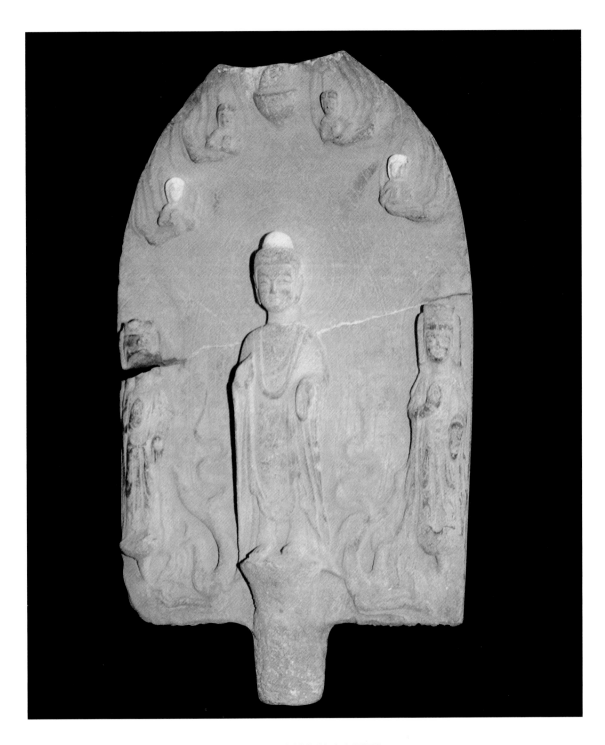

諸城市 1988 年和 1990 年出土的石佛像　現藏諸城市博物館（右頁圖）

諸城市東魏武定四年（546）一佛二菩薩石造像　1990 年發現　石灰岩質　通高 48cm　主佛高 22cm

現藏諸城市博物館（上圖）

對接復原者。

D　多數頭像的鼻子已殘損。

E　石蓮座發現較少。

F　坑內除出土不同部位殘體外，並未發現因人為敲砸而脫落的石殘片，填土較純淨，也未見與造像石質相同的細碎石屑。」

「從現有資料分析，也可看出北齊時代造像最多，雕刻也最精。」杜在忠和韓崗同樣認為這些佛像是周滅北齊後，繼續「滅佛時毀掉的。」29

七、一九九○年春，博興縣張官村鄉義寺遺址出土佛像和佛像座共五十三件，其中有天保三年、天保五年、天統元年（五六五）、武平元年和武平四年的造像記。報告者認為這些佛像和造像座應是北周武帝滅佛時被埋在地下，一九七六年在附近出土成批的石佛殘像，而這次出土的多是佛像座，可能是佛像和底座分別「被集中掩埋的結果」。30

八、一九九六年十月青州市博物館在龍興寺建築工地上清理了一大型佛教造像窖藏。坑為東西向，長八七○公分、寬六八○公分，坑底距地表深三四五公分。四壁垂直，底部整修平整。坑內佛像放置有一定規律，以上、中、下三排為主，大部分東西向排列，厚七十至九十公分；較完整的身軀放在中間，完整的頭像沿坑壁放置。最上層的佛像發現有席紋，「表明埋藏之前應用葦席覆蓋。」主要為石灰石、漢白玉和花崗岩造像，少數為陶、鐵、泥和木質造像。初步統計，有佛像頭一四四件，菩薩頭四十六件，帶頭殘身三十六件，其他頭像十件，造像殘軀二百餘件和大量被毀的佛像碎塊。這批佛像百分之九十是北魏孝明帝（五一六—五二七）、孝莊帝（五二八—五三○）

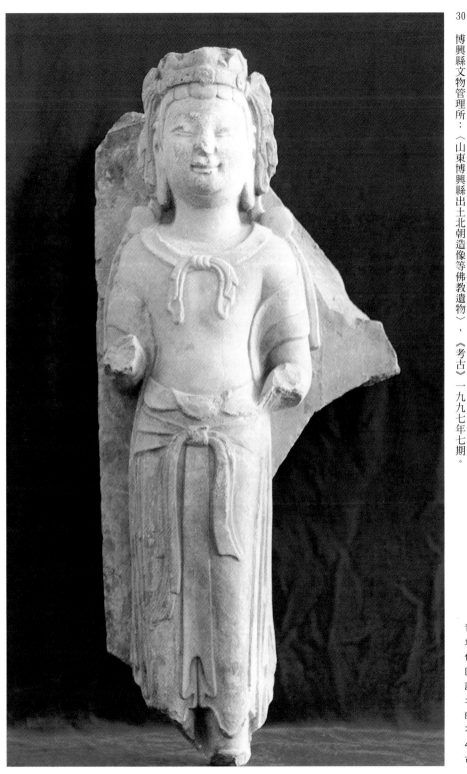

至北齊（五五〇—五七七）的作品，其中以北齊時期的為大宗。有北魏永安二年（五二九）和東魏天平三年（五三六）等造像題記。還有近二十件隋唐

29　諸城市博物館：〈山東諸城發現北朝造像〉，《考古》一九九〇年八期：杜在忠、韓崗：〈山東諸城　佛教石造像〉，《考古學報》一九九四年二期。

30　博興縣文物管理所：〈山東博興縣出土北朝造像等佛教遺物〉，《考古》一九九七年七期。

青州市龍興市大殿址後方發現出土佛像　1996 年（右頁圖）
諸城市北齊天保六年（555）左脇侍菩薩像　1990 年發現石灰岩質　殘高46.5cm　現藏諸城市博物館（左圖）

時期的佛、菩薩像和北宋的羅漢像，羅漢像中以北宋「天聖四年」（一〇二六）造像題記。這批造像較特殊，如從有紀年的北魏永安二年（五二九）到北宋天聖四年（一〇二六）計算，時間跨越了五百年。清理者認為：「該窖藏埋於北宋晚期。什麼原因將龍興寺幾乎全部石造像砸毀後掩埋，還有待於做進一步的研究。」31

九、一九九七年惠民縣城西南四公里的北朝玉林寺遺址出土十七件佛像，「埋於地下深約〇‧九公尺處，屬於一次集中入藏。」計有東魏天平四年、武定六年、武定八年，北齊天保七年、武平元年造像。這批佛像較精美，和青州龍興寺風格一致。32

十、另外在青島市嶗山縣法海寺遺址、青州市酒廠原可能是七級寺遺址、33廣饒縣城南寺院遺址34及臨朐縣寺院遺址35等都發現成批佛像和零星出土的殘石佛像。嶗山縣法海寺和臨朐一次出土殘像多達數十件至一百多件，在坑內排放非常整齊，發現者也認為這是「將佛像破壞又埋入地下的。」

（2）青州地區北朝晚期石佛像出土時幾個一致問題的分析

分析前面所述的報告資料，可以看出青州地區成批出土的殘石佛像有以下幾個較一致的問題：

31　〈青州發現大型佛教造像窖藏〉，《中國文物報》一九九六年十一月十七日；〈青州龍興寺出土佛教造像窖藏清理簡報〉，《文物》一九九八年二期。山東省青州市博物館：〈青州龍興寺佛教造像窖藏清理簡報〉，《文物》一九九八年二期。

32 33 34　〈青州發現大型佛教造像窖藏〉，《中國文物報》一九九六年十一月二十四日。

惠民縣文物事業管理處：〈山東惠民出土一批北朝佛造像〉，《文物》一九九六年五期。

青州市博物館：〈山東青州發現北魏彩繪造像〉，《文物》一九九九年六期。

東營市歷史博物館　趙正強：〈山東廣饒佛教石造像〉，《文物》一九九六年十二期。

青州市龍興寺東魏天平三年（536）邢長振造釋迦像（左頁圖）與背面發願文拓片（右圖）　1996年發現　貼金彩繪　石灰岩質　高137.7cm　現藏青州市博物館

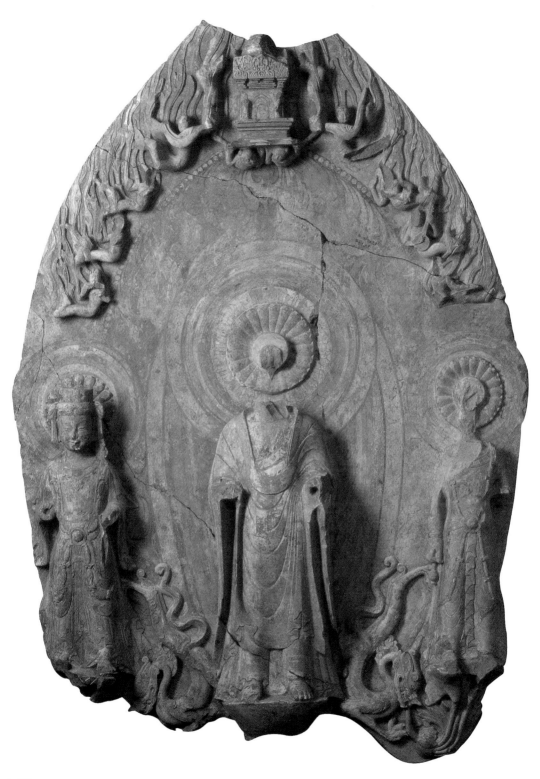

一、這些石佛像中有紀年題記的絕大多數是北朝晚期的，計有北魏正光（五二○—五二五）、孝昌（五二五—五二七）、永安（五二八—五三○）、建明（五三○—五三一）、東魏天平（五三四—五三七）、武定（五四三—五四九），北齊天保（五五○—五五九）、乾明（五六○）、太寧（五六一）、天統（五六五）、武平（五七○—五七七）和隆化（五七六）等年號。除此之外，僅在博興龍華寺和青州龍興寺遺址分別發現過隋開皇和大業年間以及北宋天聖四年的造像題記。青州地區曾出土過大量的銅佛像。一九七八年諸誠市青雲寺遺址出土一件陶罐，內藏六件北朝晚期的銅佛像，計有北魏太和十四年（四九○）、太和二十年等紀年造像。36—一九八三年博興龍華寺遺址出土一○一件銅造像，有明確紀年的三十九件，計有北魏太和二年（四七八）、太和八年、太和九年、太和二十一年、景明元年（五○○）、正始二年（五○五）、正始四年、永平四年、永平二年（五一七），熙平二年、正光四年、永安二年、永安三年、普泰二年（五三二），太昌元年（五三二），東魏興和二年（五四○）、興和四年，武平元年和武平三年，以及隋開皇七年（五八七）和仁壽二年（六○二）等造像。37以上情況可以說明，小型銅佛像在青州地區要比大型石雕佛像早流行三、四十年的時間。

全國其它地區寺院遺址也經常成批出土北朝晚期和以後的石佛像。一九五

37 36

諸城縣博物館 韓崗：〈山東諸城出土北朝銅造像〉，《文物》一九八六年十一期。

山東省博物館、博興縣圖書館李少南：〈山東博興出土百餘件北魏至隋代銅造像〉，《文物》一九八四年五期。

東魏武定三年（545）石雕一佛二菩薩像　現藏青州市博物館（右圖）

博興縣龍華寺遺址出土
北魏永平四年（511）明
敬 武 造 銅 觀 世 音 像
1983 年發現 高 17.6cm
寬 8cm 現藏博興縣文
物管理所（左圖）

三年至一九五四年間，河北省曲陽縣修德寺遺址出土三千餘件石佛像，內含紀年銘造像二三七件，自北魏神龜三年（五二○）迄唐天寶九年（七五○），歷經北魏、東魏、北齊和隋、唐，其中以北朝晚期的最多，共計一五○件38紀年造像。一九六五年六月安徽亳縣咸平寺遺址一次出土北朝晚期石造像碑十一件，其中有北齊天保、河清、天統和武平等紀年銘文。39河北省鄴南城附近陸續出土過十六件東魏、北齊時期的石造像，有東魏武定、北齊天保、河清和天統紀年題記。40一九七二年陝西省長武縣司家河村出土四件北魏殘造像碑，其中有永平二年（五○九）題記。41一九七九年山西省昔陽縣靜陽村在同一地點出土十三件石造像，有東魏武定六年、北齊天保六年、天保九年和武平元年等紀年銘文。42僅舉幾例資料，就可以看出青州地區和北朝其它地區一樣，石刻佛像主要流行在六世紀初葉之後的北朝晚期，這應是與佛教的深入發展，各地寺院的興建和石雕藝術水準的普遍提高分不開的。

二、青州地區成批發現的石佛像，都是在古代寺院的遺址上或附近。除前面介紹資料時已談到的高青縣胥家村寺院、博興龍華寺、鄉義寺、青州興國寺、龍興寺和七級寺，諸城市青雲寺和南郊北朝寺院、嶗山法海寺、廣饒皆

38 韓自強：〈安徽亳縣咸平寺發現北齊石刻造像清理簡報〉，《文物》一九八○年九期。

39 河北臨漳縣文物保管所：〈河北鄴南城附近出土北朝石造像〉，《文物》一九八○年九期。

40 楊伯達：〈曲陽修德寺出土紀年造像的藝術風格與特徵〉，《故宮博物院院刊》一九六○年二期。

41 羅福頤：〈河北省曲陽縣出土石像清理簡報〉，《考古通訊》一九五三年三期。

42 陝西省考古所張燕、長武縣文管所趙景普：〈陝西省長武縣出土一批佛教造像碑〉，《文物》一九八七年三期。翟盛榮、楊純淵：〈山西昔陽出土一批北朝石造像〉，《文物》一九九一年十二期。

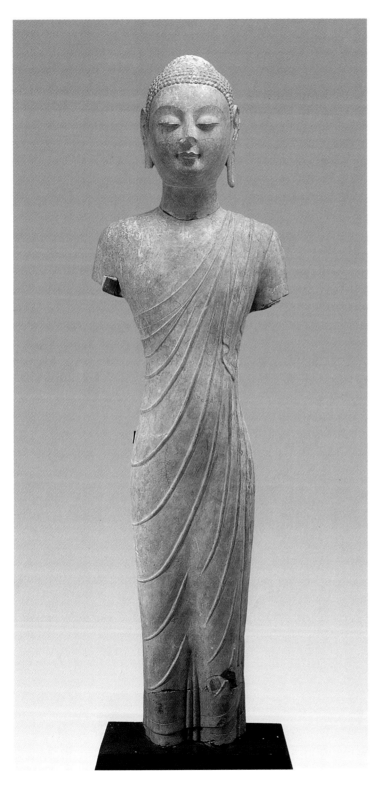

北朝石造像發願文拓片惠民縣東魏
武定六年（548）王叔義造像發願文
（右頁上圖）
北朝石造像發願文拓片博興縣北齊
天統元年（565）成天順造像發願文
（右頁下圖）
青州市龍興寺出土如來立像　北齊
六世紀　1996年發現　石灰岩質　貼
金彩繪　高156cm　現藏青州市博物
館（左圖）

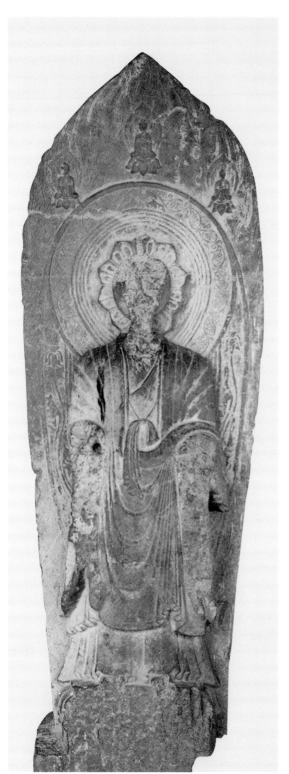

公寺和城南其它寺院，臨朐古寺院外，已知的北朝佛教寺院還有淄川龍泉寺、臨淄西天寺和博興興國寺等。這些寺院僅是當時青州地區佛寺的一小部分。北魏自文成帝復興佛法後，「僧人寺廟數目，代有增加。」43「王侯貴臣，棄象馬如脫履；庶士豪家，捨資財若遺跡。於是招提櫛比，寶塔駢羅。爭寫天上之姿，竟模山中之影。金剎與靈台比高，廣殿共阿房等壯。」44據《魏書・釋老志》載：北魏承明年，「四方諸寺六千四百七十八，僧尼七萬七千二百五十八人。」「至延昌中，天下州郡僧尼寺，積有一萬三千七百二

43 湯用彤撰：《漢魏兩晉南北朝佛教史》，第二部分，第十四章〈佛教之北統〉，「北魏寺僧數目」條，上海書店，一九九一。

44 楊衒之撰：《洛陽伽藍記》序。

臨淄西天寺北魏正光五年（524）造像 石灰岩質（左圖）
臨淄西天寺東魏初期「丈八佛」 石灰岩質（左頁圖）

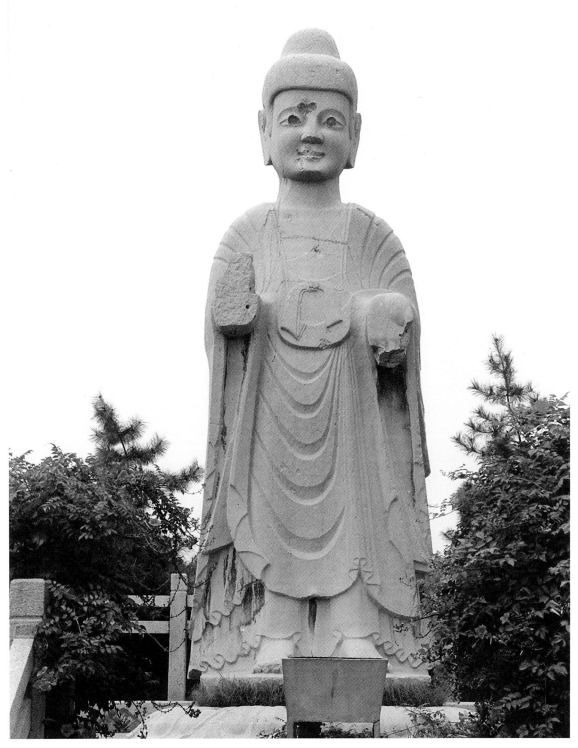

十七所，徒侶逾眾。」「正光以後⋯⋯，略而計之，僧尼大眾二百萬矣，其寺三萬有餘。」從現有資料分析，北魏晚期的青州地區與洛陽和鄴城地區一樣，都是北朝佛事最昌盛的地區。「寺塔崇盛，僧眾雜聚。」[45]「飛樓湧塔之奇，納海藏山之異。」[46] 寺院之內，誦經供佛是主要的功德活動，有些寺院還是製作佛像的場地，一九七六年三月在博興龍華寺遺址出土的一批石佛像中就有未雕完的半成品可資為證。[47]

三、青州地區出土的北朝晚期殘石佛像，都經過激烈的人為破壞，皆斷頭、折臂、碎手、截腰、去掉底座，碎塊上仍留有處處擊痕，最為常見的是鼻子被砸損。可以推測當時人們處在無比激憤的情況下，猛擊佛像鼻子處，先使其斷頭，然後攔腰再擊斷軀體，繼而打掉臂、手和腳。這種徹底毀壞石佛像的情況似以青州地區最甚。河北曲陽修德寺、山西昔陽、陝西長武縣、安徽亳縣咸平寺和河北鄴南城等地發現的佛像和造像碑大多只遭輕微破壞，破壞重者也多是腰折或斷頭，很少見擊鼻、碎手、砸腳等慘況。相比之下，值得人們深思青州地區佛像殘毀的特殊原因。

四、青州地區成批出土的殘石佛像，根據清理者的分析和出土時目見者的介紹，都是埋在坑內，並按一定的排列順序放置。似有兩種情況：一種情況是清理和整理修復諸城龍興中心出土佛像的人士觀察到，坑邊無明顯加工痕跡，各類佛像毀後把軀體和頭、足等分坑掩埋，同一坑內出土的殘體無一可對接復原者。青州其它地區出土的石佛像多還未進行詳細的拼接修復工作，

45 《廣弘明集》卷七。

46 博興縣龍華寺隋仁壽三年碑。

47 常敘政、李少南：〈山東省博興縣出土一批北朝造像〉，《文物》一九八三年七期。

青州市龍興寺出土北齊石雕貼金彩繪盧舍那佛像（這件佛像在袈裟內繪出精彩畫面） 1996年發現 石灰岩質 高118cm 現藏青州市博物館（右圖）

青州市龍興寺出土北齊石雕貼金彩繪佛像 1996年發現 石灰岩質 高94cm 現藏青州市博物館（左頁圖）

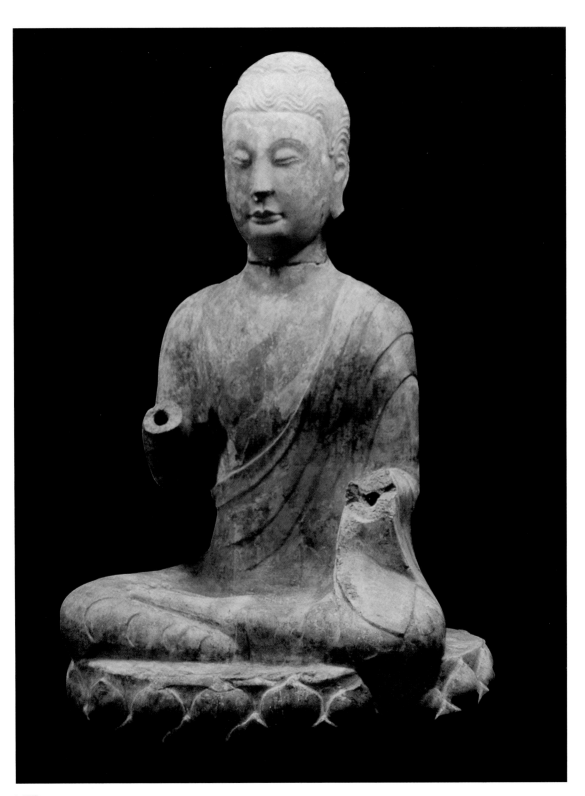

還不能說這是一種較普遍的現象。一九五四年發掘河北省曲陽修德寺唐代掩埋的北朝晚期至隋唐佛像時，也發現類似的現象。清理一坑（編號為甲坑），南北長二五〇公分、東西寬二六〇公分，在坑深一八〇至二六〇公分處堆積著佛像，「小像多集中上面，大像多集中在下面，一看就是當時先掘一正方形坑，而後將已毀石造像散亂擲進去的。在這坑裡，掘出了二千多件殘石像，這些殘石像可以全部修復的，初步觀察，可能不太多。」48諸城和曲陽這種情況，可能分別為北朝末年和唐代晚期當時的破壞者所為，達到不讓別人再完整修理，徹底毀掉佛像的目的。再一種情況就是一九九六年十月青州市龍興寺遺址出土的一坑佛像，坑邊認真修理，佛像存放仔細，軀體放在中間，頭、足、臂、手等碎塊多放置身體的周圍，埋土前並用席蓋。這些殘件有可能拼對成一些較完整的佛像，這只是推測，因為還未進行黏接修復工作。

青州龍興寺出土的一坑佛像，絕大多數是北朝晚期的，也出土了一些隋、唐和北宋佛像，可能是屬第二次集中埋藏。北宋末年金兵曾與青州守城宋兵激戰，結果是宋兵慘敗，城陷被毀，龍興寺也殿焚像損，遭到了徹底破壞。稍待戰事平息，信徒們把已知以前被毀掩埋的佛像取出，再收集後來毀壞的佛像，重新挖坑仔細埋在一起，坑內所埋北朝晚期的佛像，在地面的時間不會一直放到北宋末年，因為造像時彩繪描金保存得很全，且色彩鮮艷。諸城出土的一批石佛像，也「有的還塗朱貼金，時雖經歷一千四百餘載，至今尚宛然如初。」青州龍興寺佛像身上有的所繪人物仍非常清楚，有些很小的不

48
李錫經：〈河北曲陽縣修德寺遺址發掘記〉，《考古通訊》一九五五年三期。

諸城市北齊石雕佛像頭　1990年發現　石灰岩質
現藏諸城市博物館（右圖）
青州市龍興寺北魏佛像　1996年發現　石灰岩質　貼
金彩繪　像殘高約75cm　現藏青州市博物館
（左頁圖）

能辨認清楚的佛像殘塊保存下來的很多。如果北朝晚期的這批佛像在地面存放時間較長，就不會有這些現象。被砸毀時也可能像諸城的一樣，當時就被分別埋在了地下，北宋末年被取出，又與隋、唐和北宋時期的殘像重新埋在一起。這種再次掩埋的現象並不是孤例，安徽亳縣咸平寺宋代天聖年間的塔基內發現十一件北齊造像碑，「當年石像上塗飾的色彩，出土時還大多保存了下來。我們在今天能夠看到一千四百年前的如新的石刻。」可能是天聖年間宋人從地下發現了這批石刻，「旋又將它們埋入了塔基之下，就使我們在九百年後又得以重新見到這批珍貴的藝術品。」49龍興寺窖藏佛像也可能是北宋末年佛教徒已經發現這坑北朝晚期的佛像，沒有將它們取出，而是只把一部分隋、唐和北宋時期的佛像埋在了它們的上面。因為清理者沒有發現這一現象，只能是作為一種推測。

（3）青州地區北朝晚期石佛像被毀的時間和原因

青州地區眾多批量出土的北朝殘石佛像是什麼時間被毀的？又是為什麼毀壞的如此嚴重呢？大多數清理者和資料的報告者認為是建德六年（五七七）北周武帝滅北齊後繼續推行滅佛政策時毀壞的。筆者同意這一觀點。

北周武帝（五六一—五七八）字文邕，是中國歷史上第二個反佛的皇帝。他為了緩解當時日益尖銳的地主階級內部和各宗派之間矛盾，為了擺脫政治、經濟上出現的危機，為了滅掉北齊統一北方，於建德三年效法漢武帝「罷黜百家，獨尊儒術」，採取了斷然措施：「初斷佛、道二教，經像悉毀，罷沙門、道士，並令還俗。並禁諸淫祀，禮典所不載者，盡除之。」50建德六年，周武帝「既克齊境，還準毀之。爾時魏齊東川，佛法崇盛，見成寺廟，出四十千，並賜王公，充為第宅；五眾釋門，減三百萬，皆復軍民，

北朝石造像發願文拓片　博興縣北齊天保三年（552）周氏造像發願文（上圖）
青州市龍興寺出土北齊石雕貼金彩繪佛像正、側面　1996年發現　石灰岩質　高100cm　現藏青州市博物館（左頁圖）

韓自強：〈安徽亳縣咸平寺發現北齊石刻造像碑〉，《文物》一九八〇年九期。

《周書、武帝紀上》卷五。

還歸編戶。」51周武帝滅齊臨鄴宮新殿後，慎重考慮在北齊境內滅佛的事，「屢次召僧人辯論，皆親自臨座。均見其審查周詳，非率爾從事也。故其廢毀至為酷烈。」「寺像掃地悉盡，僧徒流離顛沛，困難莫可名狀。」52博興龍華寺隋仁壽三年龍華寺碑也載：「周紀時，唯多難。」「天回地轉，柱折維傾。」（僧徒）各棄真門，具憑戎掠。變回法殿，化起俗堂。」從青州地區出土殘毀的石佛像上，仍可想見到當時殿傾像毀、僧徒遭難的轟轟烈烈滅佛運動。

北周武帝滅佛和北魏太武帝（四二四—四五二）滅佛一樣，都不是偶然的事情。湯用彤分析北朝佛教時指出：「北朝佛法，以造塔像崇福田者為多。其流弊所極，在乎好利。而墜於私慾。蓋北朝上下，崇法未嘗不熱烈，其信仰亦不可謂不真誠也。但通常事佛，上焉者不過圖死後之安樂，下焉者則求富貴利益。名修出世之法，而未免於世間福利之想。故甚者貪婪自恣，佛圖竟為貿易之場。蕩檢逾閒，淨土翻成誨淫之地。究其原因，皆由其奉佛之動機，在求利益。」53北朝晚期佛事盛行，「製造窮極，凡厥良沃，悉為僧有；傾竭府藏，充佛福田。」54「百姓疲於土木之功，金銀之價為之踴上。」55北齊時期也正值青州地區石刻佛像的盛期，全齊人口二千餘萬，僧尼就有二百萬人以上，約佔人口總數百分之十。僧人享受著非常特殊的權力，「緇素既殊，法律亦異。……眾僧犯殺人已上罪者，仍依俗斷，餘犯悉付昭玄，以內律僧制治之。」56出家僧人，犯殺人以下罪者，可以不受國家法律的制裁。不法僧尼，巧取豪奪，生活糜爛不堪。北魏孝明帝神龜元年（五一八）任城王澄所上的奏章中，講到了這種嚴重的情況：「僧貪厚潤，雖有顯禁，猶自冒營。……自遷都以來，年逾二紀，寺奪民居，三分且

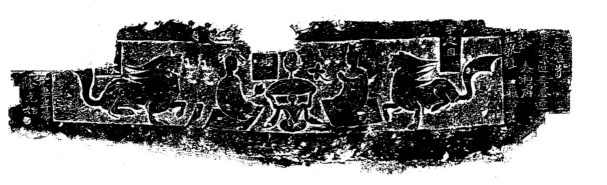

51 《魏書‧釋老志》。

52 《魏書‧任城王傳》卷一九中。

53 《廣弘明集》卷七。

54 湯用彤撰：《漢魏兩晉南北朝佛教史》，第二部分，第十四章〈佛教之北統〉「北朝對於僧伽之限制」條。

55 湯用彤撰：《漢魏兩晉南北朝佛教史》，第二部分，第十四章〈佛教之北統〉「周武帝世之法難」條。

56 《廣弘明集》卷一○〈辯惑篇〉第二之六〈周祖平齊召僧敘廢立抗詔事〉。

博興縣龍華寺北齊李定國等造像座圖像及銘文拓片 1990 年出土 現藏博興縣文物管理所
（右頁圖）

山東省博物館藏北魏石佛像
（左圖）

一……今之僧寺，無處不有，或比滿城邑之中，或連溢屠沽之肆，或三五少僧，共為一寺。梵唱屠音，連櫩接響，像塔纏於腥臊，性靈沒於嗜慾，真偽混居，往來紛雜。……其於污染真行，塵穢練僧，燻猶同器，法中之社鼠，不亦甚歟！……處者既失其真，造者或損其福，乃釋氏之糟糠，內戒所不容，王典所應棄矣。非但京邑如此，天下州、鎮僧寺亦然。侵奪細民，廣佔田宅，有傷慈矜，用長嗟苦。」57「非但京邑如此，天下州、鎮僧寺亦然。」可見當時的僧尼到處都有「冒營」、「厚潤」之徒，無處不有「糟糠」、「社鼠」之流。最高統治者不得不多次採取一些限制僧尼的措施，但天下僧尼「由利引其心，莫能自止。」糜爛惡習愈演愈烈。當時的政治、文化中心洛陽是如此，偏離京都的青州地區就更為不堪。孝文帝遷洛之後的北朝晚期，恰是青州地區佛教活動的繁盛期，不法之徒所為更有過之。今天的觀見的石造像雖僅是當時的很少一部分，其數量之多，雕製之精，已是難以承受了。青賞者嘆絕。所付出的財力和人力，按當時的人口推算，州人們更是「吁嗟之怨，盈行於道。棄子傷生，自縊、溺死。……行號巷哭，叫訴無所。」58人們開始對佛的敬仰、崇信的心情，變成了憤恨，一旦時機成熟就會化作巨大的復仇力量。所以「建德法難」，為期雖短，而政令至為嚴酷。」59石造像破壞甚為嚴重，主要原因就在於此。

建德毀佛，青州地區佛像破壞最嚴重，除了以上原因之外，可能還有比較特殊的一個原因。北朝晚期青州地區一直備受朝延重視，不但經濟發展，佛

58 57、《魏書・釋老志》。

59 湯用彤撰：《漢魏兩晉南北朝佛教史》，第二部分・第十四章〈佛教之北統〉「周武帝世之法難」條。

北朝石造像發願文拓片　青州市龍興寺北魏永安三年（529）韓小華造像發願文（右圖）

青州市龍興寺出土北齊石雕貼金彩繪佛像（局部）1996年發現　石灰岩質　足高2.5cm　現藏青州市博物館（左圖）

山東省青州市七級寺出土如來三尊像　北朝六世紀　1994年發現　石灰岩質　貼金彩繪　高134cm　青州市博物館藏（左頁圖）

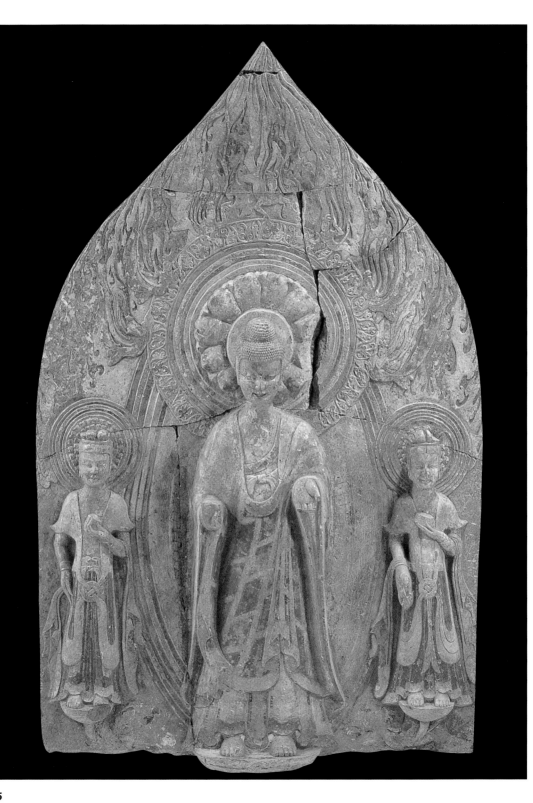

教昌盛，而且還是崔氏等大族居住的地方。建德六年春，北周攻鄴城，「齊主先送其母並妻子於青州，及城陷，乃率數十騎走青州，二千騎追之，是戰也，於陣獲其齊昌王莫多婁敬顯。」「尉遲勤擒齊王及其太子恆於青州。」60 尉遲勤並任「青州總管」61。北周與北齊在青州的戰爭，會加重對佛教的毀滅，甚至直接動之兵力，嚴重毀佛，以達到徹底消滅北齊的目的。博興龍華寺碑刻文「(僧徒) 各棄真門，具憑戎掠」，似可以對這一問題作出較好的解釋。

(4)「青州風格」佛像藝術特點

中國北方地區十六國和北魏時期，因為佛教造像形式主要是石窟藝術，所以佛像藝術分區還主要是以各地佛教石窟造像開鑿時間的先後順序、石窟形制、造像內容和組合佈局、佛像造型和紋飾、以及雕刻和繪畫等方面的差異，分為新疆風格 (或謂西域模式) 62、涼州風格 63、雲岡風格 (或謂平城模式) 64、龍門風格 (或謂中原風格) 65 等幾個類型。這種區分不但大體表示了佛教石窟藝術從西域向中原內地發展的階段性，而且比較清楚地概括了十六國和北魏時期佛教造像藝術發展的地域性。而青州地區在北朝晚期則是

60《周書・武帝紀下》卷六。

61《周書・尉遲綱傳》卷二○。

62 新疆風格主要是指三世紀末至四世紀中葉，今新疆庫車、拜城一帶龜茲早期佛像藝術，以拜城境內的克孜爾石窟為代表。窟室形制以中心柱窟、大像窟和僧房窟為主。壁畫保存較多，題材以表現小乘信仰的本生故事、因緣故事、佛傳故事為主。人物軀體豐肥苗壯、比例較短、豐乳細腰、臂部寬大、裸體或半裸體，五官集中，面相豐圓飽滿，直鼻修眼，小嘴圓頰，表情沉靜恬淡，是印度佛教藝術風格和龜茲地方藝術風格相結合的產物。參見宿白：〈克孜爾石窟部分洞窟的分期與年代〉，載《中國石窟・克孜爾石窟》第一卷，一九八四年日本平凡社。

63 涼州模式是指十六國晚期河西地區北涼時期的酒泉文殊山，張掖馬蹄寺、金塔寺，武威天梯山，

濟南黃石崖東魏元象二年（539）造像　佛像高 47cm
（右圖）
濟南黃石崖北魏孝昌三年（527）造像　主佛高 52cm
右菩薩高 35cm（左頁圖）

永靖炳靈寺等石窟以及北涼石塔的藝術風格。石窟形制主要是中心建有塔柱的塔廟窟，也有設置大像的佛殿窟。以雕像為主，輔以大量壁畫，題材主要有釋迦、交腳彌勒菩薩、彌勒佛、思惟菩薩、十佛、千佛、阿彌陀三尊、飛天及供養人和化生忍冬等。佛和菩薩面相渾圓，深目高鼻、眼多細長型、身軀粗壯、樸拙敦厚，嘴角深陷，唇薄而緊閉，菩薩頭戴寶冠，寶繒垂肩，裸上身，下著羊腸裙，佩項圈，飾瓔珞，飛天形體較大、面肥身短，和三國時期銅鏡上的飛天一樣，裙裾飄帶還只是向後飄舉。佛和菩薩面部表情具有嚴肅的神祕感，其形象和服飾還保留著西域龜茲和印度等地的風格。參見劉鳳君：〈河西地區十六國石窟藝術與禪法的流行〉，《中國文物世界（Art of China）No.109 September, 一九九四、宿白：〈涼州石窟遺跡和涼州模式〉》，《考古學報》一九八六年四期。甘肅文物考古研究所：〈河西石窟〉，文物出版社，一九八七：史岩：〈涼州天梯山石窟的現存情況和保存問題〉，《文物參考資料》一九五五年二期；史岩：〈酒泉文殊山的石窟與寺院遺址〉，《文物參考資料》一九五六年七期；《中國石窟·炳靈寺石窟》，日本平凡社，中國文物出版社，東京，一九八六。

「平城風格」是指雲岡石窟北魏中期的造像。雲岡石窟可分為文成帝和平年間開鑿的「曇曜五窟」、孝文帝遷都洛陽以前的太和年間石窟造像和遷都洛陽以後的北魏晚期石窟造像三期，平城風格石窟造像包括遷都洛陽以前的曇曜五窟和太和造像。平城風格的石佛像藝術是中國佛像藝術的重要轉折時期。曇曜五窟洞窟仿印度草廬式的窟頂，大像背後鑿通道，右繞禮佛，造像題材主要有三世佛、千佛和菩薩等。造像雄偉剛建，面相方圓，肩寬胸厚，著袒右肩和通肩式袈裟，服飾厚重，衣紋密集，線條凸起，勁健有力。這種風格「即不同於涼州造像，也不完全同於犍陀羅造像……是五世紀中期平城地區僧俗工匠在雲岡創造的一種新樣式。」孝文帝遷洛之前的太和石窟造像，洞窟平面多方形，窟內有前後室之分，有的窟中央立搭柱。大像雖然減少，但造像題材增多，除佛、菩薩、弟子外，還出現了世俗供養人行列，窟內壁面不像前期只雕刻千佛，而是上下分層，左右分段開龕造像。佛、菩薩造型挺秀，面相趨於長圓，衣紋漸變為斷面呈階梯式，太和十三年左右出現褒衣博帶式的南朝漢族服裝。也稱這時期的造像為「太和樣式」。如果說「曇曜五窟」主要是在西域風格和涼州風格影響下出現的一種北方風格，它主要體現了鮮卑民族粗獷豪壯的內在精神，而太和樣式則是中國民族風格化的佛像藝術醞釀和產生的時期。北魏遷洛以後，這種太和樣式又繼續發展為一種新的風格，即「龍門風格」。參見宿白：〈雲岡石窟分期試論〉，《考古學報》一九七八年一期；國家文物局教育處：《佛教石窟考古概要》一〇五頁，文物出版社，一九九三。

「龍門風格」即北魏遷都洛陽（四九四）至六世紀初葉的中原風格，它近襲雲岡石窟的太和樣式，借鑒近二百多年來的石窟造像經驗，形成一種嶄新的民族風格。石窟建築中出現了仿漢人建築的形式和裝飾，窟壁裝飾較前簡單，沒有壁畫。由於受南朝坐床習俗的影響，佛像不再是席地而坐，而是身下安置了高寶座。南朝以士大夫生活、思想和審美觀為其社會基礎的「秀骨清像」的藝術風格，對北方包括佛像在內的人體造型藝術產生了巨大的影響。佛、菩薩像身軀修長，面相清瘦，眉目疏朗，額廣頤窄，脖頸細長，兩肩削窄，表情溫和親切，嫣然含笑。褒衣博帶式的服飾，衣紋線條平行有序，襞褶繁縟尖長。龍門秀麗和文雅瀟灑的造型加強了對生活氣息的描寫。洛陽是當時北方的政治、經濟和文化中心，龍門石窟中原藝術風格形成後，即向周圍地區輻射傳播，並與南朝的藝術融匯增益，成為南北較為一致的新藝術風格，也是外來佛像已完全中國化、民族化的象徵。見本文生：〈我國石窟藝術的中原風格及其有關問題〉，《中原文物》一九八五年特刊。

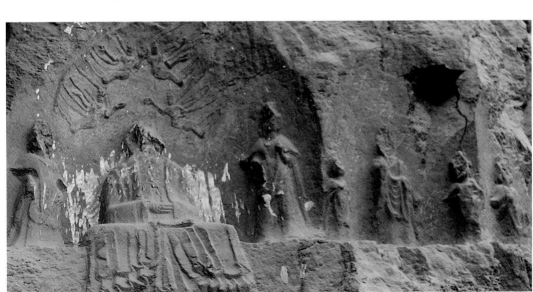

以個體石佛像為主，形成了自己的藝術風格。

一、個體石造像的藝術成就

青州地區山脈較多，和洛陽地區一樣有較充足開崖鑿摩崖龕窟的自然條件。為什麼在北魏晚期至北齊時期不鑿龕窟造像，而僅製作大量的個體佛像呢？仔細分析應有它深刻的社會原因。

中原內地北朝中晚期大型石窟，無不為皇家出資統領建造，如雲岡、龍門、天龍山和響堂山等石窟，「皆竭國家之力，慘淡經營。」66 開鑿石窟雕塑佛像，除了崇佛修功德之強烈外，還應有充足的人力和物力條件。轟轟烈烈的開鑿石窟運動，由新疆經河西向中原內地推進，北魏晚期龍門石窟的出現似乎是這種功德活動的總結和轉折。自北魏末年以後，龍門石窟和周圍地區的鑿崖造像多是建造相對耗資小費力少的崖龕佛像。北朝晚期這種開鑿龕造像對今天山東地區的影響主要在濟南地區，如黃石崖、龍洞和五峰山蓮花洞等造像，都是鑿淺龕和利用天然洞窟修鑿而成67，其「經濟」規劃更是節儉。北朝晚期正值青州地區崇佛雕塑佛像的昌盛時期，由於青州地區不是王朝統治中心地區，沒有皇室出資統領開窟造像，大多是分散的功德創作活動，這時也正是全國個體金石造像大發展的時期，青州地區的製作佛像運動也就順應這種主流，把主要的人力和物力都直接致力於雕製個體石佛像上，也就必然產生數量眾多，雕刻精緻、造型宏偉的作品，形成鮮明地方風格。

這種運動發展至北齊時期，已處不可遏抑的高峰期。北齊臨淮王婁公任青

66 湯用彤撰：《漢魏兩晉南北朝佛教史》第二部分・第十四章〈佛教之北統〉，「北朝造像」條，上海書店，一九九一。

67 劉鳳君：〈山東地區北朝佛教造像藝術〉，《考古學報》一九九三年三期。

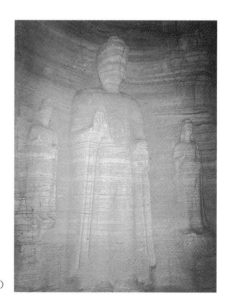

濟南龍洞西洞口內西壁東魏造像（右圖）
濟南黃石崖東魏興和二年（540）造像 佛像高20cm（左頁圖）

州刺史，嘆絕城南雲門山「五雲出山，名山，久而為礦，謂天謂地悉有。」

且「民吏承規」68，是有能力組織在雲門山開鑿一定規模的龕窟佛像，但他

受到寺院雕刻個體石佛像的影響，進而認為：城內「南陽寺者（即唐代的龍

興寺），乃正東之甲寺也。……遂於此所，爰營佛事，製無量壽像一區

（軀），高三丈九尺；並造觀世音、大勢至二大士而俠侍焉。」69惜這一鋪

三身的巨大佛像早已不存。青州地區現存的大型個體石佛像都是東魏時期的

70，均為高約五百至六百公分的「丈八佛」像。博興興國寺、臨淄西天寺遺

址現存的「丈八」石佛像、青島市博物館現存的原陳設在淄川龍泉寺的「丈

八」石佛像和長清縣龍興寺「丈九」石佛像等都是幸存下來的實例。這些大

佛跣足直立於圓形蓮台上，下有方形底座。佛慈祥微笑，粗頸高挺，肩寬胸

平，身體渾重而比例略短。著雙領下垂褒衣博帶式袈裟，衣褶較密，深透挺

拔，衣裾垂疊，略向外拓展。這些「作工奇巧」，冠於當時的「赫赫獨絕世

表」，仍能使今天觀賞者感悟到佛法的威嚴和慈悲。觀看這些巨佛，臨淮王

在南陽寺所造「豪如五嶺之旋」71的無量壽佛仍如目睹。雕造通高五百至六

百公分以上的石佛，從開礦選料到運輸和雕刻裝飾，所需人力和物力難以計

算，並不遜於開鑿一處中型洞窟造像，相比之下，雕刻個體佛像會把力量集

中用在佛像本身上，「勒美於貞石，庶永永於乾坤。……俱圓妙果。」72

新疆、河西、雲岡和龍門等地四世紀初至六世紀初期的石窟造像，主要是

68 〈北齊武平四年司空公青州刺史臨淮王像碑〉，載（光緒）《益都縣志》。

69 〈北齊武平四年司空公青州刺史臨淮王像碑〉，載（光緒）《益都縣志》。

70 劉鳳君：〈山東地區北朝佛教造像藝術〉，載《考古學報》一九九三年三期。

71、72 〈北齊武平四年司空公青州刺史臨淮王像碑〉，載（光緒）《益都縣志》。

長清縣陳庄龍興寺「丈九佛」石屋　建於明代嘉靖年間（1522-1566）（右圖）

長清縣陳庄龍興寺東魏初期「丈九佛」（局部）石灰岩質（左頁圖）

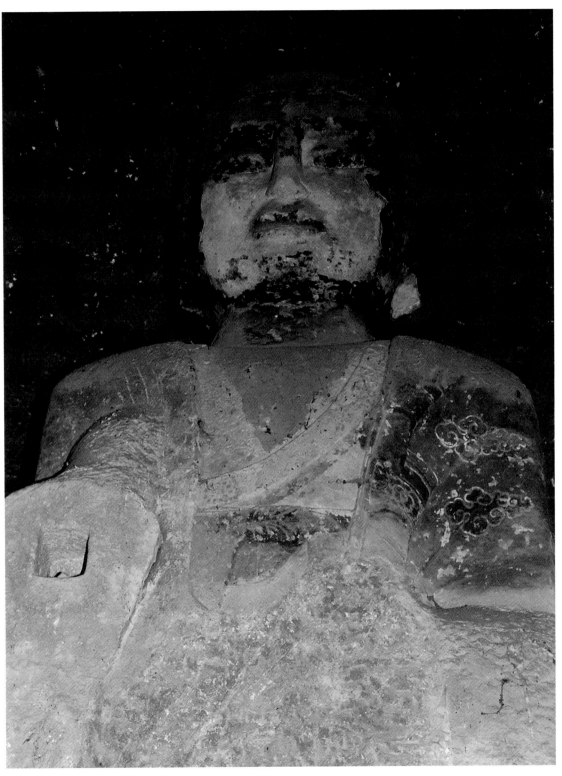

為了修禪觀像開鑿的。[73]「昔如來闡教，多依山林。」[74]《觀佛三昧海經》75和《付法藏因緣傳》76對在山間修禪所需要的環境作過詳細描述。《觀佛三昧海經》卷七《觀四威儀品之餘》載：「摩訶迦葉，徒眾五百，化作琉璃山。山上有流泉浴池，七室行樹，樹下皆有金床銀光，光化為窟。摩訶迦葉坐此窟中，常坐不臥，教諸弟子，行十二頭陀。」《付法藏因緣傳》卷一云：其山多有流泉浴池，樹木蓊鬱，華果茂盛，百獸遊集，古鳥翔鳴，金銀琉璃羅佈其地，迦葉在斯，經行禪思。宣揚妙生，度諸眾生。」中國石窟的選擇多受其影響。多避開人煙密集的城市，選擇青山綠水，華樹成陰，遠離都市的山崖靜處，鑿窟以坐禪，造像意在仰觀佛心中現佛和追福建功德。名禪高僧「性愛幽栖，林谷是托……高謝人生。」77雲岡孝文帝太和年間開鑿的第五至八窟中雕刻的「樹下坐禪」像，「很可能是當時有意樹立的禪定的標準形像。」78當時的僧人為了祈求「解脫」，強制自己摒除所謂塵世慾望，在窟龕內觀看各種佛像，然後靜坐在樹下，崖壁間或龕內等幽靜處，打坐想佛，反覆觀像，冥思窮想，追求心中現佛的幻想境界。北魏末年以後，寺院信僧逐漸變「奉佛之動機，在求利益」，「而墮於私慾」。僻山窮鄉的禪僧逐漸向繁華的城鎮發展，越來越多的僧人不再苦行修禪，而是在寺院中供佛修功德。這時期和後來建造的摩崖龕窟，坐禪觀像的意義已減輕，主要是為了求利祈福。神龜元年（五一八）任城王澄在奏文中指出：「今此僧徒，戀著城邑。豈湫隘是經行所宜，浮喧必栖禪之宅，當由利引其心，莫能自止。」79「於是崇重佛法，製造窮極。凡厥良沃，悉為僧有…傾竭府藏，充

73 參見劉慧達：〈北魏石窟與禪〉，《考古學報》一九七八年三期。

廣饒縣百冊造像　北魏末年　通高276cm　寬95cm　佛像高135cm
現藏東營市歷史博物館（右圖）

79 78 77 76 75 74

74 《魏書·釋老志》卷一百一十四。

75 東晉天竺佛陀跋陀羅譯。

76 北魏西域吉迦夜共曇曜譯。

77 《續高僧傳》卷二六〈佛陀傳〉。

78 宿白：《雲岡石窟分期試論》，《考古學報》一九七八年一期。

79 《魏書·釋老志》卷一百二十四。

濟南黃石崖大洞窟東壁造像　北魏晚期　佛像高150cm　菩薩像高92cm（上圖）

佛福田。」80青州地區遠離王朝統治中心，對僧徒的約束力較輕，他們也就更不願到窮山僻壤的地方修行。今天在土地肥沃、自然條件較好的城鎮及其周圍發現的許多北朝寺院遺址就是這一問題的信證。

北朝晚期隨著城鎮寺院的興起，佛事活動越來越普遍，因為更多的人提供了奉佛活動的方便之所。因此，佛殿室內供奉個體金石佛像也就進入了繁榮昌盛時期。人們造像崇福之願「在求福田利益；或願證菩提，希能成佛；或冀生安樂土，崇拜彌勒；或求生兜率，得見慈氏（彌勒）；或於事先預求饒益；或於事後還報前願；或願生者富貴；或願出征平安；或願病患除滅；以至因『身常瘦弱，夙宵暗唔』，而雕造七佛徒眾……。81這時正值青州地區佛事活動的隆興期，座座寺院都供奉著各種各樣的佛和菩薩，他們人格化的體態和威嚴神秘的笑容易與膜拜者產生思想交融，從而達到宏揚佛法、教化眾生的目的。青州地區個體圓雕石佛像和菩薩像，更注重人體造型的美輪美奐，其目的是更有效的弘法教化眾生。「採石幽山……乞沾尊祐」82「敬造石像一軀，上為國王帝主，下及邊地眾生，居家眷屬，咸同斯福……。」83寺院也專營雕製佛像，使其越來越專業化，雕製工藝越來越精美。與其它地區的造像一樣，「其初不過刻石，其後或施以金，塗彩繪。」84

北魏末年和東魏時期青州地區主要流行尖首形的背光石造像，一般連底座通高五十至一五〇公分，有的高達三百公分以上，為中國同類造像之冠。背光石造像的中下部多為一佛二菩薩組合造像，佛像高居其中，二脇侍腳踩蓮蕊侍立兩側，蓮蕊之下雕刻出細微精緻的蓮葉、荷花和與主尊蓮台相連的蓮莖，脇侍與主尊之間刻出栩栩如生的飛龍。上部頂端中間，多雕飾化佛和捲身奔騰的龍，左右兩側邊緣對稱浮雕三至五身飛天，組成美麗的火焰紋。

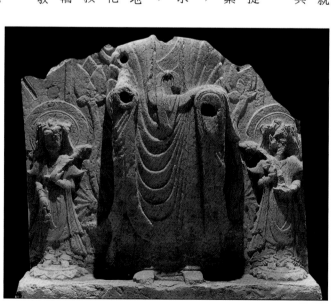

80 《廣弘明集》卷七。

81 湯用彤撰：《漢魏兩晉南北朝佛教史》第二部分，第十四章〈佛教之北統〉，「北朝造像」條，上海書店，一九九一。

82 諸城市北齊天保三年僧濟本造像發願文，見杜在忠、韓崗：〈山東諸誠佛教石造像〉，《考古學報》一九九四年二期。

83 高青縣東魏武平五年（五七四）高次造像發願文，見常敍政、于豐華：〈山東省高青縣出土佛教造像〉，《文物》一九八七年四期。

84 王旭：《金石萃編，北朝造像諸碑總論》。

山東省博物館藏北魏神龜元年（518）造像　石灰岩質　殘高 108cm　寬 128cm　厚 91cm（右頁圖）

青州市龍興寺出土東魏初石雕貼金彩繪佛像　1996 年發現　石灰岩質　殘高 70.7cm　現藏青州市博物館（上圖）

佛、菩薩像均為半圓雕成或高浮雕，蓮花、飛龍和飛天用浮雕技法表示，其它內容則多採用線雕技法。正是通過這種圓雕、浮雕和線雕等技法的交融使用，使整體造像主次分明、生動活潑。北齊年間青州地區因造像形式主要流行單身圓雕佛和菩薩像，舉身舟形背光石造像裝飾變的較簡單。

青州地區北魏末年和東魏時期的背光石造像風格較特殊，與其它地區同時期背光石造像顯然有別。今天山西、陝西出土的北魏太和年間以後的背光造像，尖首背光較矮，大體呈橢圓形，裝飾很簡單。河南、山西、陝西和河北等地出土的東魏、北齊時期背光石造像除了仍常見以上形式石造像外，河北南部出土的北齊背光石造像多透雕成美麗繁雜的菩提樹形，背光中間常雕五身或七身組合群像，底座中間高浮雕童子或力士托博山爐，兩側雕蹲獅，再兩側為為力士或供養人。

青州地區北魏末年和東魏時期裝飾華麗的背光石造像形式，應是借鑒或模仿了龍門風格石窟造像裝飾，可直接從龍門北魏孝明帝時期（五一六—五二八）開鑿的蓮花洞佛背光尋到範本；在上部雕飾的龍和飛天的造型在龍門和鞏縣等北魏石窟中可常見到類似例子，佛和菩薩腳下所飾蓮花圖也可在洛陽地區北魏石窟和墓室石棺線雕畫中找到媲美者。濟南近郊黃石崖有北魏正光四年（五二三）至東魏興和二年（五四〇）摩崖造像85，大自然洞窟左右兩壁主佛上方浮雕的飛天、化佛、纏枝和龍，造型非常優美，是龍門風格向東傳播直接影響的結果。青州地區北魏末年和東魏時期背光石造像在形式上雖和洛陽、黃石崖等地的石窟摩崖造像不同，但都是採用表示時空感的立體式

85 張總：〈山東歷城黃石崖摩崖龕窟調查〉，《文物》一九九六年四期。

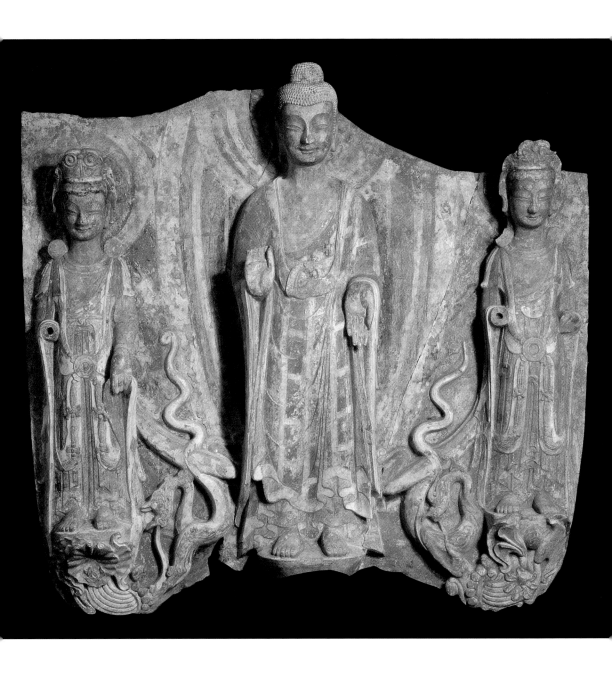

北魏銅鎏金蓮花座　1982年發現於泰安市大汶口衛駕莊　通高8.5cm　直徑17.2cm　現藏泰安博物館
（右頁圖）

青州市龍興寺出土東魏石雕貼金彩繪佛像　1996年發現　石灰岩質　殘高120.5cm　現藏青州市博物館（上圖）

造像構圖，表達以佛為尊、弟子或菩薩蕭靜侍立、祥龍騰雲和飛天起舞的神聖「佛國世界」。

還應特別指出的是，這種背光石造像的佛和左右脇侍菩薩之間下部也各高浮雕一般龍，皆作俯首銜蓮，身尾上翹彎曲呈S形，以諸城和青州市更為常見。龍是佛教的護法神之一，杜在忠先生等人推斷：「造像中護法部分突出龍的形象，可能是受梁武帝崇龍意識的影響。」86《書要律義》二卷記：天監十五、十六年實唱奉敕撰，梁武帝認為國泰民安，是要「上資三寶，中賴四天，下借神龍，幽靈葉贊」。於是敕寶唱撰這些著作，「或建福攘災，或禮懺除障，或饗接神鬼，或祭龍王，……諸所祈求，帝必親覽。」青州地區與南朝有著比其它地區更密切的交往，個體石造像多見龍紋，有的又是雕刻在佛近足處，受梁武帝崇龍意識影響，可能是有意安排的護法神像。龍的造型剛健優美，和亭亭玉立的蓮花相益生輝。龍是護法神像，蓮花是佛門聖花，把兩者巧妙地安排在一起，既崇重佛教經義，又突出了佛像藝術的裝飾效果，可見青州地區藝術師傅們的獨運神技。

北齊年間單身圓雕佛和菩薩像多是立姿。佛像著輕薄袈裟，衣紋極為簡潔概括，透體的薄紗顯露了充滿生命力的健美肌體。眉目清秀、寬肩隆胸、束腰闊臀、四肢修長，佼好地刻畫了人體的天生韻姿，一改其它地區造像莊嚴肅穆的宗教氣氛，增加了深厚的人的思想感情和濃厚生活氣息。菩薩則是雕飾華麗，有各種複雜的項飾，滿身佈滿網狀瓔珞和各種各樣的帶飾以及懸鈴寶珠，輕紗透體的服飾、層疊超俗的佩飾，加之態姿柔綽，具有高雅華貴的

86 諸城縣博物館　韓崗：〈山東諸城出土北朝銅造像〉，《文物》一九八六年十一期。

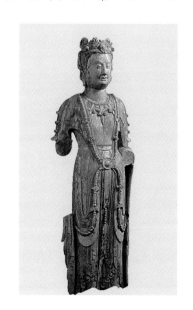

青州市龍興寺出土北齊貼金彩繪菩薩像　1966 年出土　石灰岩質
現藏青州市博物館（右圖）

青州市龍興寺出土東魏石雕貼金彩繪脇侍菩薩像　1996 年發現
石灰岩質　殘高 110cm　現藏青州市博物館（左頁圖）

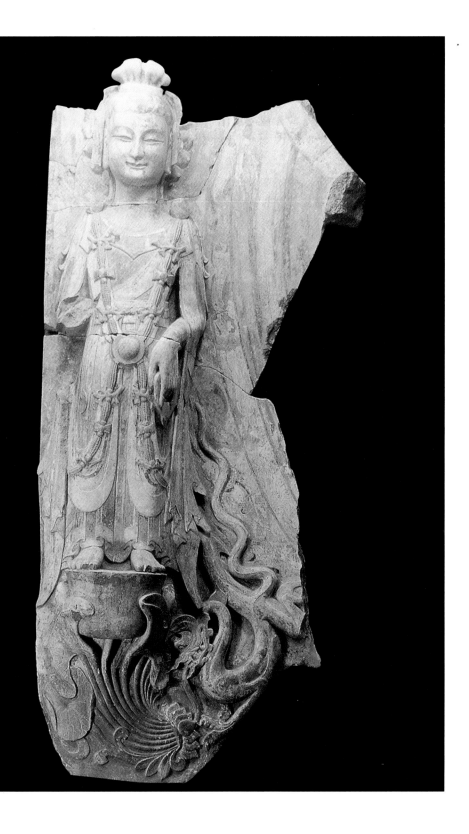

藝術效果。其風格與北朝其它地區菩薩像不同，而與四川成都萬佛寺遺址出土的北周天和二年（五六七）石菩薩像較一致。87青州地區北齊菩薩像和佛像一樣都可能受到南朝人體「秀骨清像」造型藝術的影響。這種菩薩造型對隋代的菩薩像影響較大，青州駝山、雲門山石窟和龍興寺出土的隋代菩薩像，以及今天河南、陝西等地發現的隋代菩薩像，還有現存美國明尼法尼亞

88，藝術中心所藏，被認為是「遠承波斯之風」的開皇元年觀世音立像89等，皆滿身飾瓔珞和複雜密集的連珠寶飾，有可能都受到青州地區北齊菩薩像一定的影響。如果這一推斷不誤，可見青州地區北齊菩薩像風格影響之廣。

二、通體繪彩描金藝術

青州地區北朝晚期石佛像不但雕刻技法非常高超，而且許多造像還保留有彩繪和描金。彩繪的顏色均為礦物質材料，以紅色為多，可分為朱砂紅、深紅、赭石紅、紫紅和肉紅等，紅色多繪在佛、菩薩的臉面和服飾上，以及背光和頭光的飛天與蓮瓣上；其次是青藍和寶石藍色，多用來描繪髮髻，描繪菩薩的服飾和佛的袈裟方格紋，有的佛和菩薩的五官亦用藍色表現；再其次為黃色、綠色和黑色等，黃色和綠色主要用來描繪背光的裝飾圖案和佛與菩薩的部分服飾，黑色則用來畫佛和菩薩的五官以及服飾的線條。描金多發現在佛和菩薩的臉面，胸前以及手臂的裸露部位，也有的描在菩薩髮髻、項鍊、腕釧和佛袈裟衣紋處。有些佛像和菩薩像剛出土時，全部繪彩描金，顯

87 劉志遠等：〈成都萬佛寺石刻藝術〉，中國古典藝術出版社，一九五八。

88 閻文儒：〈雲門山與駝山〉，《文物參考資料》一九五七年十期；山東省青州市博物館：〈青州龍興寺出土佛像簡介〉，《中國文物報》一九九六年十一月二十四日。

89 金申：《中國歷代紀年佛像圖典》二二八，文物出版社，一九九四。

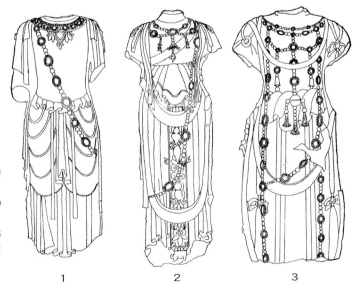

諸城市出土北齊石菩薩像
1990年出土 現藏諸城市博物
館
1. 殘高66cm 2. 殘高80cm
3. 殘高82cm（右圖）
諸城市北齊石雕菩薩像裝飾
1990年發現 石灰岩質 殘高
35cm 現藏諸城市博物館
（左頁圖）

1 2 3

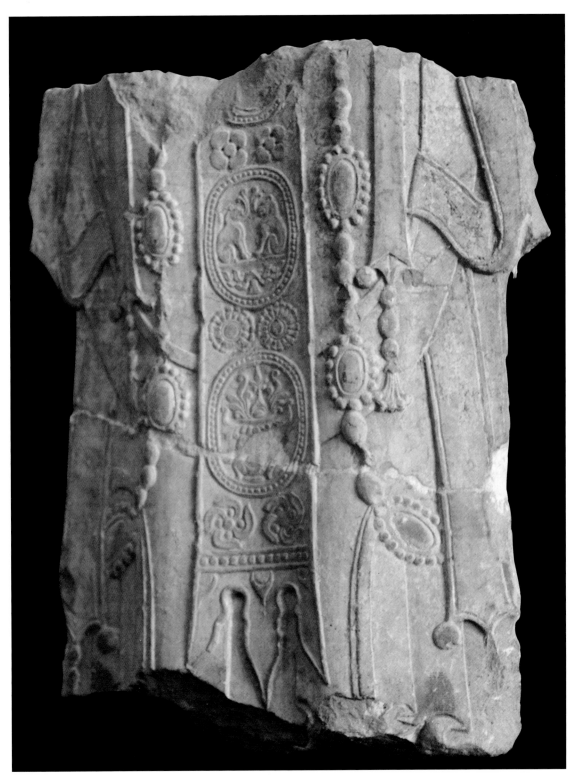

得光彩照人。一九八七年青州市駝山南路出土一件單身石圓雕佛像90，底座已失，像高九十七公分。此佛像繪彩描金保留較好，色彩鮮艷如初。四肢和袈裟很少刻畫線條，主要用繪彩和描金表示。其臉面和手、足外露部分均描金，髮髻和袈裟的圓領以及方格紋框用寶藍色描繪，藍線兩邊描金線，方格內主要用赭紅填實，繪彩的雕塑佛像在北朝石窟造像中常見，安徽省亳縣咸平寺發現的北齊造像碑，「當年石像上塗飾的色彩，出土時還大多保存了下來。」91這種通體繪彩描金的佛像以前還鮮為人知。嫻熟的圓雕技術和巧配艷麗的繪彩描金互映生輝，高超的塑質繪容藝術，如果和青州市一九七一年發現的北齊武平四年（五七三）石室墓線雕畫像92、臨朐北齊天保二年（五六一）崔芬墓室壁畫93綜合起來分析，可以看出北朝晚期青州地區的雕刻和繪畫藝術才準，在中國處在非常重要的地位。

青州和諸城等縣、市發現的北齊時期單身圓雕佛像，有的在所繪袈裟方格內繪畫圖像。諸城出土的北齊圓雕石佛像中，有的隱約可見三人組合圖像，並飾有須彌山和飛天等，三人組合中間者較高，兩邊有較矮的脅侍人物，應屬一佛二菩薩組合形式。原報告作者認為這是華嚴教派所崇拜盧舍那佛的特殊服飾。《華嚴經》云：「十方三世諸如來，於我身中現色像」；「一切剎

90 山東省益都縣博物館夏名采：〈益都北齊石室墓線刻畫像〉，《文物》一九八五年十期。益都縣即現在的青州市。

91 韓自強：〈安徽亳縣咸平寺發現北齊石刻造像〉，《文物》一九八○年九期。

92 山東省益都縣博物館夏名采等：〈山東青州出土兩件北朝彩繪石造像〉，《文物》一九九七年二期。

93 青州市博物館，夏名采等：吳文祺：〈臨朐縣海浮山北齊崔芬墓〉，《中國考古學年鑒（一九八七）》一七四頁，文物出版社，一九八八；墓室壁畫見《中國美術全集·繪畫篇十二·墓室壁畫》圖版五七-五九，文物出版社，一九八九。

盧舍那佛像袈裟格內貼金彩繪飛天（右圖）
盧舍那佛袈裟格內貼金彩繪人物（左圖）
青州地區出土北齊石雕貼金彩繪盧舍那佛像（這件佛像在袈裟格內繪出精彩畫面） 石灰岩質 殘高66cm 現藏台灣財團法人震旦文教基金會（左頁圖）

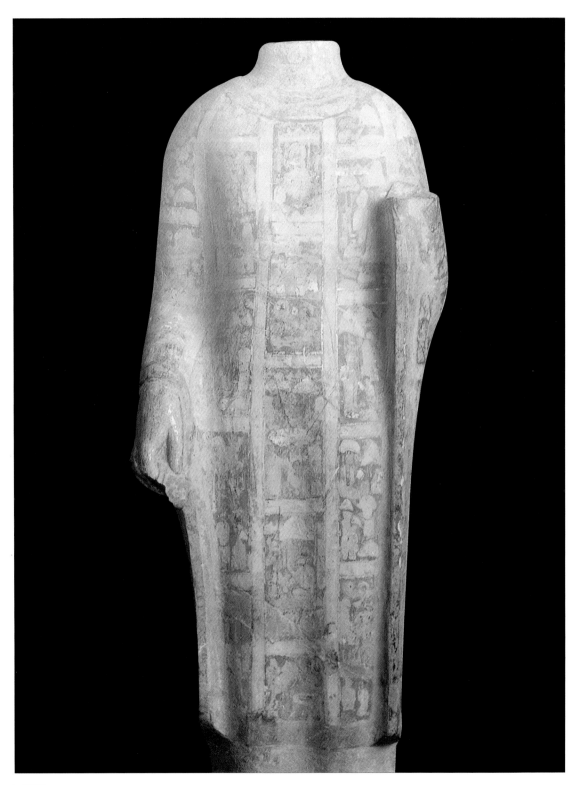

土及諸佛，在我身中無所礙，我於一切毛孔中，現佛境界……。」94 佛袈裟方格內所繪佛像應是「諸佛的寫照，他們布於全身，無礙於身中。華嚴教派把盧舍那比作佛陀，即是法界的超凡形象，反映在造像方面便具體形象化了。」95 青州市發現的一件北齊殘石佛像，殘高一百一十二公分，「用朱砂繪出袈裟大體圖案後，在大框之間精心繪出各種人物圖畫。胸上部十二公分×十五公分的方格內，用淺綠色底，上繪製結跏趺坐的佛像，該佛像藍髮髻，赭石線條的頭部，朱砂袈裟，右肩部五公分×六公分的地方，在朱砂底色上繪製三人，他們有的黑髮上捲，均為深目高鼻，有較濃的黑髭鬚，穿對襟長衫，長衫分別為綠、藍、黃色，腳穿長筒黑皮靴。其線條流暢，構圖準確，人物形象逼真。」96 佛像袈裟上繪製的人物，無疑是與佛教有關，但是否也與崇拜盧舍那佛有關。還是值得研究的問題。這種深目高鼻的胡人形像藝術，在青州市並不是孤例，一九七一年發現的北齊武平四年石室墓八幅線雕畫像中，就有六幅畫有較完整的胡人像，皆捲髮，深目高鼻，著緊身衣，穿長筒皮靴，他們是以墓主人僕人的身份出現，其線條亦非常流暢，神態極為生動，和佛袈裟所繪胡人像一起，可視為青州雕刻繪畫藝術風格的一個特點，可以推測當時由於青州地區經濟繁榮，佛事昌盛，可能有西域或中亞一帶的信徒、商人，乃至侍從來到此地，為當地藝術家審美創作提供了直接的形象素材。

94《大正藏》九卷。

95 諸城縣博物館 韓崗：〈山東諸城出土北朝銅造像〉，《文物》一九八六年十一期。

96 山東省青州市博物館：〈青州龍興寺出土佛像簡介〉，《中國文物報》一九九六年十一月二十四日。

盧舍那佛袈裟格內貼金彩繪人物（右圖）

青州市龍興寺出土北齊石雕貼金彩繪盧舍那佛像（這件佛像在袈裟格內繪出精彩畫面）1996 年發現 石灰岩質 殘高121cm 現藏青州市博物館（左圖）

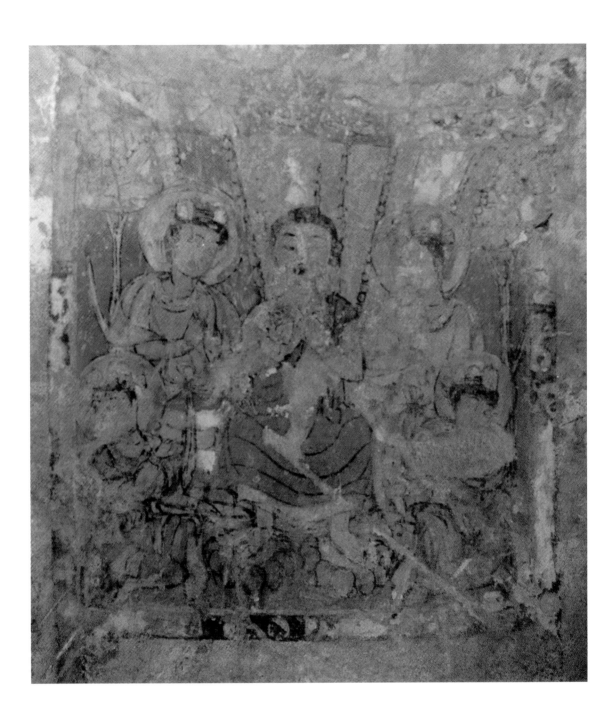

盧舍那佛像彩繪袈裟內貼金彩繪人物

三、主要崇拜彌勒像

北朝時期的佛教造像內容有些學者作過統計，以釋迦、觀世音和彌勒為多，其次是阿彌陀佛。97 作者也曾對山東地區北朝晚期佛教造像內容進行過統計，以觀世音和彌勒為多。98 青州地區出土北朝晚期石佛像根據十一件紀年造像內容統計，分別為彌勒七件（北魏二件、東魏二件、北齊三件），北齊盧舍那四件，釋迦三件。在青州地區出土金銅佛像，根據十七件北魏太和二年（四七八）至北齊武平二年（五七一）紀年造像內容統計，分別為彌勒六件（北魏五件、北齊一件）、觀世音七件（北魏四件、東魏一件、北齊二件）、北魏釋迦多寶三件、北魏多寶一件。如把兩者結合起來考慮，不難看出青州地區在北朝中晚期主要崇拜彌勒像。金銅觀世音像造型小巧，攜帶方便，適應民間信徒供奉在家中，「便晝夜祈念」。四件石雕盧舍那佛像都是北齊的作品，應與北齊文宣帝高洋倡導崇拜盧舍那佛有關。高洋拜高僧為國師，並親書《華嚴齋記》，所以青州地區雕刻一部分盧舍那佛像也就不難理解了。崇拜彌勒是為了擺脫現實痛苦。彌勒成佛前叫彌勒菩薩，是佛教所說的將繼承釋迦於人間成佛的「未來佛」，居住在兜率天，在龍華樹下成無上道果，並於龍華樹下三次會眾說法，聽法會度者皆獲得了「阿羅漢果」。彌勒菩薩所在的兜率天，是「六欲天」的第四個天界，美妙無比。人們只要信奉彌勒菩薩，就可以「往生兜率天宮」，對福利快樂的追求都可以實現，待未來彌勒下降人間成佛時，獲得「阿羅漢果」。青州地區崇拜彌勒，究其原因可能意在擺脫現實痛苦。往生彌勒淨土，轉世成佛。因此，造彌勒尊像，「願我捨此現在」，彌勒菩薩「引我精神宜得汪（往）生兜率陀天」，「彌

博興縣龍華寺遺址出土北魏熙平二年（517）造銅彌勒像 1983年發現 高13.9cm 寬5.6cm 現藏博興縣文物管理所（右圖）

因：

勒下生成佛……，我未來……功成本願。」

99「請工鏤石，造此彌勒像一區（軀）。願……騰遊無礙之境，生於無上諸佛之所，若生世界妙樂自在之處，若存托生，若有苦累，即令解脫……。」100「造彌勒石像一軀，原生西方無量壽佛國，龍華樹下三會說法，下生人間侯王子孫，與大菩薩同生一處。願一切眾生，普同斯福，所願如是。」101把對彌勒佛國的崇拜與對西方淨土的信仰聯繫在一起，「敬造彌勒石像，……願七世父母托生淨土，值聞佛法。」102把阿彌陀西方淨土也歸在彌勒佛國世界中，自然也就更加助長了對彌勒的信仰。除了以上原因外，青州地區特別崇信彌勒還應有自己特殊的原

98　王旭按北朝造像銘文所記統計：「大抵所造者，釋迦、彌陀、彌勒及觀音、勢至為多」（《金石萃錦，北朝造像諸碑總論》）日本家本善隆對龍門北魏石窟造像作過統計：共造像二○六尊，其中釋迦四十三尊，彌勒三十五尊，觀世音十九尊，無量壽十尊（家本善隆：《北朝佛教史研究》，載《家本善隆著作集》第二卷，第七之三《龍門造像的盛衰和尊像的變化》，大東出版社，一九七四）。日本佐藤智永：《北朝造像銘》列舉雲岡、龍門、鞏縣諸石窟和所傳銅像的類別數字，列舉了北朝有紀的各類像表，其中釋迦像北魏一○三尊，東魏、北齊四十六尊，西魏、北周二十九尊，共計一七八尊；觀世音像北魏六四尊，東魏、北齊九四尊，西魏、北周一三尊，共計一七一尊；彌勒像北魏一百二十一尊，東魏、北齊三六尊，西魏、北周三尊，共計一五○尊；阿彌陀像北魏十五尊，東魏、北齊十七尊，西魏、北周一尊，共計三十三尊（引自唐長孺：《北朝的彌勒信仰及衰落》，載《魏晉南北朝史論拾遺》，中華書記書局，一九八三）。北朝造像雖以釋迦、觀世音、彌勒和阿彌陀佛等為多見，但其他內容材的造像也非常豐富。參見劉鳳君：《南北朝佛教的深入傳播與佛教雕塑藝術的發展》，載劉鳳君著《考古學與雕塑藝術史研究》，一九九四年二期。

99　劉鳳君：《山東地區北朝佛教造像考》，《文史哲》一九九一。

100　諸城市東魏佛像（編號S/F一二一）發願文，見杜在忠、韓崗：《山東諸城佛教石造像》，《考古學報》一九九三年三期；劉鳳君：《山東省北朝觀世音和彌勒造像考》，《考古學報》一九九四年二期。

101　北魏太和十九年（四九五）長樂王丘穆陵亮夫人尉遲氏為亡子造像記。

102　龍門石窟古陽洞北魏太和二十三年（四九九）比丘僧歡造像記，載《陶齋藏石記》卷六。

濟南黃石崖東魏元象二年（五三九）乞伏銳造彌勒佛發願文，載《續修歷城縣志，金石考一》。

北魏銅鎏金菩薩像　1987年發現於泰安市大汶口西窯村　高21.2cm　寬9.5cm　現藏泰安博物館（左圖）

其一，彌勒是繼釋迦之後的「未來佛」，彌勒出生時到處充滿光明，社會安定，人民豐衣足食，歡樂幸福。當時戰爭連綿，災難重重，人們很容易把對未來的美好願望和想像與兜率天、與彌勒出世後的佛國聯繫在一起。惠民縣北魏太和二年（四七八），妻劉造彌勒佛像發願文直接提出：「造彌勒佛像，[頌]彌勒出生……。」103 願彌勒出世並非只「於祈求福報，向往來生；有時頌彌勒降生竟然成為鼓勵反抗封建統治的手段」，他們要求立即實現令人神往的彌勒佛國，「他們並相信憑自己的力量可以創造出一個聖王或彌勒來。」104 有幾次農民起義就是以「彌勒出生」為號召。如北魏延昌四年（五一五）沙門法慶聚眾反於冀州，自稱大乘，暴動的口號就是「新佛出世，除去舊魔。」105 青州地區遠離朝廷，人們對當時的社會不滿，歌頌彌勒出世可能同樣意在號召反抗當時的統治。

其二，當時許多不法僧徒「在乎好利。而墜於私慾」生活糜爛不堪，製造窮極，「侵奪細民，廣佔田宅」。當時的洛陽、鄴城是如此，偏離京城的青州地區就更為不堪。僅就所出土的佛像分析，其數量之多，雕刻之費功耗資，人們已經實難忍受，再加僧尼種種污染佛法惡習，愈演愈烈，人們希望彌勒立即成佛下降人間，重振佛綱，才能「眾罪雲消，萬吉慶集」。106 因此「彌勒下生成佛，我即識知生大信心」，「功成本願」，「過度惡世後生尊

106 105 104 103

惠民縣北魏妻劉造金銅彌勒像發願文，見《山東文物選集》普查部分，文物出版社，一九五九。

唐長孺：《北朝的彌勒信仰及衰落》，載《魏晉南北朝史論拾遺》，中華書局，一九八三。

《魏書，京兆王子推傳》卷十九上。

北魏神龜三年（五二〇）萬壽寺碑，載《陶齋藏石記》卷六。

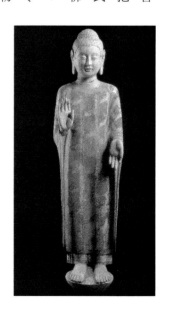

青州市駝山南路出土北齊石雕彩繪佛像　1987年發現　石灰岩質　高97cm
現藏青州市博物館（右圖）

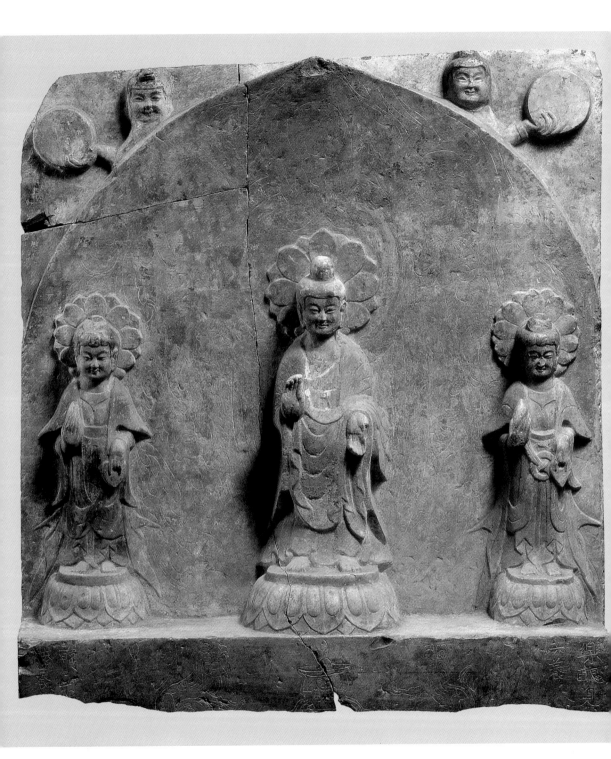

青州市龍興寺出土北魏永安二年（529）韓小華造石彌勒像　1996年發現　石灰岩質　高55cm　現藏青州市博物館
（上圖）

貴世。」。107

其三，許多跡像表明，青州地區北朝晚期佛像藝術受到了南朝造像的影響。這是一個值得重視的問題，它可能「意味著在當時南方物質文化對北方的影響過程中，山東是一處重要的交往通道。在這些交往中，清河崔氏也起了相當重要的作用。」108青州地區清河崔氏是由南朝來到北朝的，雖受到北朝最高統治階級重用，但仍與南朝保持著較密切的關係。《南齊書・魏虜傳》載：崔氏家族的外甥蔣少游在永明九年（四八九）與李道固出使南朝，因「少游有機巧，密令觀京師宮殿楷式。清河崔元祖啟世祖曰：『少游，臣之外甥，特有公輸之思，宋世陷虜，處以大匠之官。今為副使，必欲模範宮闕。豈可令氈鄉之鄙，取象天宮？臣謂且留少游，令使主反命。』世祖以非和通意，不許。少游，安樂人。虜宮室制度，皆從其出。」可以窺見，崔氏家族留在南朝的人仍在政治上有影響力，並對北方的族人和親戚的情況甚為了解，他們之間有著密切交往。正是在這種交往過程中，南朝的許多文化藝術、宗教意識和先進生產技術傳到了北方，而這種交往主要是與老家青州地區之間或首先是與老家地區進行的。淄博寨里北朝最早的燒瓷窯場109、臨淄北魏延昌元年（五一二）崔芬墓出土南方越窯生產的瓷器110、臨朐北齊天保二年（五五一）崔猷墓出土南方越窯生產的瓷器110、臨朐北齊天保二年（五五一）崔芬墓竹林七賢壁畫111以及青州地區北朝晚期一部分佛像和菩薩像的清秀造型與龍等華麗裝飾都是在交往過程中受南朝影響的結果。南

107
青州市龍興寺北魏永安二年（五二九）韓小華造石彌勒像發願文，見山東省青州市博物館：〈青州龍興寺出土佛像簡介〉，《中國文物報》一九九八年十一月二十四日。

108
楊泓：〈山東北　朝墓人物屏風壁畫的新啟示〉，《文物天地》一九九一年三期。

109
劉鳳君：〈山東古代瓷器藝術簡說〉，《文史知識》一九八〇年三期。

110
臨淄市博物館、淄川區文管所：〈臨淄北朝崔氏墓地第二次清理簡報〉，《考古》一九八五年三期。

諸城市北齊石菩薩像　1990年發現　殘高約58cm　現藏諸城市博物館（左頁圖）

吳文祺：〈臨朐縣海浮山北齊崔芬墓〉，《中國考古學年鑑（一九八七）》一七四頁，文物出版社，一九八八；墓室壁畫見《中國美術全集・繪畫篇十二—墓室壁畫》圖版五七—五九，文物出版社，一九八九。

朝自劉宋以後，敬事彌勒風行朝野，「或造彌勒佛像，或建彌勒精舍，或誦經彌勒屬念兜率，或夢睹彌勒，或見真容，或生兜率。」112青州地區特別信仰彌勒，也應有受南朝影響的原因。

【台灣所藏青州佛像】

一九九九年三至四月和一九九九年十二月至二〇〇〇年一月，筆者應台灣中華文物學會和史前文化博物館以及各大院校的邀請，先後在台北、台中、台南、台東和花蓮等地的七所院校及幾家文博研究單位演講中國美術考古學。在兩次環島演講的日子裡，多次有幸觀看到近幾年出家遠走台灣的青州佛像。

在大陸注意發現和研究青州地區成批出土的北朝晚期佛像，還是近十幾年的事情，特別是一九九六年十月青州市龍興寺遺址窖藏出土的一百餘尊殘佛像，更引起了學術界的關注。國內外的研究者、觀賞者絡繹不絕。是古老宗教的誘惑？是藝術的魅力？還是超脫於二者之上的民族感情？有時誰也說不清楚。總之，觀感後的人們，嘆絕民族藝術之餘，心靈深處都得到某些靜致或昇華。這一罕見考古發現，一九九九年中國歷史博物館和青州市博物館聯合在北京舉辦「盛世重光—山東青州龍興寺出土佛教石刻造像精品展」，精品之美，轟動京城。整個展覽宛如一座北朝佛教藝術的瑰麗長廊，使人賞心悅目，流連忘返，又一次把研究、欣賞青州佛像推向高潮。

112 宿白：〈南朝龕像遺蹟初探〉，《考古學報》一九八九年四期。

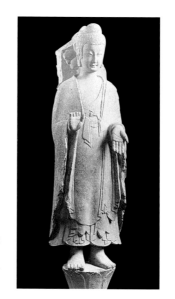

青州地區出土東魏石雕佛像 石灰岩質 殘高92cm 現藏台灣財團法人震旦文教基金會（右圖）
青州地區出土東魏石雕菩薩頭像 石灰岩質 殘高22cm 現藏台灣財團法人震旦文教基金會（左頁圖）

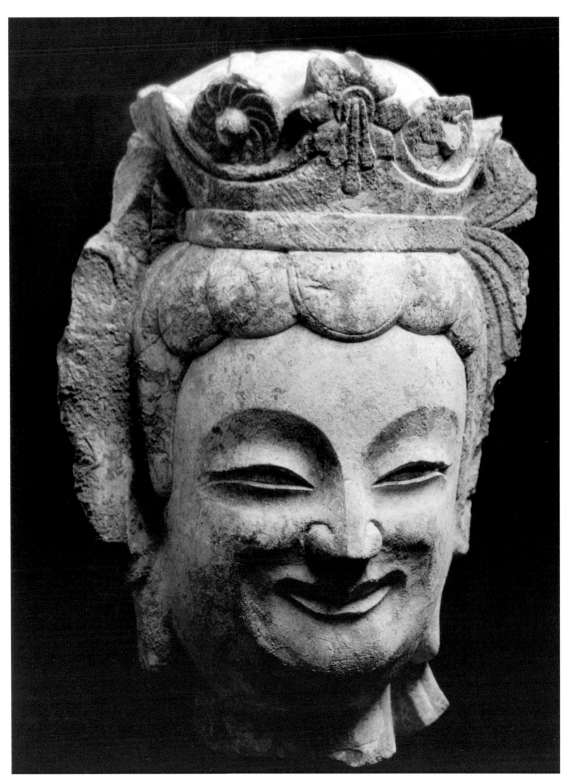

也正是在龍興寺出土佛像的前前後後不長時間裡，另一些被意外發現的青州地區佛像就不翼而飛了。其中大部分可能首先經香港然後轉到台灣，另一部分是如何轉到台灣的就說不清楚了。值得慶幸，這部分佛像沒有落入他人之掌，還保存在我們炎黃子孫手裡。轉到台灣的青州佛像主要收藏在一些文化團體和收藏家手裡，如台北的歷史博物館、震旦文教基金會、觀想藝術中心、靜雅堂、良盛堂、石愚山房、藍田山房和台南藝術學院等都藏有一定數量的青州佛像。其中以震旦文教基金會所藏最多，也有最精美者。台灣現藏多少件青州佛像，因為好多是屬於私人收藏，目前恐怕誰也說不清楚。據我個人所見和搜集出版的有關圖書，屬不完全統計也有近七、八十件之多。可以說，台灣收藏了一大批北朝晚期的青州佛像。

台灣收藏的青州佛像，多是北魏末年、東魏時期殘石造像，北齊時期的佛頭和菩薩頭像，也有身首較完整者，這和青州地區各博物館所藏情況基本類似。其中有個別身首較完整的佛像，身與頭部的比例不協調，可能是向外盜運者進行「張冠李戴」後的「傑作」。不可否認，台灣所藏多是青州佛像的精美者。特別是震旦文教基金會所藏的北齊單身佛像軀體，袈裟描金彩繪保存較完好。袈裟田字格內分別繪坐佛、飛天。二菩薩、地獄變和六道輪迴圖。圖案清楚，甚為難得可貴。

青州佛像在台灣的影響是多方面的，人們都在為我們祖先創作的優美藝術嘆絕、驕傲，不但學者們把研究問題的注意力更多地傾注到民族的傳統文化藝術上，而且藝術展覽、巷談街議，青州佛像也都成為新的課題之一。她像一個凝聚力極強的藝術紐帶，「文明的藝術聖品」，加深了兩岸人民對中華民族傳統文化藝術的共同認識。青州佛像傳到台灣後，台灣的博物館、文化

青州地區出土東魏脅侍菩薩像　　　石灰岩質　　　現藏台灣台南藝術學院（右圖）

青州地區出土東魏石雕一佛二菩薩像　（局部）　　　石灰岩質
高 132cm　　現藏台灣財團法人震旦文教基金會（左頁圖）

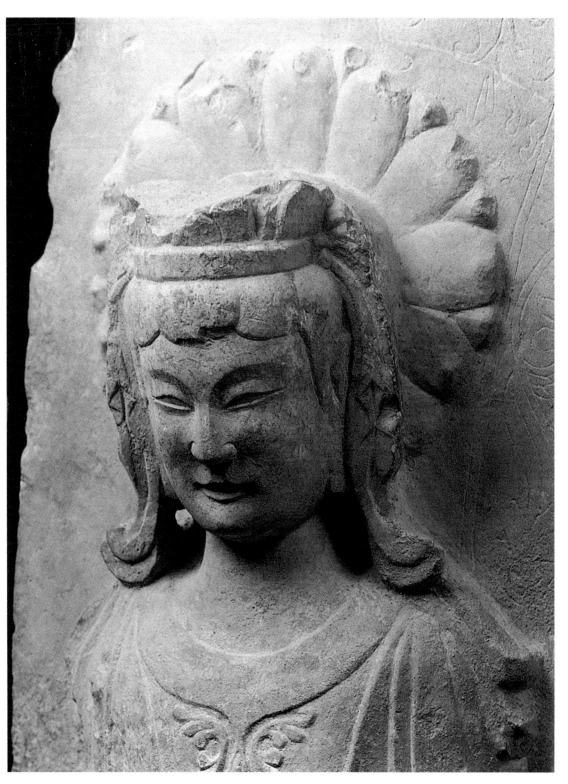

藝術團體、收藏家們的收藏和展出宣傳活動也進入了「典藏新境」。博物館、文化單位和收藏家的展室裡都以陳設青州佛像為高雅。我在台北時親自觀察過歷史博物館門廳擺放的青州佛像；在花蓮演講時，正逢「花蓮國際石雕藝術節」推出的大型「中國古佛雕特展」，其中就有十多件青州佛像，無不是藝術節中的佼佼者113；在台南藝術學院教學大樓演講，課間黃翠梅和潘亮文教授領我觀看大廳正中陳放的兩件青州東魏殘石造像，我站在她們面前，觀察、欣賞，竟忘記了上課的時間；有一次我和中國考古學會理事長、原中國社科院考古研究所所長徐蘋芳應台北觀想藝術中心董事長徐政夫的邀請，前往他的中心作客。徐政夫被認為「是台灣最早收藏並且推廣佛教藝術的人」，在他的中心展廳裡，同樣展示著青州佛像，一時成了我們的主要話題。在青州龍興寺佛像鑑定會後不久，一九九七年台北故宮博物院和台北歷史博物館都舉行了一次大型的佛像藝術特展114，形式之隆重、佛像之精美，一時轟動全台灣。甚為遺憾，我沒有看到這次盛況。後來也只能從台北藝術學院林保堯教授、文化大學陳清香教授、台灣大學李玉珉教授所贈的圖畫中一飽眼福。台北故宮博物院這次特展，展出了一百件來自全國各地的佛像，其中有三十九件明確標明來自山東，這三十九件佛像都是青州地區出土，有三件素燒菩薩像，書中訂為隋代有誤，實際和博與龍華寺出土的北齊素燒菩薩像一致，可能也出自龍華寺一帶。

黃涵穎：《中國古佛雕特展》，花蓮縣立文化中心，一九九九。

黃永川主編《佛雕之美─北朝佛教石雕藝術》，國立歷史博物館，一九九七；陳慧霞、李玉珉：《雕塑別藏》，國立故宮博物院，一九九七。

青州地區出土北齊佛像　石灰岩質　高116cm　現藏台灣靜雅堂（右、左圖）

青州地區出土東魏石雕菩薩頭像　石灰岩質　高22cm　現藏台灣財團法人震旦文教基金會（左頁圖）

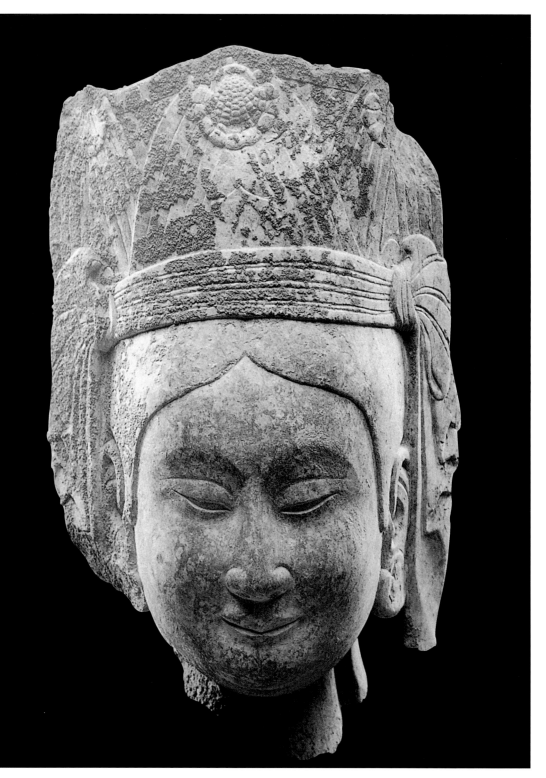

台灣所藏青州佛像是否都是真品？許多朋友經常問起這一問題。因為現在文物市場造假贋品太多，就連台灣收藏家們也時刻提醒這一問題。在他們收藏的大陸佛像中，確有近些年的仿作摻雜其中。至於青州佛像，我只觀賞到一少部分台灣藏品，也仔細分析過出版圖錄書中我沒見過實物的圖像，我個人認為這些都是真品，並是精品，不得不佩服台灣收藏家們鑑別青州佛像的功力。可以說目前為止，人們還不能完全仿像青州佛像這樣的古代藝術佳作。原因很簡單，佛像是一種宗教藝術，在崇高的宗教理想指導下，藝術匠師們傾注了全部的幻想感情，為信仰的理想、終生崇拜的尊神雕刻繪畫形象，為了實現這種信念，常年累月刻苦提高自己的創作技巧，有的甚至是歷經幾代人相襲。

所刻佛像，處處都凝聚著他們的真摯感情。所以青州的尊尊佛像超越了時空概念，和今天的觀賞者都能融通思想感情。這使我想起了古代塞浦路斯島上一個美麗的傳說：雕刻家皮格馬里翁，用大理石雕刻加拉蒂的全身像。在雕刻過程中，他傾注了全部思想感情於這位海中女仙身上，並逐漸地愛上了這位女神。當他鑿完最後一鑿時，這個美麗的雕像竟然活了，和他結成了終生伴侶。說明屬於思想感情的藝術作品是不能「移位」表現的。特別是佛像精品的傳神之處，他「像應神全」，靠短期練成的一些技巧，靠盈利目的思想指導，是無法仿像青州佛像。因為其目的就褻瀆了佛教的聖潔，也無法理解佛像藝術的傳神和崇高之處。

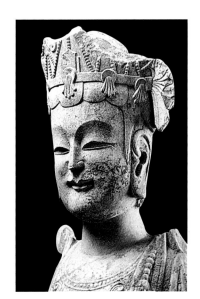

青州地區出土北齊石菩薩像（局部） 石灰岩質 像高 76cm
現藏台灣財團法人震旦文教基金會 （右圖）

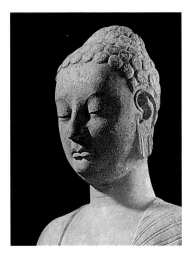

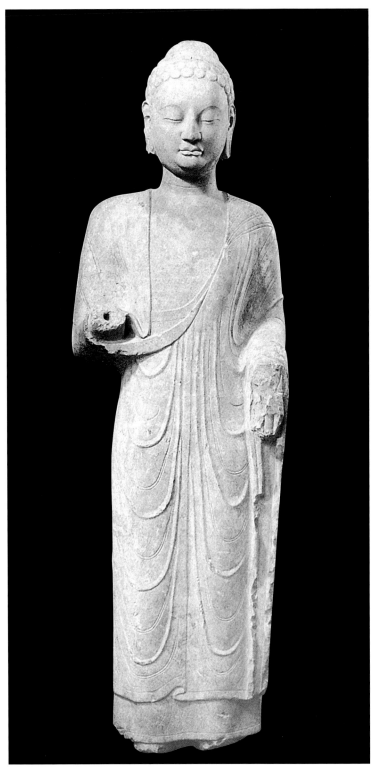

青州地區出土北齊石佛像　石灰岩
質　像高135cm　　現藏台灣財團法
人震旦文教基金會
（左圖、右圖）

【山東隋、唐佛像藝術】

【摩崖龕窟和石佛堂造像】

隋唐時期山東境內的摩崖龕窟和石佛堂造像，主要分佈在濟南地區、青州的雲門山和駝山、東平縣、膠南大珠山和曲阜九龍山。[1]

(1) 濟南是山東境內隋唐時期摩崖龕窟造像最密集的地區，紀年題記多，在中國佛教史上佔有重要的地位。

計有濟南千佛山、玉函山、佛慧山開元寺、2龍洞、東佛峪、青銅山大佛寺、神通寺千佛崖、靈鷲山九塔寺和靈岩寺證盟龕和長清縣寶峰院等摩崖龕窟造像，以及黃崖石佛堂造像等。

一、濟南千佛山隋代摩崖造像位於興國禪寺內。據《山左訪碑錄》記載，千佛山造像有開皇元年（五八一）至二十年的紀年題記多處，因早年被毀，有的題記已失。屬中小型窟。現存造像一百二十餘尊，自西向東排列，缺乏統一的規畫。前幾年修復時，均將殘毀的頭部根據東佛峪隋代七年造像的頭部修復好。最西小龕，雕並列二佛，佛高約五十二公分。往東一龕，是一佛二菩薩組合造像，菩薩高約八二公分，左右兩壁雕數尊小佛。崖壁中間的極樂洞是利用自然的洞窟修鑿而成，洞內主像已殘缺，東側上部有保存較完好

1 （日）關野貞：〈山東省に於ける南北朝及び隋唐の雕刻〉，《國華》三〇八、一九一六。
2 荊三林著：《中國石窟雕刻藝術史》，人民美術出版社，一九八八。

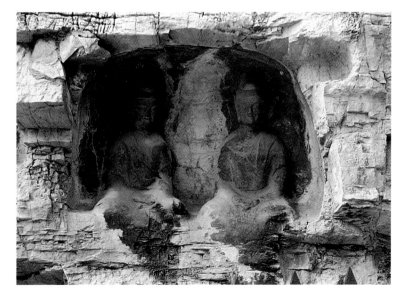

濟南千佛山興國禪寺隋代造像　佛像高 50cm（右圖）

濟南千佛山興國禪寺東部隋代造像　佛像高約 102-108cm（左頁上圖）

濟南千佛山興國禪寺隋開皇十年（590）造像（局部）　立菩薩像高 80cm（左頁左下圖）

濟南千佛山興國禪寺極樂洞內隋代摩崖千佛像　現存七十五尊（左頁右下圖）

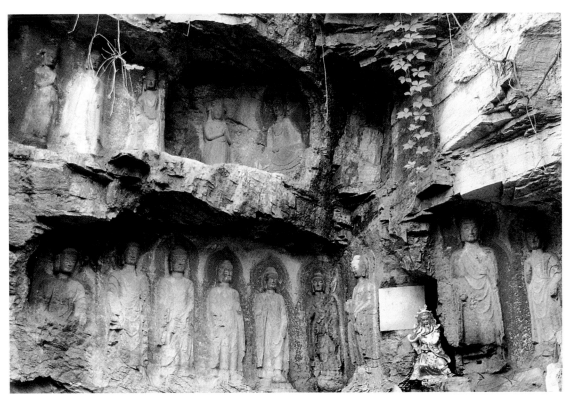

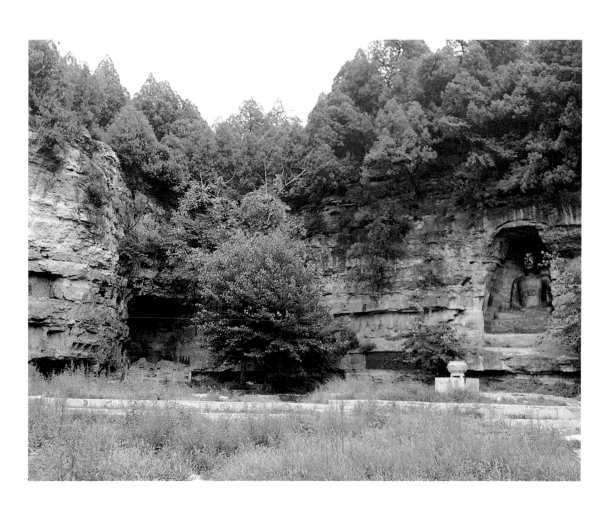

濟南開元寺造像（上圖）
濟南千佛山興國禪寺東部摩崖七佛龕（局部）　佛像高 108cm（左頁圖）

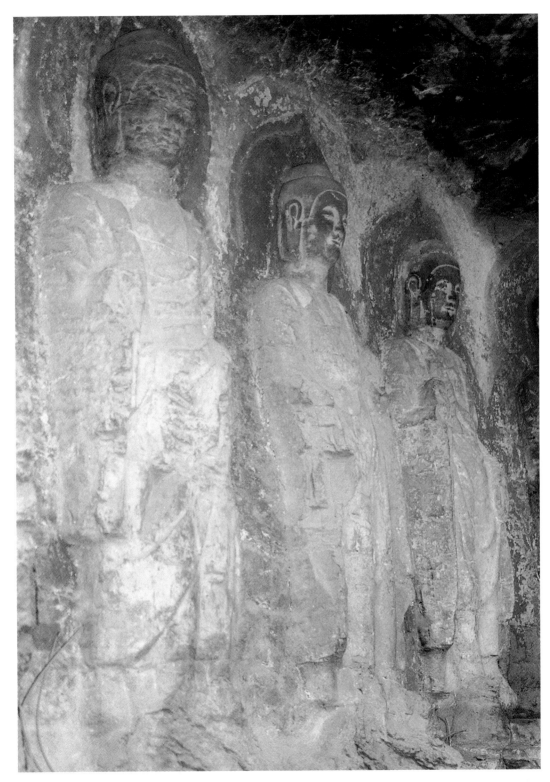

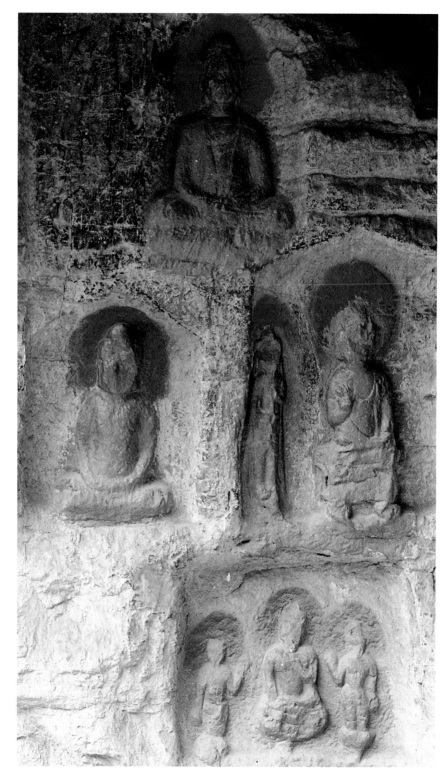

濟南開元寺隋代造像
像高 40-80cm（右圖）

濟南開元寺隋代造像
龕 像高 60cm
（左頁上圖）

濟南開元寺東壁隋代
造像（左頁下圖）

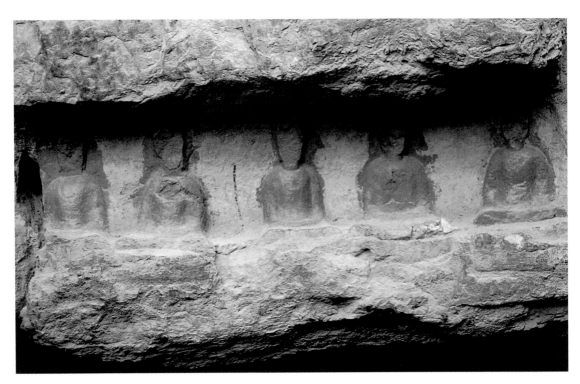

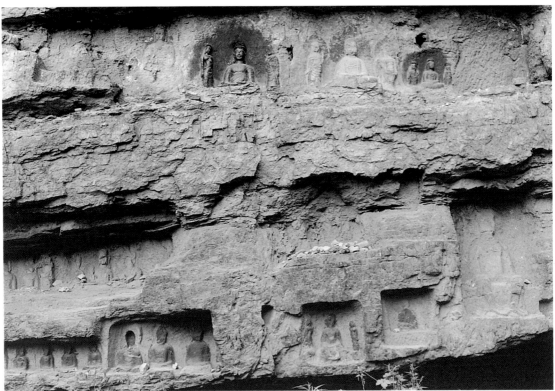

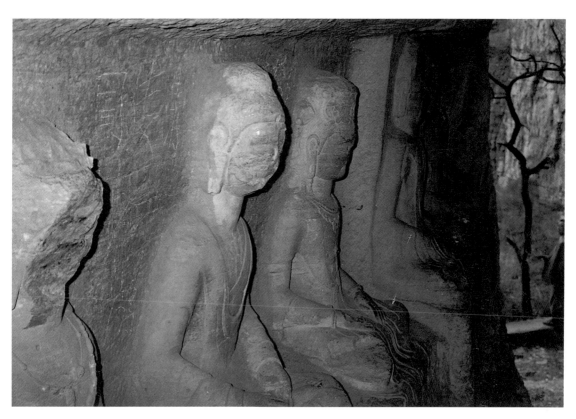

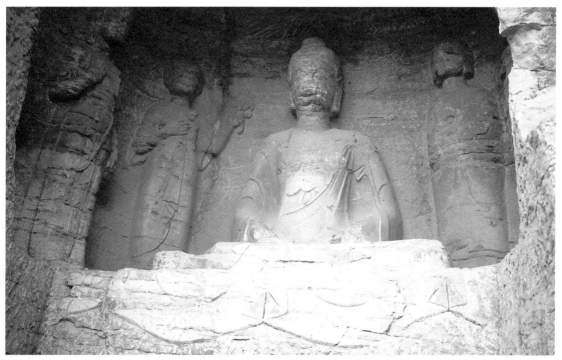

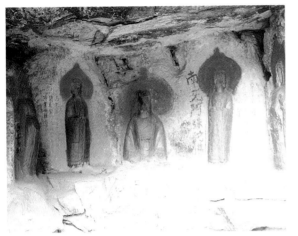

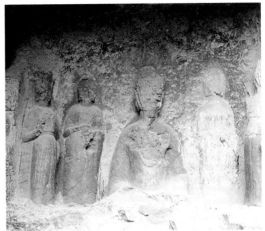

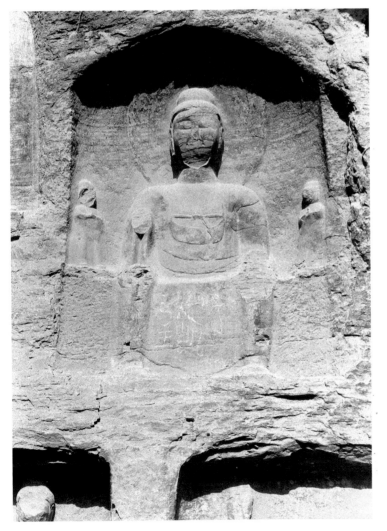

濟南龍洞西洞口西側小洞內隋代造
像 （由裡向外）（右頁上圖）

濟南龍洞隋大業三年（607）一鋪五
身造像 （右頁下圖）

濟南開元寺隋代一鋪五身造像 像
高 100-125cm（左上圖）

濟南開元寺隋代造像 像高 82cm
（右上圖）

濟南東佛峪唐開成二年（837）造像
（左圖）

的七十五尊千佛，高約二十至四十公分。最東部有密佈的數龕造像，計有兩龕一佛二菩薩、一龕三立佛，一龕七立佛。立佛高一○八公分。

二、濟南玉函山隋代摩崖龕窟造像。龕窟分布在南北長十三・七一公尺，高六・七公尺的山崖上。上下分為五排，共計八十九尊造像。高者約二百公分，小者僅有二十五公分。有造像題記十六塊。最早的是開皇四年劉省造像記和李惠猛妻楊靜太造像記，最晚的是開皇二十年張峻母桓造像記，其中還有開皇五、八、十三年等造像記。這一造像群雖遭破壞，但比千佛山佛像保存得好，多數僅是面部被毀，其身軀造型特點保存較完整。

三、濟南佛慧山開元寺隋唐摩崖龕窟造像位於山腰處。分層雕刻在東、西崖壁上，共計九十二尊造像，多已殘毀。造像內容和組合布局較一致，多是一佛二菩薩或是多佛並列龕。東、西兩壁分層雕刻的佛像都是隋代的。高約三十至一百二十公分。東壁七佛龕內有「大隋開皇」的造像題記，證明此處造像群也始雕於開皇年間。南壁西部有一大龕，內雕一大坐佛，高約二百八十公分，頭部早已毀掉，現在新安裝一水泥頭，從其下部風格分析，可能為唐代的作品。

四、濟南龍洞摩崖龕窟造像。隋代造像有兩個龕窟，保存較好。一是在東魏天平四年造像題記西側的自然洞窟內北壁，雕刻著十幾尊佛和菩薩像，高約八十至九十公分。另一龕在自然洞窟以北二十公尺處，龕內雕刻一佛二弟子二菩薩組合造像，像高一○○至一二○公分。文獻載此龕有「大業三年」造像題記，是濟南地區隋代紀年最晚的一龕造像。

五、濟南東佛峪摩崖龕窟造像。現存二十六尊造像。隋代佛像主要分布在懸崖東部，距地面十多公尺處有一橫長方形龕，左側有題記，「大隋開皇七

濟南佛慧山大佛頭和開元寺遠景（箭頭標示處）（右圖）
濟南開元寺南壁唐代造像（佛像上部近期經過修補）（左頁圖）

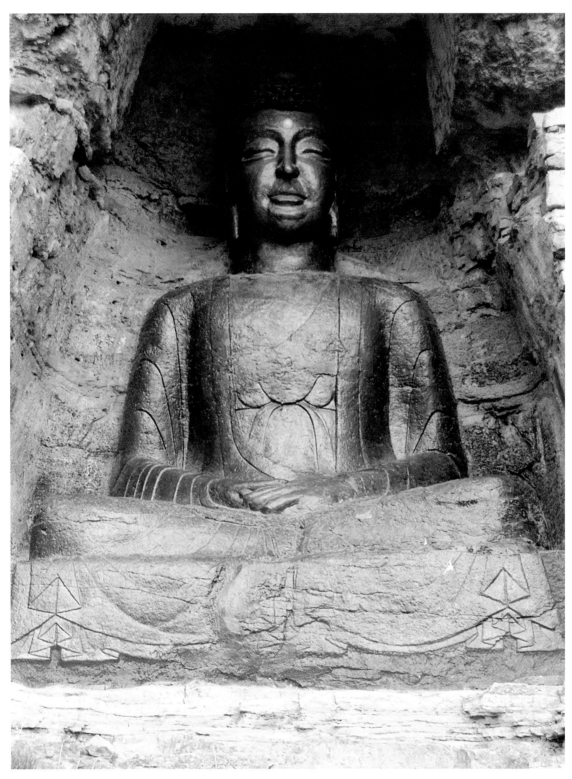

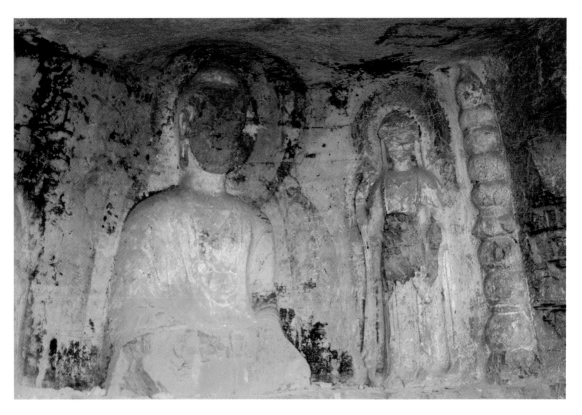

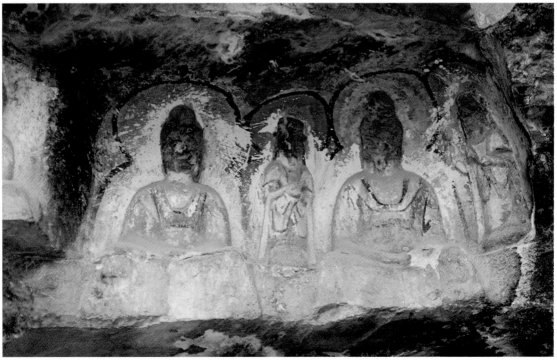

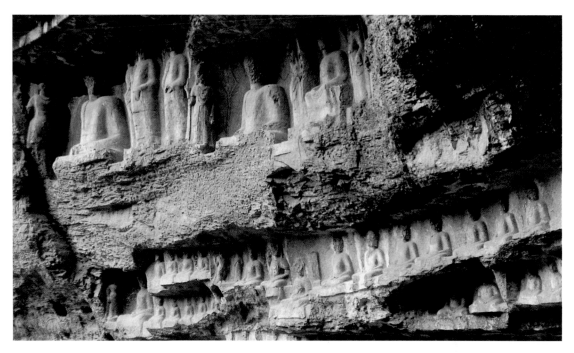

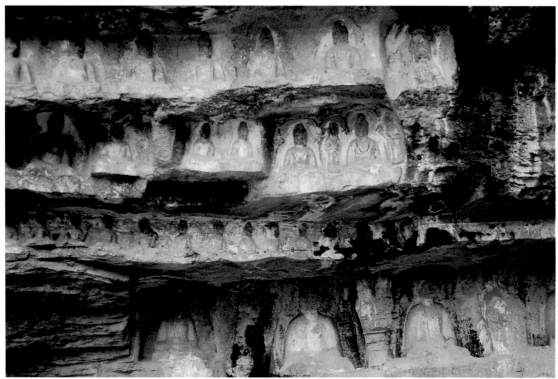

濟南玉函山隋代造像（右頁上、下圖）

濟南玉函山隋代摩崖造像（上、下圖）

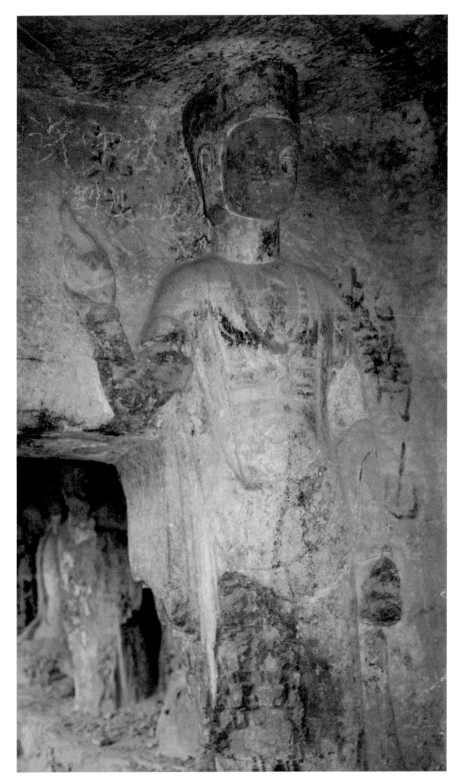

濟南玉函山隋代菩薩
像（右圖）

濟南玉函山隋代佛像
（左頁圖）

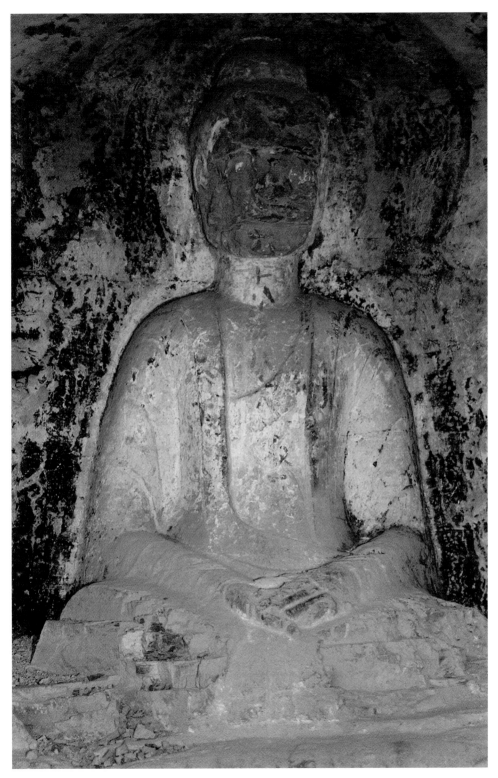

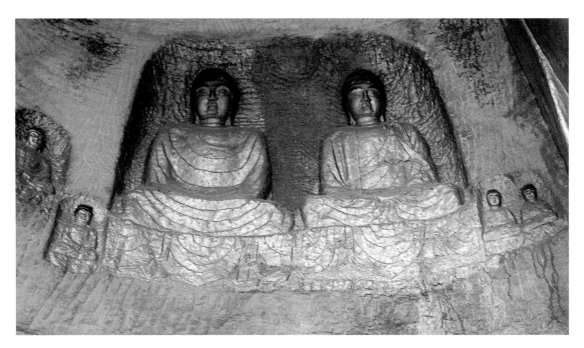

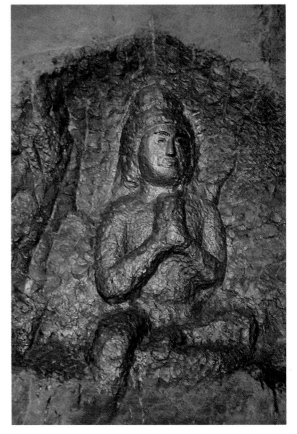

濟南青銅山大佛寺石窟正壁（北壁）主佛像西側上部佛像（右上圖）

濟南青銅山大佛寺石窟北壁主佛像西側下部供養菩薩像　（還未進行細部加工，是件未完成的作品）高60cm（右圖）

濟南東佛峪隋開皇七年（587）造像（左下圖）

濟南青銅山唐代大佛寺石窟東壁菩薩弟子像　菩薩像高280cm　羅漢像高180cm（左頁圖）

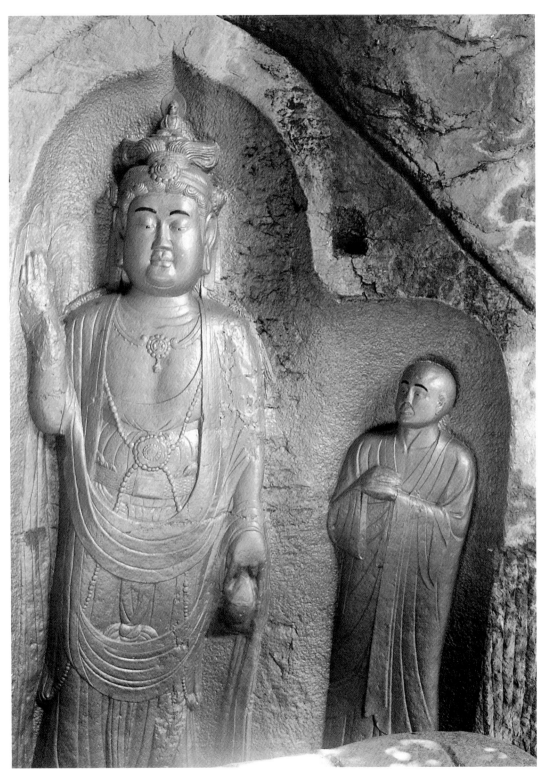

年」，「造釋迦像四軀，彌勒佛一軀。」五佛均結跏趺坐，高約一五○公分，保存完好。下方有多處隋代小龕雕像，殘毀較甚。懸崖西部有隋代和唐代的造像。「開成二年四月」造像龕內雕一佛二菩薩像，佛倚坐，兩脇侍菩薩較小。開成二年造像一側的一小龕，可能是晚唐五代時期的作品，佛頭左右兩側各高浮雕一身飛天，飛天姿態優美，彩衣作半圓形飄舉，可視為精品。

六、濟南青銅山大佛寺石窟造像，位於濟南市東二十五公里處的青銅山南麓。3 石窟平面作長方形，寬一六○公分、進深五一○公分、高九二五公分。大佛幾乎佔滿整窟空間，結跏趺坐，施作禪定印，通高九○五公分。造型宏偉，雕工精細，是山東境內最高的大佛。是初唐時期的作品。大佛西側窟室的東壁開鑿一龕，雕一菩薩一弟子像，菩薩雍容華貴，是盛唐時期的作品。大佛的西側有一小龕，雕一未完成的供養菩薩像，從其特點分析，應是盛唐或中晚唐時期所刻。

七、濟南神通寺千佛崖造像群，位在市南四十公里柳埠鎮東北琨瑞山南麓。在南北六十五公尺的山崖上，雕刻佛像二百二十餘尊。有明確紀年題記十則，包括唐高祖的武德（六一八—六二六），太宗的貞觀（六二七—六四九），高宗的顯慶（六五六—六六一）、永淳（六八二—六八三）和睿宗的文明（六八四）等五個年號。唐武德時期的造像位於千佛崖中部，現存在武德時期僧人沙棟造像記一則，惜剝落太甚，不能通讀。題記左側有一尊大佛，面相清癯。原來的佛龕多處被後來造像打破，窺其風格，屬千佛崖最早的佛像，可能是武德時期沙棟造像。貞觀年間造像分布在沙棟造像的南側。

濟南青銅山大佛寺遠景
（箭頭標示處）（右圖）

濟南神通寺四門塔內中
心塔柱北面隋代佛像
（左圖）

濟南青銅山唐代大佛寺
石窟主佛像　佛像高
905cm
（左頁圖）

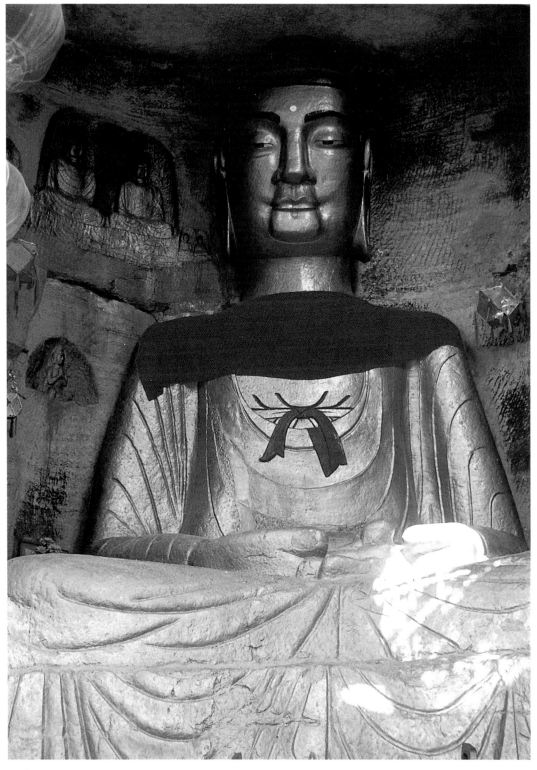

3 王建浩：〈濟南市大佛寺調查記〉，《文物》一九六四年十期。

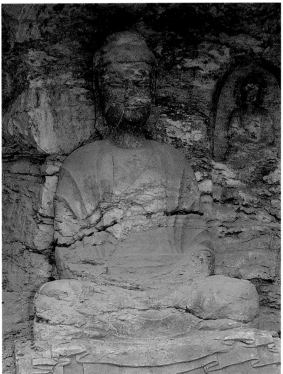

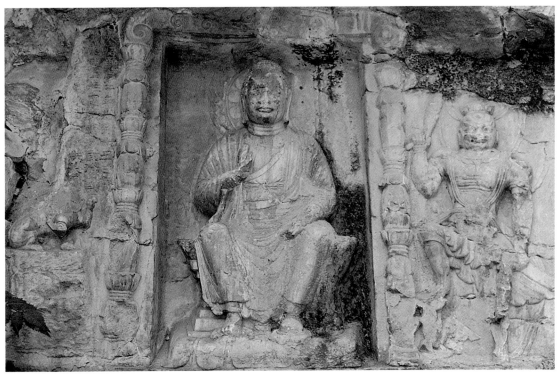

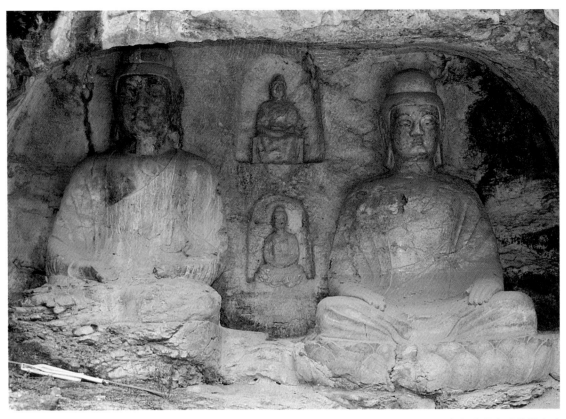

濟南神通寺千佛崖唐武
德時期（618-626）僧人
沙棟造像
（右頁右上圖）

濟南神通寺千佛崖唐顯
慶三年（658）李世民之
女南長平公主為其父造
佛像（右頁左上圖）

濟南神通寺千佛崖唐顯
慶三年（658）南長平公
主丈夫劉玄意造像
（右頁下圖）

濟南神通寺千佛崖唐貞
觀十八年（644）僧人明
德造像（上圖）

濟南神通寺遺址出土唐
代天王像 石灰岩質 殘
高105cm 現藏神通寺文
物管理所（左圖）

濟南神通寺遺址出土唐
代菩薩像 石灰岩質 殘
高65cm 現藏神通寺文
物管理所（右圖）

貞觀十八年僧人明德造像龕，龕內雕並坐的兩佛，有較高的磨光髮髻，面相上廣下收，身軀微微前傾，神情溫厚，代表了這時期千佛崖造像的基本特徵。千佛崖南端有唐「顯慶二年南長平公主為太宗文皇帝敬造像一軀。」千佛崖中部一龕，內雕善跏坐佛一尊，刻有竹節狀門柱，門兩側高浮雕力士和獅子。龕內刻發願文：「大唐顯慶三年九月十五日齊州刺史上柱國駙馬都尉渝國公劉玄意敬造□像供養。」千佛崖北端有顯慶三年趙王福造像龕。規模較大，龕門中間有一石柱，內雕並坐的雙佛。北邊的佛高二六五公分，南邊的佛高二八〇公分，龕內正中刻發願文：「大唐顯慶三年，行青州刺史清信佛弟子趙王福為太宗文皇帝敬造彌勒像一軀……」趙王福造像龕石柱上的有小型造像，旁有發願文，是「永淳二年」史同、王方百餘人等為乞雨而獲雨後雕造。其他佛像都分布在這些紀年造像的周圍。亦屬唐代貞觀至永淳年間左右的作品。這處造像群集中在唐代初年，雕刻精湛，且保存很好，在佛教藝術史上占有很重要地位。4

八、靈鷲山九塔寺造像

九塔寺摩崖造像位在柳埠鎮靈鷲山麓，山下有一九頂塔。造像分布在南、北兩崖，北崖有一佛龕，內雕一尊大佛像。南崖十六龕，共有佛像、菩薩和供養人五十七身。佛高約五十公分，菩薩高約十公分，有三處造像題記，僅有一處能認清：「天寶十一載（七五二）七月二十四日李舍那上軍都尉為亡父母造阿彌陀佛一體……」。其他佛像從其風格特點分析，都應是盛唐時期的作品。

九、靈岩寺證盟龕造像

靈岩寺證盟龕造像營建於方山之巔，洞窟平面呈橢圓形，雕鑿一佛二菩薩二弟子組合群像，兩側各有一蹲獅，主佛結跏趺坐，高約五百公分。窟

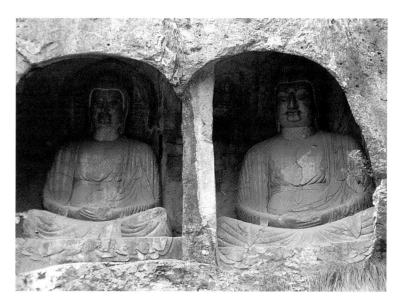

濟南神通寺千佛崖唐顯慶三年（658）唐太宗第十三子趙王福造像右佛像高 280cm　左佛像高 265cm　（右圖）

濟南神通寺千佛崖唐代造像　（左頁圖）

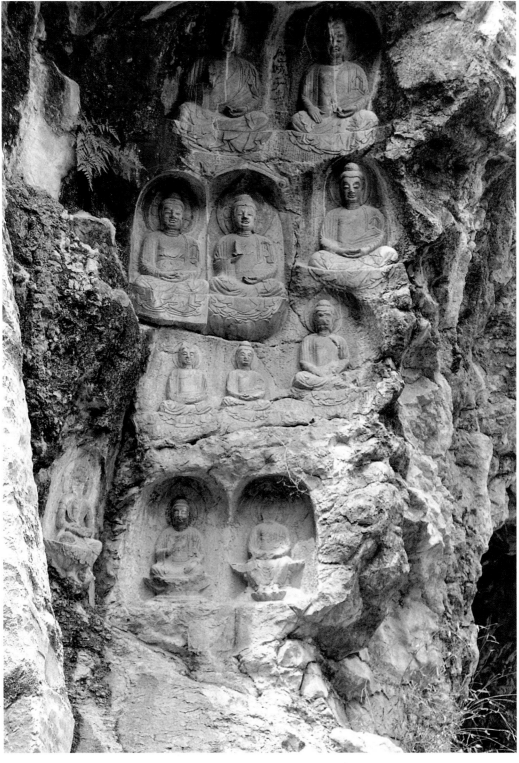

4 濟南市博物館編《四門塔與神通寺》，文物出版社，一九八一。

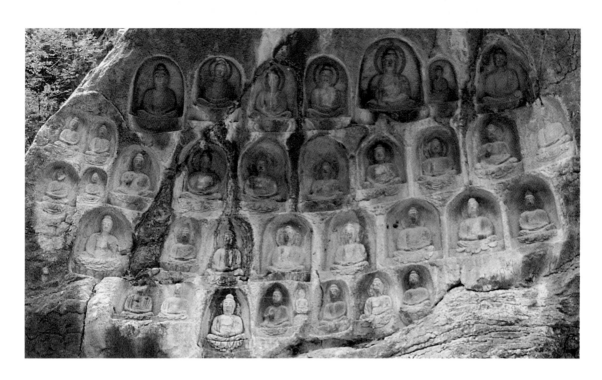

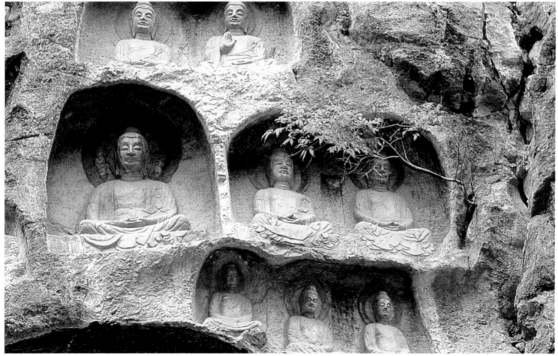

濟南神通寺千佛崖中部唐代造像群（上圖）

濟南神通寺千佛崖唐代造像（下圖）

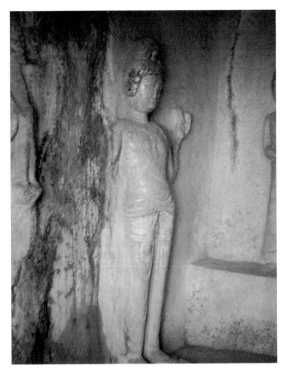

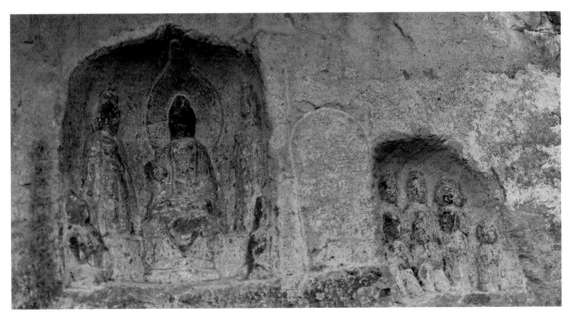

長清縣黃崖唐代石佛堂門外浮雕天王像（右上圖）

青州市駝山第二窟西壁菩薩像　唐長安二年（702）（左上圖）

平陰縣翠屏山唐天寶十一載（752）造像　左龕刻一佛二菩薩二供養人　佛高 18cm　菩薩高 16cm　右龕刻四男三女供養人像　身高 6-11cm（下圖）

內遊人題記較多，較早的有唐貞元十三年（七九七）和長慶四年（八二四）。從造像風格分析應是唐初雕刻。有人認為是唐貞觀年間（六二七—六四九）慧崇法師的功德活動。5

十、長清縣寶峰院造像

寶峰院造像主要有兩處，一處是在較大的人工雕鑿的洞窟內的正壁（北壁）鑿一小龕，內雕一佛二菩薩像。佛結跏趺坐於須彌座上，佛高約六十公分。另一處是在左下方。一小龕內雕二佛二菩薩二供養人像，佛像高十三公分，菩薩十六公分，龕的上方和右側都有「天寶十一載（七五二）」造像題記，其右側鑿一更小的龕，其內高浮雕七身供養人像，身高六至十一公分。值得注意的是，在其右上方還發現北齊「河清二年八月十一」題記，它與兩小龕造像有沒有關係？是今後應注意考察的一個問題。

十一、黃崖石佛堂

黃崖石佛堂為硬山石屋，主要由七塊大石組成。門南向。石屋高約一五〇公分、東西長一三〇公分、南北寬一二〇公分。佛像分別浮雕在東壁、北壁和西壁。東壁二十尊、北壁四十二尊、西壁二十六尊。多數為結跏趺坐的小佛像，其次是一佛二菩薩組合像，佛像高九—三十五公分。西壁還刻一天王像，高約四十五公分。門外左右兩側分別浮雕天王像。西壁有「開元二十五年」和「開元二十九年」題記。惜佛像頭已被打毀。在構築小石屋內刻畫佛像，在山東境內尚屬首例。顯得非常珍貴，其形式可能是受到離它不遠的東

5
《靈岩寺》編輯委員會編《靈岩寺》，文物出版社，一九九九。

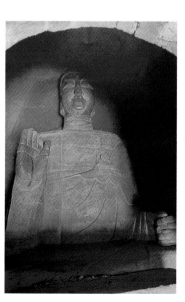

長清縣靈岩寺積翠證盟龕唐代造像（右圖）
長清縣黃崖唐代石佛堂外清代建的石屋（左圖）

長清縣黃崖唐代石佛堂東壁浮雕佛像 唐開元二十五年（737）和開元二十九年（741） 像高9-35cm（左頁上圖）

長清縣黃崖唐代石佛堂西壁浮雕佛像 唐開元二十五年（737）和唐開元二十九年（741）（左頁下圖）

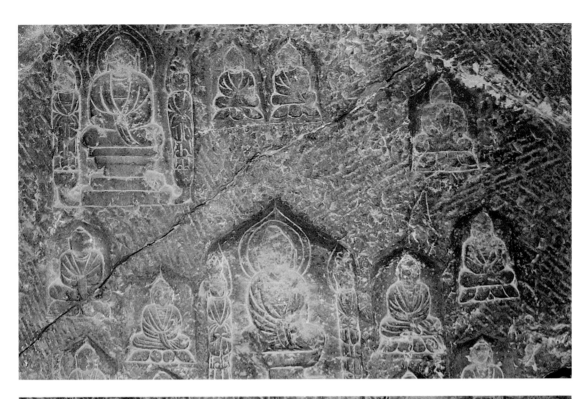

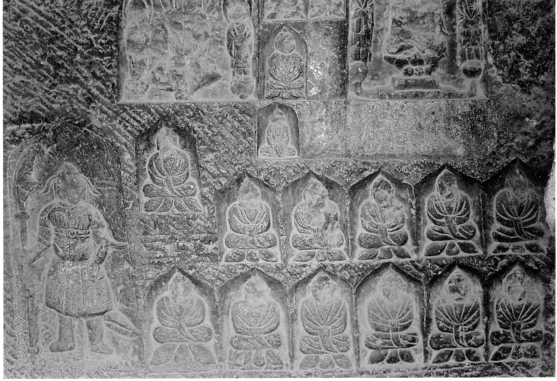

145

漢孝堂山石室的影響。清朝時期在石屋外砌大石屋將其藏在裡面。

(2)青州雲門山、駝山造像

一、雲門山造像分布在青州城南四公里處的雲門山頂南崖。由西而東，全長七十三公尺，崖高約十五公尺。現存五個小型洞窟和十幾個小龕。洞窟的形制分為兩種：第一、二洞窟為尖拱形大龕，進深僅有一像的位置，尖頂上雕成火焰狀；第三至五龕為方形平頂窟，三面有佛壇。第一號龕寬三〇〇公分、高三八〇公分，龕內後人又開小龕造像，有「大隋開皇二年」、「開皇五年」、「開皇九年」、「開皇十年」、「開皇十八年」和「開皇十九年」等紀年題記。主體造像組合為一佛二菩薩，頭部均已殘。本尊結跏趺坐，高二六〇公分，菩薩高二一〇公分。佛、菩薩身軀適度，康健有力，其雕刻年代不會晚於開皇二年或更早一些。第二大龕寬三七〇公分、高五〇〇公分。窟內小龕題記皆為開皇年間，記有開皇九年、開皇十一年、開皇十八年、開皇十九年。主體造像組合是一佛二菩薩二力士，本尊明代被毀掉，現在明正德年間謝純等摩崖題詩碑。右側菩薩保存較完好，頭戴花蔓寶冠，寶繒下垂，彩帶衣裙刻劃精細，而相方圓，身姿亭亭玉立，屬隋代的佳作。第三至五窟雕鑿於唐代。三號窟寬一七〇公分、進深一七五公分、高一四二公分。雕刻一佛二弟子二菩薩二力士組合像，頭部均殘。佛善跏趺坐，高一〇〇公分、弟子高六十五公分、菩薩和力士高八十公分。窟旁有唐天寶十二載題記，第四窟寬一五五公分、進深一六〇公分、高一五〇公分，造像組合同三號窟，頭部亦殘。佛結跏趺坐，高一二五公分、弟子和菩薩高九十公分、力士高七十公分。造像風格同三窟，亦是天寶年間雕刻。第五龕寬一四六公

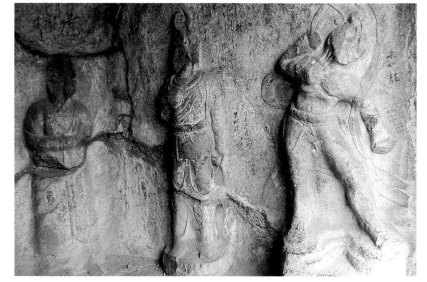

青州市雲門山第四窟唐代一鋪七身造像右側（右圖）

青州市雲門山第一龕全景開鑿年代不晚於隋開皇二年（582）（左頁上圖）

青州市雲門山第四窟唐代一鋪七身造像左側　窟高150cm　寬160cm　進深160cm　佛像高125cm　弟子像高90cm　菩薩像高90cm　力士像高70cm（左頁下圖）

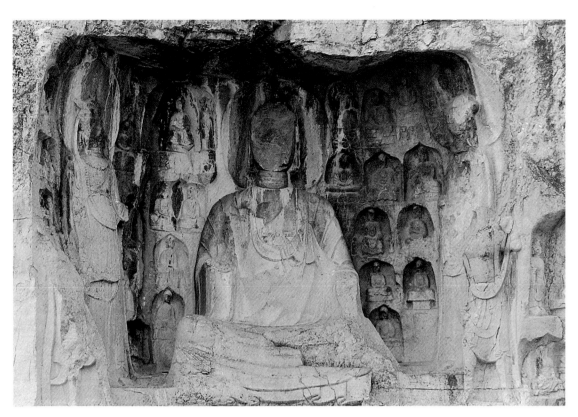

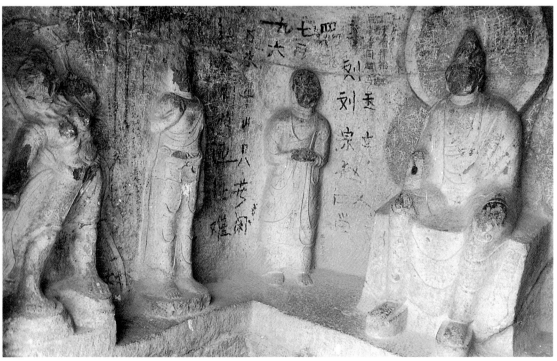

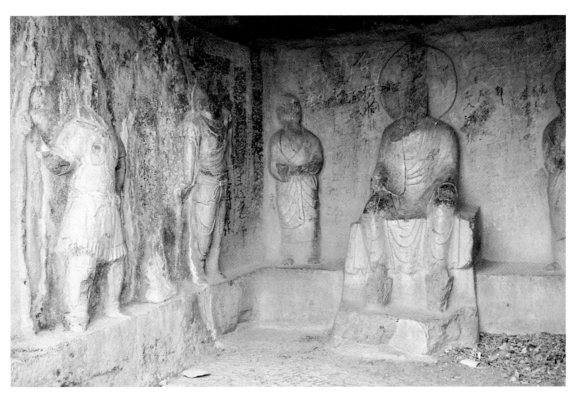

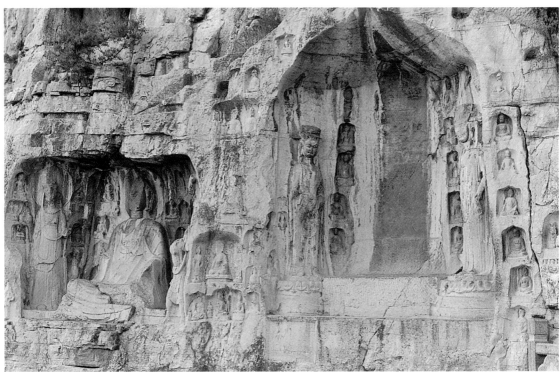

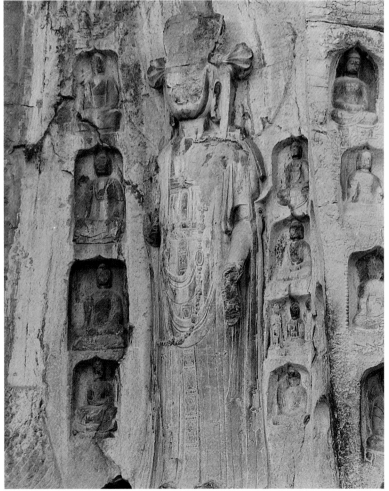

青州市雲門山第三窟一鋪七身
造像（局部）　唐天寶十二載
（753）窟寬 140cm　進深 200cm
高 140cm　佛像高 100cm　弟子像
高 65cm　菩薩像高 80cm　力士像
高 80cm（右頁上圖）

青州市雲門山第一、二大龕全
景（右頁下圖）

青州市雲門山摩崖龕窟造像群
（上圖）

青州市雲門山第二龕左脇侍菩
薩像　隋代開皇初期　龕寬 290cm
進深 100cm　高 330cm　菩薩像高
200cm（左圖）

分、進深一八五公分、高一二五公分。同樣雕一佛二弟子二菩薩二力士，保存較好。佛高八十六公分、弟子高六十公分、菩薩高七十公分、力士高六十三公分。佛頭光浮雕七佛，佛座刻九身供養人像。窟壁滿雕一〇八尊小佛，高六公分。窟中有唐「開元十九年」益都縣令唐照明的雲門山功德錄刻石。6

二、駝山造像分布在青州城南三公里處的駝山南麓。南北長一八〇公分。現存有五個洞窟保存有佛像，另外還有摩崖造像群。由南而北，第一、二號窟為小型窟，兩窟之北有摩崖造像群，第三為大型窟，第四、五窟為中型窟。第三窟屬於尖拱頂，其餘是方形平頂窟。第一、三、四窟開鑿於隋代，第二、五窟是唐代造像。隋代洞窟都沒有明確紀年，可以第三窟作詳細說明。窟寬三〇〇公分、進深六〇〇公分、高約六〇〇公分，主像為一佛二菩薩。主佛結跏趺坐，高達五〇〇公分，頭長一五〇公分，立菩薩高四〇〇公分。窟壁滿雕佛像，共記三〇七尊，高約三十二至五十五公分。主尊底座上刻造像記，其中有「大像主青州總管柱國平桑公」的題記。青州設總管府是在北周滅齊（北周建德六年，即五五七年）至隋開皇十四年（五九四），當時的青州總管是韋操。從主佛特徵分析，衣紋簡練，面相豐圓，肩寬平，髮髻低矮，額頭較低並向後傾，可以看出明顯受到龍興寺北齊佛像的影響，應屬於北周末隋代初期的作品。第一、四窟屬隋代初期。第二、五窟造像風格接近，第二窟寬、進深和高均為二一〇公分，雕一佛二菩薩二力士組合群像，身高一〇〇至一四〇公分。窟壁雕滿小佛像，共計一〇五尊。第五窟亦雕一佛二弟子二菩薩二力士組合群像，主佛高一二〇公分，弟子高一〇〇公

6
閻文儒：〈雲門山與駝山〉，《文物參考資料》一九五七年十期。

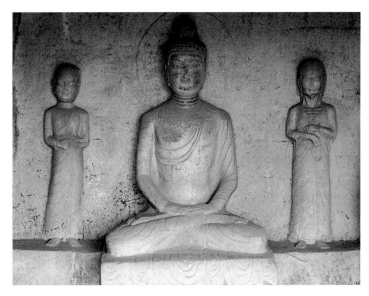

青州市駝山第二窟一鋪五身造像（局部）　唐長安二年（702）　窟寬200cm　進深300cm　高180cm　佛像高170cm　菩薩高150cm　弟子高90-95cm（右圖）

青州市駝山第二窟造像　隋代初期　窟高350cm　寬190cm　深380cm（左頁上圖）

青州市駝山第三窟造像　北周末年至隋代初期　窟寬300cm　進深600cm　高780cm　1.主佛像高約5m　2.左脇侍菩薩像高約400cm（左頁下圖）

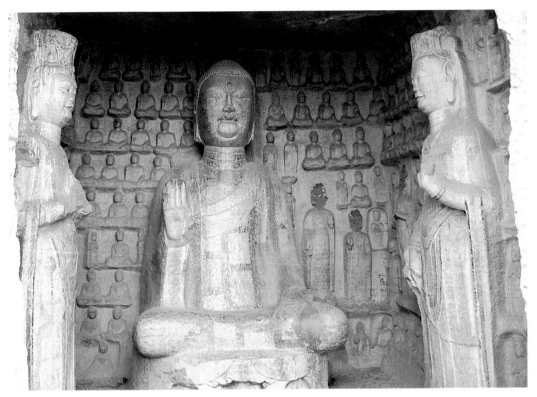

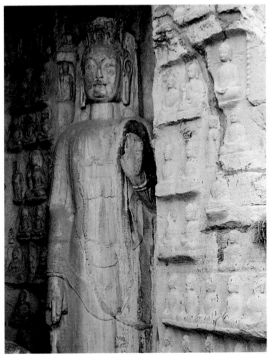

2

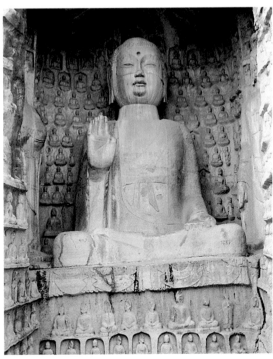

1

分、菩薩高一四○公分、力士高一百三十公分。東、西兩壁有長安二年（七○二年）羽林郎任玄覽、青州益都縣尹思貞，長安三年李懷膺造像發願文。此窟西壁的菩薩像健美多姿，著出水芙蓉長裙，再現了盛唐美女的風韻。7

(3) 東平縣摩崖龕窟造像主要有白佛山、理明窩、司里山和青峰山等。

一、白佛山石窟位於須城鄉焦村北一公里白佛山南麓，共有四窟。第一窟是利用自然洞窟略加修鑿而成。平頂，寬四五○公分、進深五○○公分、高七五○公分。正中雕一坐佛。高六七○公分。大佛左右窟壁上鑿有許多小龕，共記一○六尊小佛。東壁下有一橫長方形龕，寬一○○公分、進深三十公分、高四十公分，雕刻「涅槃圖」。窟門外壁西側有「大隋開皇七年寺主王子華」和「開皇十年」造阿彌陀像的紀年題記。第二窟亦是由自然洞窟修鑿而成。雕刻一佛二菩薩組合像，主佛高二四○公分，屬唐代初期作品。第三窟平面近方形，寬一○○公分、進深九十五公分、高一二○公分。雕刻一佛二弟子像。主佛高四十二公分。西壁發願文中有「大唐」兩字，再觀其佛像風格，此窟應是盛唐雕鑿，第四窟雕鑿的較為規整，寬三○○公分、進深三五○、高二四○公分。共有造像十二尊，主佛高一七○公分。主佛右上方題有「鄆州須城縣汶陽鄉……」銘記。據光緒刻本《東平州志》所載，「鄆城須城縣」為五代至宋初設置，再結合造像風格分析，第四窟造像可能是五代雕刻。8

二、理明窩摩崖造像位於東平縣城西北六工山西峰南麓。在一東西長十二公尺、高約二‧二公尺的崖壁上鑿淺龕，共造像四十七軀，題記十八則。其中有唐長安三年（七○三）、開元八年（七二○）和咸通十四年（八七三）等六則造像紀年題記。皆是盛唐至晚唐雕刻。長安三年的題記有兩則，分別

東平縣白佛山唐代造像　龕高 120cm
寬 100cm 進深 95cm 佛像高 42cm 菩
薩高 36cm　（右圖）
東平縣理明窩第一龕第五像　唐長安
三年（703）（左頁圖）

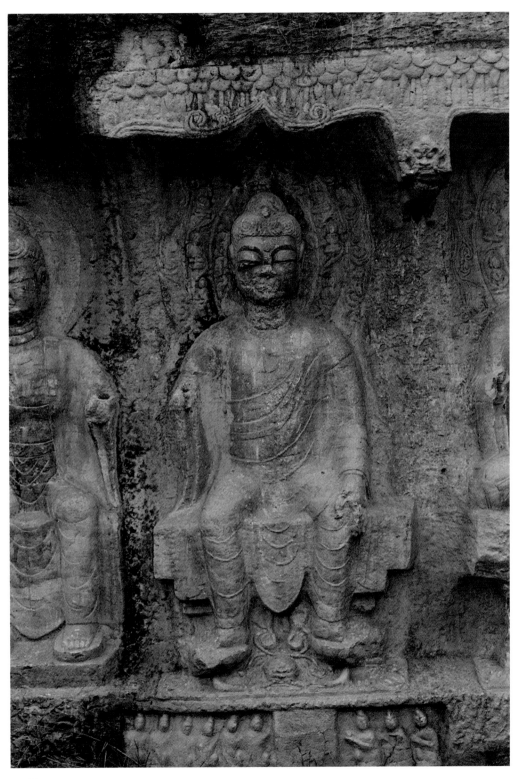

8　7

閻文儒：〈雲門山與駝山〉，《文物參考資料》一九五七年十期。

泰安市文物考古研究室：〈山東東平白佛山石窟造像調查〉，《考古》一九八九年三期。

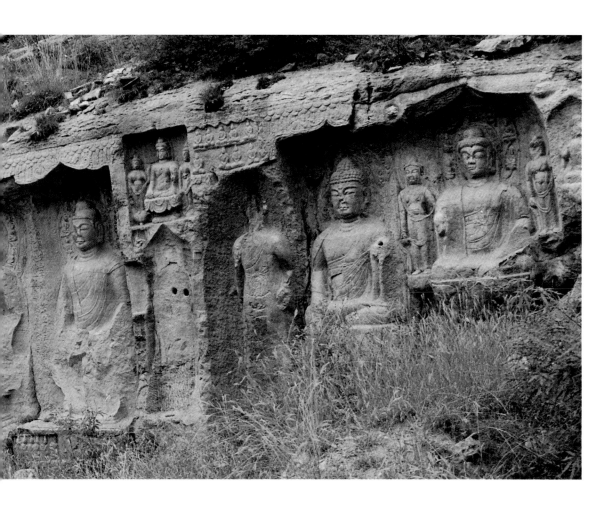

154

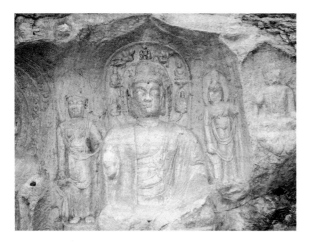

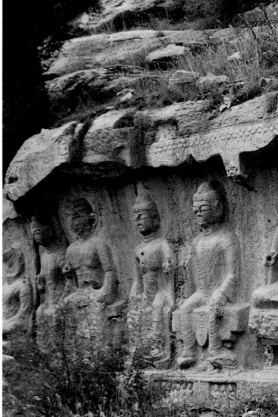

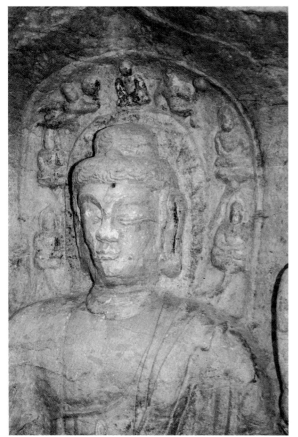

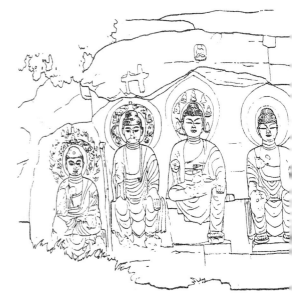

東平縣理明窩唐代造像（右上、下圖）

東平縣理明窩第七龕唐代造像（上）與佛像頭部（下）
（左上、左下圖）

155

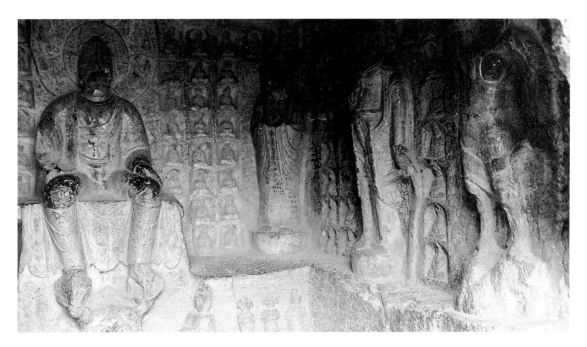

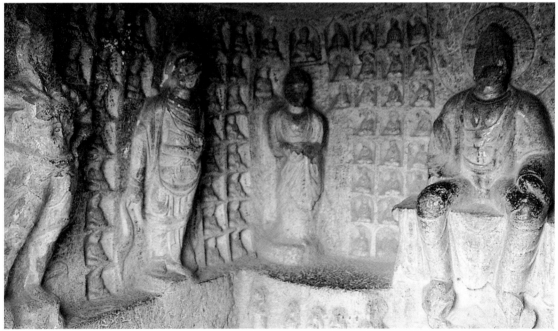

青州市雲門山第五窟唐開元十九年（731）一鋪七身造像右側（上圖）

青州市雲門山第五窟唐開元十九年（731）一鋪七身造像左側　窟寬146cm　進深185cm　高125cm　佛像高86cm　弟子像高60cm　菩薩像高70cm　力士像高63cm（下圖）

廣饒縣張郭隋代造像　通高264cm　佛像高152cm　菩薩像高105cm　現藏東營市歷史博物館（左頁右上圖）

青州市龍興寺唐代石雕佛像　1996年發現　花崗岩質　殘高96cm　現藏青州市博物館（左頁右下圖）

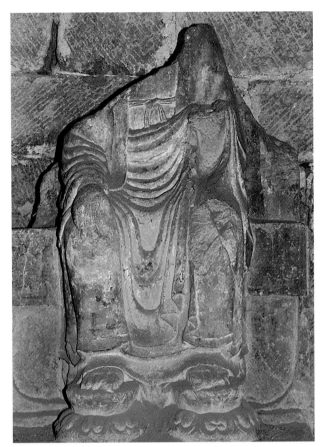

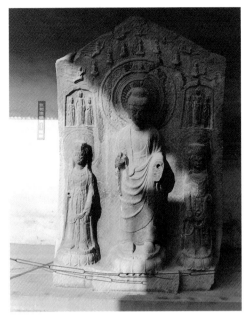

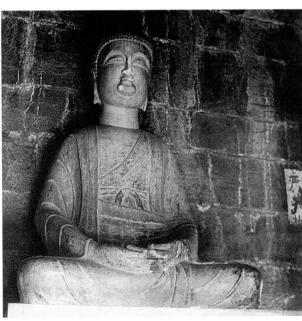

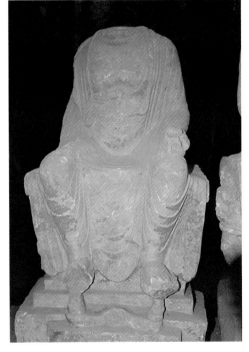

長清縣陳庄龍興寺唐代殘佛像　殘高約 135cm
（左上圖）

濟南神通寺四門塔內中心塔柱西面隋代佛像
（左下圖）

在西起第五至七大像之間。開元八年的題記有三則，分別刻在西起第三、四大像之間和東起第二小龕內，皆為「開元八年七月十一日」。西起第一大像，結跏趺坐，高一百一十二公分，體態較豐圓，頭部、身體稍大，腿部略小。其左上刻「咸通十四年二月十六」紀年，是理明窟最晚的紀年題記，也是山東境內目前所見唐代最晚的紀年造像。此處造像紀年題記多，保存完好，雕刻精湛，是研究山東境內乃至全國唐代佛像十分珍貴的資料。9

三、司里山隋代的佛像主要分布在東石的東壁，東壁現存數十龕，但多數空無佛像。中間有一橫長方形大龕，高約二三〇公分，雕九身大佛，其中南邊六尊為立佛，北邊三尊結跏趺坐，佛像高約二公尺多，雖長期風雨剝蝕殘甚，但仍能窺其隋代勁健挺拔之風。大龕的上部和左右兩側有許多仍有佛像的橫長方形龕，數量一至十尊不等，其風格特點與濟南千佛山、玉函山等地隋代龕像有相似之處。司里山唐代的佛像主要雕刻在西石東壁的上部，密密麻麻，嚴謹而華麗。紀年題記有「開元九年（七二一）」、「元和十一年（八一六）」等。內容主要有佛、菩薩和羅漢弟子。其龕內造像布局除少數龕為單身像外，多見一龕三像、一龕五像和多佛並坐等形式。繼承隋代多佛並坐的布局形式，這是司里山唐代造像的一個特點。在東石西壁南側，有一龕龕單身佛像，右下方題記有「鄆州」字樣，應和白佛山第四窟造像一樣可能是五代時期雕造。亦是山東境內較珍貴的佛像資料。

四、膠南大珠山石窟

大珠山位於膠南縣大珠鄉境內，山上巨石林立，隋唐時期在巨石上鑿窟造

9
張總：〈山東平理明窟摩崖造像〉，《文物》一九九八年八期。

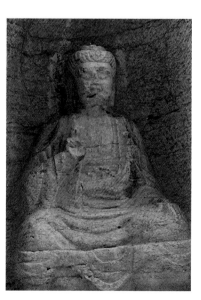

東平縣司里山東石
西壁五代佛像
（右圖）
東平縣司里山西石
東壁造像（左圖）
東平縣司里山東石
東壁隋代造像
（左頁上圖）
東平縣司里山西石
東壁造像（底部二
排為宋代羅漢像，
其餘為唐代造像）
（左頁下圖）

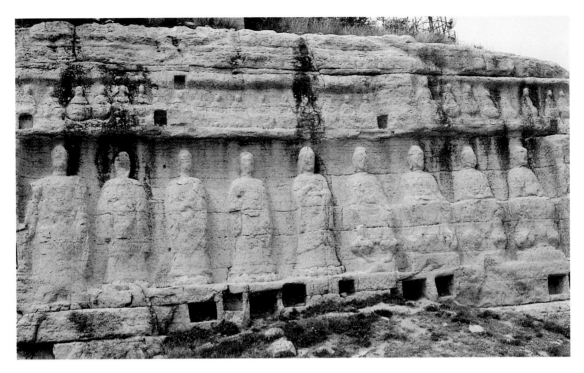

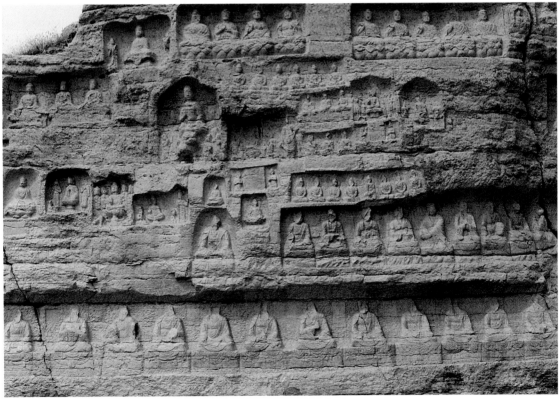

像，當地群眾俗稱「石屋子」。相傳，大珠山有九十九個造像的「石屋子」。現在保存比較完整的只有三處：即夾溝西山石窟、夾溝南山石窟和石屋子溝石窟。夾溝西山石窟，窟門朝東，窟室呈房屋形，高八十公分、寬七十公分，石壁上雕刻三十一尊佛像。夾溝南山石窟，窟門朝南，窟室高一七〇公分、東西長一六〇公分、南北寬一五〇公分，石壁上高浮雕二十一尊佛像。石屋子溝石窟，規模和形狀與夾溝南山石窟類似，石壁浮雕十七尊佛像，還有六個飛天和雲紋圖案等。

五、曲阜九龍山造像有六龕，第一龕高六十公分、寬六十公分，內雕一佛二弟子二菩薩，本尊盧舍那佛趺坐於須彌座上，旁有「天寶十五年」造像發願文。第二龕高一九五公分、寬一一〇公分，雕菩薩立像一尊，像高一七〇公分。第三龕高八十四公分、寬六十公分，內雕趺坐菩薩像一軀。第四龕高六十公分、寬三十八公分，內雕文殊騎獅像，獅旁各雕一力士。第五龕高八十公分、寬四十六公分，內雕普賢騎象，周圍刻坐佛、菩薩和力士等。第六龕高二四〇公分、寬一三八公分，內雕立佛一尊，像高一八五公分。從造像風格分析，都應是盛唐時期的作品。10

另外，肥城縣玉皇洞和鄒城市鳳凰山等地也有唐代摩崖紀年造像。

【寺院佛像】

山東境內隋唐時期寺院很多，但對其進行考古調查和發掘的很少。僅濟南附近的神通寺和靈岩寺作過部分試掘工作。原隋唐寺院陳設的佛像，散見在

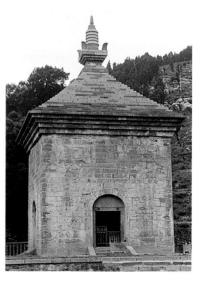

濟南神通寺隋大業
七年（611）建四門塔
石結構　通高15.04m
每邊寬7.4m
（右圖）

濟南神通寺遺址出
土唐代陶模製千佛
磚　青陶質　高10cm
現藏神通寺文物管
理所（左圖）

東平縣司里山西石
東壁上部唐代造像
（左頁上圖）

東平縣青峰山唐代
造像　佛像高100cm
弟子高約85cm
（左頁下圖）

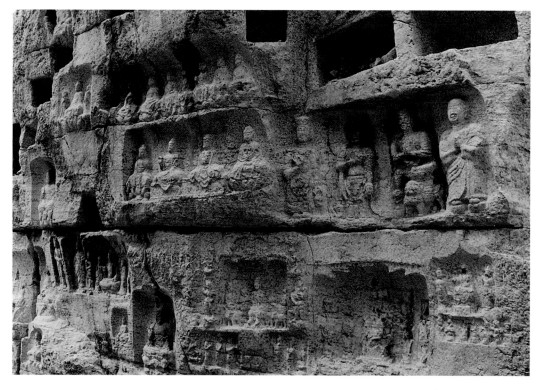

10 孔繁銀：〈曲阜縣九龍山造像調查〉，《文物》一九五八年十一期。

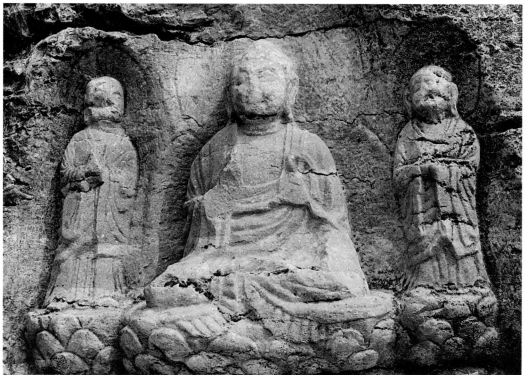

各個博物館和一些寺院遺址之上。可分為石佛像、雕刻佛像的石塔和造像碑與經幢幾部分介紹。

(1) 石佛像

山東境內發現較多。現存濟南神通寺四門塔內塔心柱四面的四尊大理石佛像，原認為是東魏時期雕刻的，經過近幾年的比較分析，應是隋代的遺物。

皆結跏趺坐，手作禪定印或說法印。造型比較一致。髻飾凸起的小螺紋，面相端嚴，著雙領下垂輕薄透體袈裟，內著僧祇支。衣褶概括流暢，用平直刀法刻出。刻工精細，保存較好，是隋代藝術的精品。清理神通寺遺址時，發現了幾件唐代的石佛像、菩薩像和天王像，刀法皆流暢寫實。另外還發現五件陶印製的千佛像，高約十公分，原應鑲嵌在佛殿或佛塔的牆壁上。

一九九五年發掘靈岩寺般舟殿遺址，出土一部分唐代石佛像和菩薩像，雕刻的極為生動傳神。靈岩寺以北的神寶寺，始建於北魏孝明帝正光年間（五二〇─五二五），現寺已荒廢，僅存石四方佛一座。四方佛為一巨石圓雕而成，頭部均已不存。四佛大小相同。佛高六十二公分、蓮座高六十八公分。四佛頸部中心皆有一卯孔，可能原來佛頭是插在佛身上的。均作說法印。一佛善跏趺坐，其他三佛為結跏趺坐。四佛豐滿適度，衣紋輕薄貼體，刻工嫻熟。底部束腰蓮花座浮雕飛天和寶珠等，裝飾精美，表現了盛唐時期佛像豐滿瑰麗的藝術風格。11

青州市及其周圍的佛教寺院遺址在出土大量北朝晚期佛像的同時，也時常出土隋唐時期的佛像。如一九八一年青州興國寺遺址出土一件隋末唐初的佛頭和一件唐代中期的佛頭。12 一九九六年青州龍興寺遺址窖藏中出土唐代佛像，倚坐於須彌座上，雙足踩仰蓮，一佛須彌座中雕刻生動的天王像。兩佛

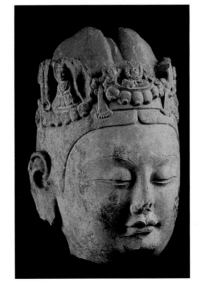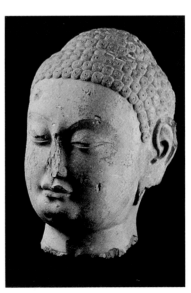

長清縣靈岩寺般舟殿遺址出土唐代佛頭像 1995年發現 現藏長清縣靈岩寺（右圖）

長清縣靈岩寺般舟殿遺址出土唐代菩薩頭像 1995年發現 現藏長清縣靈岩寺（左圖）

青州市龍興寺出土唐代石雕佛像 1996年發現 花崗岩質 高100cm 現藏青州市博物館（左頁圖）

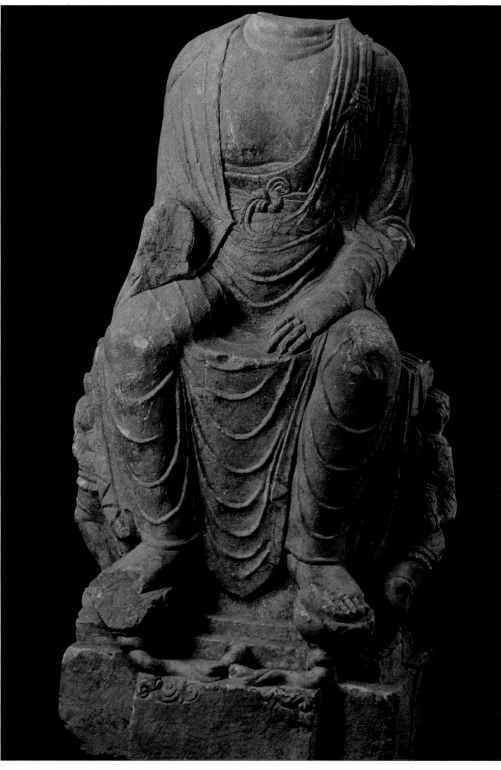

11 王晶：〈神寶寺四方佛〉，《文物》一九八六年八期。

12 夏名采：〈山東青州興國寺故址出土石佛像〉，《文物》一九九六年五期。

頭已失，分別殘高九十六公分、一〇〇公分。身軀健美，比例和諧。出土的一件力士頭像，殘高十五‧五公分，傳神程度可與龍門石窟盧舍那大佛兩側的力士媲美。另外出土的一件陰線刻經變畫，技法嫻熟，線條長短適宜，衣紋貼體流暢，是盛唐的作品。

廣饒發現兩件隋唐背屏式造像，現存東營歷史博物館。其中一件通高一五二公分，主佛高一五二，左右菩薩高一〇五公分。背屏上部浮雕七身化佛和六身飛天。三像皆立於蓮台上，佛飾多重頭光，頭光內刻纏枝紋。二脇侍菩薩頭戴平頂高花冠，服飾華麗，頭上各鑿一龕，內均鑿一佛二菩薩組合像。這件造像應為隋至唐初的作品。另一件出土於廣饒縣皆公寺遺址，通高約五十一公分，為一佛二弟子二菩薩組合造像。背屏尖部浮雕一化佛和四身飛天，佛像善跏趺坐，高約二十五公分，組合造像下為長方底座，浮雕一力士二獅子二天王。該像雕刻年代應在盛唐或中唐。13

一九七八年壽光縣出土幾件佛和菩薩石像，其中一件背屏式佛像，通高四十六公分，為一佛二弟子二菩薩造像。頂部高浮雕二飛天托一塔刹。主佛高二十四公分，善跏趺坐，頭部兩側各有一化佛。長方形底座上高浮雕力士、弟子和天王。背光左側有「大唐元年」的題記，據《新唐書‧肅宗本紀》載，大唐元年是指上元二年（七六一）九月至次年四月。再根據造像風格分析，這件造像屬中唐作品無疑。14 另兩件為單身坐佛和單身菩薩立像，均雕刻精細，屬盛唐時期。

一九七九年茌平縣發現一件背屏式石造像，通高五十二公分、寬三十三公分。一佛二菩薩組合，佛高十八‧二公分，結跏趺坐於束腰蓮座上，蓮座束腰處浮雕兩軀力士。菩薩高十八‧七公分。造像底座中間刻一橫長龕，龕中

壽光縣唐代石佛像　唐上元二年（761）白花崗岩質　通高46cm佛高24cm　現藏壽光縣博物館（右圖）

壽光縣唐代石佛像　白花崗岩質現藏壽光縣博物館（左圖）

茌平縣出土唐顯慶五年（660）造像　石灰岩質　通高52cm　寬32.9cm　佛像高18.2cm　菩薩像高18.7cm　現藏聊城地區博物館（左頁圖）

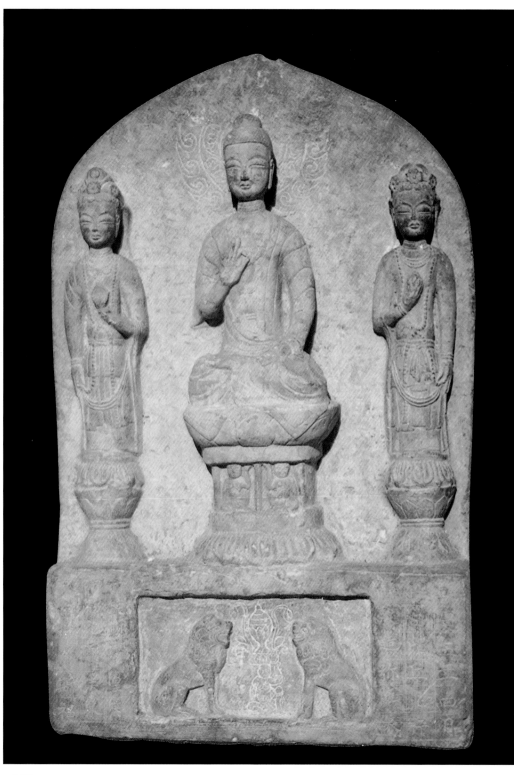

13 趙正強：〈山東廣饒佛教石造像〉，《文物》一九九六年十二期。

14 賈效孔：〈山東壽光縣西文家出土唐代石刻造像〉，《考古》一九九二年十二期。

間刻一力士托寶爐，兩邊浮雕蹲獅。再兩側刻「顯慶五年（六六〇）」紀年發願文，字體剛健，與佛像一樣，同是初唐時期的藝術精品。15

(2) 雕刻佛像的石塔

山東境內發現雕刻佛像的石塔較多，如濟南神通寺有大小兩座；一九五年靈岩寺般舟殿遺址發現一座；近年青州市朱良鎮段村發現一座，現藏青州市博物館；一九五五年陽谷縣關莊發現一座，現藏陽谷縣圖書館；另外山東省博物館也藏有一座，原出土於青州市。塔的形制有很多相近的地方，多是開元或天寶年間。可以說這種雕刻佛像的石塔是山東境內當時較有特點的一種佛教藝術。

神通寺兩座雕刻佛像的石塔，因塔身雕有龍虎，俗稱「龍虎塔」。因造型有大小之分，所以各稱為大、小龍虎塔。大龍虎塔高一〇．八公尺，塔身每面刻有火焰狀紋樣的券門，周身高浮雕龍、虎、羅漢、力士、伎樂和飛天等形象，塔室內方柱四面鑿佛龕，龕額雕飛天，每龕內雕一佛像，塔身底座為須彌座，也雕高浮雕覆蓮、伎樂和獅子等。整體裝飾華麗，雕刻精緻，蔚為壯觀，歷來視為盛唐藝術的珍品。16

陽谷縣石塔和神通寺小龍虎塔類同，有代表性。為方形七層密檐式石塔。現存高度二六〇公分，由十三塊石構件組成。下為雙層須彌座，下層須彌束腰四面為內凹人面浮雕，面部表情豐富，為喜怒哀樂四相，周圍線刻纏枝紋。上下層須彌座之間的平台大檐，四角斜出螭首，四面線雕纏枝紋。上層須彌座束腰四面有彈瑟、擊鼓、拍板和彈箜篌等伎樂人，四角雕力士。塔身

16 15

劉善沂：〈山東茌平縣廣平出土唐代石造像〉，《考古》一九八三年八期。

王思禮：〈也談龍虎塔的年代〉，《文物參考資料》一九五八年一期。

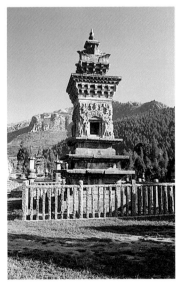

唐代石塔　青州市朱良鎮段村出土　現藏青州市博物館（右圖）

濟南神通寺唐代大龍虎塔　磚石結構　高10.8m（左圖）

濟南神通寺唐代大龍虎塔塔身正面（南面）浮雕（左頁圖）

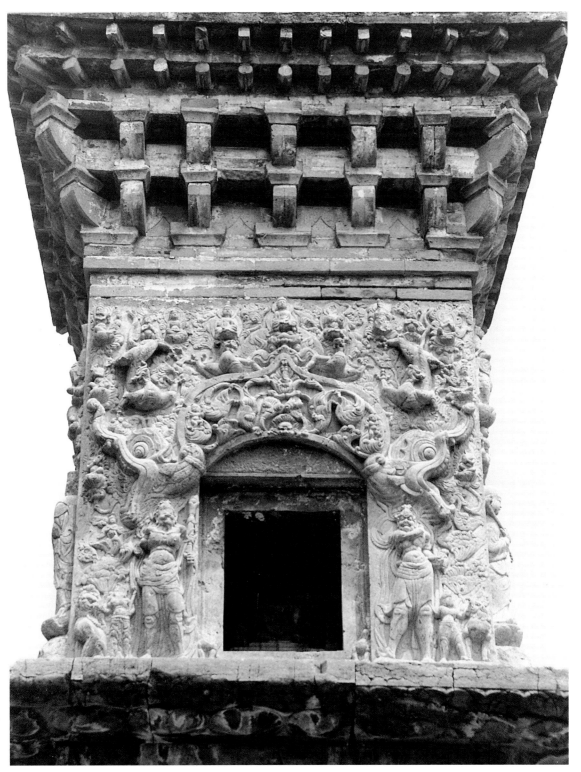

高六十五公分，前後由兩塊大石組成。正面刻半圓拱形門，內雕一佛二弟子二菩薩，門枕石兩邊各雕一蹲獅。門兩側各雕一天王像，門楣上雕一獸頭，其上一化生兩側各雕迦陵頻伽和人首鳥身。門兩側各雕一天王像，門楣上雕一獸頭，其上一化生兩側各雕迦陵頻伽和人首鳥身。下部刻波浪紋。塔身之上為七層塔檐，各層四面均刻小龕，內雕一尊結跏趺坐禪定佛像，餘白處刻纏枝紋。塔身左右壁刻「大唐天寶十三載」發願文。17

一九六三年神通寺發現一座唐代方形束腰石建築基台，可能是塔基底座。束腰石壁上，高浮雕伎樂人的形象，樂器有琵琶、阮咸、排簫、腰鼓、笙、角、箜篌和拍板等。有些還是未完成的作品，估計這座塔基是盛唐時期始建，未完成而遭政變。人物造型皆生動，神態傳情，是盛唐時期的優秀藝術品。

平陰翠屏山多佛塔也因鑲嵌佛像而名聞遐邇。據現存塔身的碑記記載，多佛塔始建於唐貞觀四年（六三〇），明嘉靖元年（一五二二）重修。塔為八角形實心塔，十三級，高十九・七公尺，塔底周長十八・五公尺。塔底層下部四面設大龕，上部和二至十三層八面設龕，每龕嵌石雕佛像，現存八十餘尊，自下而上由大到小，佛像大者高一一〇公分，小者高六十公分。少部分佛像是明代重修時補造的，大部分是唐代造像。從其造型分析，似是中晚唐時期作品。此塔佛像可能是在中晚唐重修時嵌上的。多佛塔位在翠屏山之巔，高聳入雲。明代進士沈鐘明觀塔後寫詩讚美：「峰間孤塔勢嶙峋，培嶁紛然莫與鄰。千里橫陳開野望，一錐直上插蒼旻。」詠詩觀塔欣賞佛像，心境自然得到一些淨化。

17 聊城地區博物館：〈山東陽谷縣關莊唐代石塔〉，《考古》一九八七年一期。

青州市龍興寺出土唐代石線雕佛　菩薩像　1996年發現　花崗岩質　高30cm　現藏青州市博物館（右圖）

濟南神通寺唐代大龍虎塔塔身南門內石佛像（左圖）

平陰縣翠屏山唐代多佛塔石結構（左頁左上圖）

平陰縣翠屏山唐代多佛塔（局部）（左頁右上圖）

平陰縣翠屏山唐代多佛塔底層西面佛像（左頁左下圖）

平陰縣翠屏山唐代多佛塔底層南面佛像（左頁右下圖）

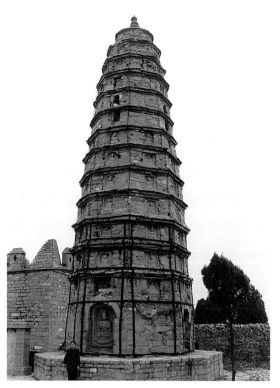

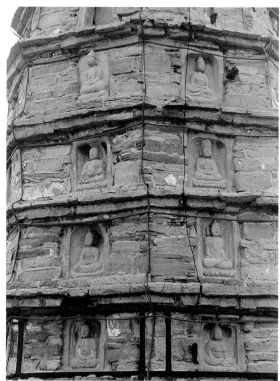

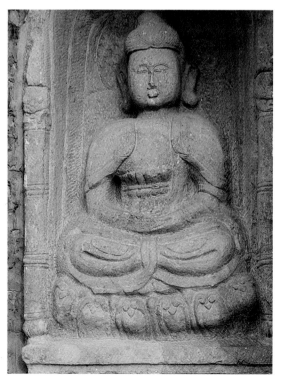

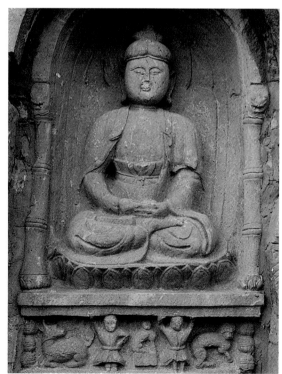

(3)造像碑與經幢

一九七六年博興縣龍華寺遺址發現一件大業四年（六○八）殘造像碑。殘高八十公分、寬一百一十公分、厚二十二公分。碑正面雕刻分上、中、下三部分，上部鑿佛龕，現僅存五龕。龕高一一七─一八公分，寬一二一─一三公分，龕內各雕一坐佛。中部線刻一組禮佛圖，中間刻蓮花舍利，兩邊刻供養人。下部是碑文，殘存三十五行，每行十二字，從殘存的文字知此碑是大業四年修「龍華塔」碑。[18]

山東境內隋唐時期的造像碑主要發現在南部地區。早年臨沂發現的隋開皇九年造像碑，原有碑帽，現僅存碑身，高一一八公分、寬七十八公分、厚二十五公分，上部為刻字，下部為刻字，惜已剝蝕難辨。上部鑿龕造一佛二菩薩二弟子像，佛結跏趺坐，作說法印，頭上有五個化佛，坐須彌座，束腰處雕獅子和鳥。19成武縣發現的唐代造像碑較多。紀年的有開元二十七年（七三九）、廣德二年（七六四）、元和元年（八○六）、後漢乾祐元年（九四八）等。碑高一六四─一八四公分。上部鑿龕造一佛二菩薩或一佛二弟子二菩薩像，下部刻《般若波羅密多心經》或《父母恩重經》。20

一九九五年發掘靈岩寺般舟殿發現兩座經幢，唐天寶十二年（七五三）雕造的「佛頂尊勝陀羅尼經」經幢，底部為方形基座，每面高浮雕一較大鋪首。其上為圓形束腰蓮花座，束腰處浮雕八個化生面相，頗有氣勢。唐大中十四年（八六○）雕造的經幢，底層為六角座，六面各高浮雕一力士，均形

18 山東省博物館、博興縣文物管理所：〈山東博興龍華寺遺址調查簡報〉，《考古》一九八六年九期。
19 劉心健：《隋造像碑》一九八五年六期。
20 山東石刻藝術博物館：〈山東鄆城、成武、金鄉石刻調查〉，《考古》一九九六年六期。

博興縣龍華寺出土隋大業四年（608）石造像碑拓片　殘高 80cm　寬 110cm　厚22cm　現藏博興縣文物管理所（右圖）

長清縣靈岩寺般舟殿遺址出土唐大中十四年（860）經幢底座高浮雕　1995年發現　現藏長清縣靈岩寺（左頁三圖）

體剛健，比例結構較為準確。其上亦是束腰蓮花座，束腰處一周雕刻五個雲頭形卷門，分別高浮雕伎樂天、鷹身人首像和龍，皆雕刻得遒勁，富有表情，美妙絕倫。

【隋、唐佛像藝術的幾個主要特點】

一、據初步統計，隋唐兩代的佛像以阿彌陀像為多，與北朝晚期崇拜彌勒和觀世音有明顯不同。[21] 阿彌陀信仰（即西方淨土信仰）在這一時期流行起來。其原因，一方面，佛經所宣揚的西方淨土，十分美麗富饒，喚起了人們信仰和崇拜；另一方面，佛經中宣傳的阿彌陀佛信仰，修行方式非常簡單，只要口宣佛號（念佛）就可積功德，得報應，往生西方淨土世界。

二、隋代摩崖龕窟造像，在濟南地區和東平縣流行橫長方形龕，雕造並列的佛像和菩薩像，坐佛坐菩薩像為多，立佛僅見於濟南千佛山和東平司里山等幾個地方。每橫龕多雕造並列像三至七尊不等，有的多達十尊。菩薩和佛並坐在同一龕內，甚至有的龕都是並坐的菩薩，這可能是直接受到北朝時期山東境內崇信觀世音菩薩的影響。

三、在組合造像內容方面，多為一佛二菩薩像，組合簡單而較統一，這是唐代組合造像的一般特點。但在初唐的貞觀、顯慶年間，濟南地區比較流行兩佛並坐像，包括神通寺顯慶三年趙王福造像都是如此。其原因還很難說清

21 劉鳳君：〈山東北朝彌勒、觀世音造像考〉、《文史哲》一九九四年二期。

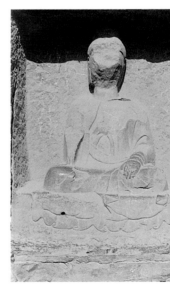
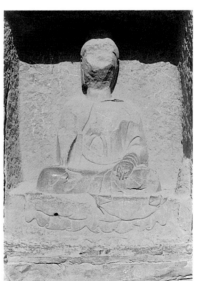

濟南東佛峪隋代造像（右圖）
濟南東佛峪晚唐五代造像（左圖）
青州市雲門山第二龕右脇侍菩薩像　隋代開皇初期菩薩像高２００ｃｍ（左頁圖）

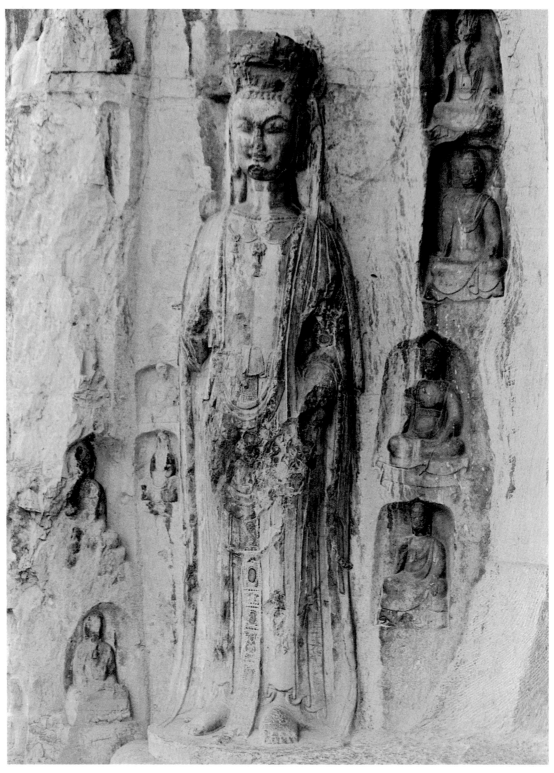

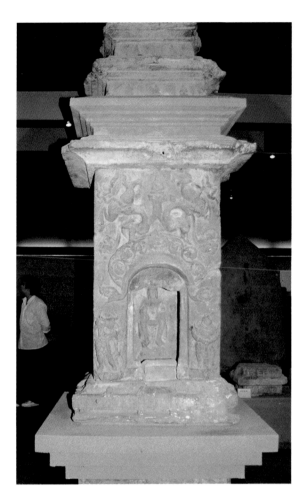

楚，也可能是受隋代長方形龕多佛並列的組合造像影響有關。

四、隋唐時期，山東南部地區流行造像碑，這也是受到北朝時期這一地區石刻經的影響。北朝晚期這一地區的泰山經石峪、鄒城鐵山和鋼山以及嶧山刻經、汶上水牛山刻經、新泰阻來山刻經和東平洪頂山刻經等都是同時期刻經的的精品，像巨野、汶上的刻經造像碑在佛教藝術史上也占有一定的地位。而《般若波羅密多心經》也是北朝刻經的內容之一。這種地區風格特點一直影響到宋代。

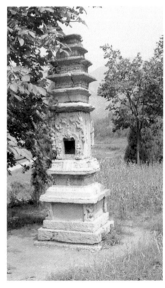 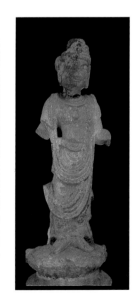

山東省博物館藏唐天寶二年（743）楊瓚造塔 青州市出土 石灰岩質 高259cm 寬110cm（上圖）

壽光縣唐代菩薩像 白花崗岩質 現藏壽光縣博物館
（右圖）

濟南神通寺唐開元五年（717）小龍虎塔 石結構
（左圖）

山東省博物館藏唐天寶二年（743）楊瓚造塔塔身正面（左頁圖）

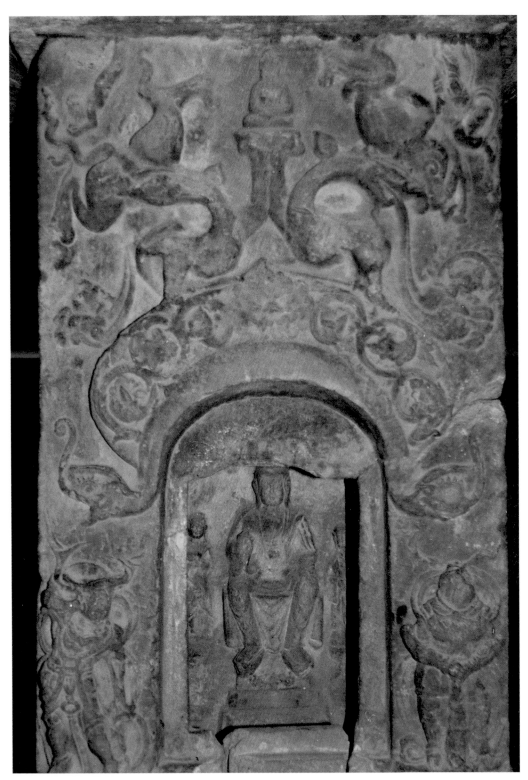

【山東宋、金、元佛像藝術】

【摩崖造像】

山東境內宋、金、元時期的摩崖龕窟造像主要發現在濟南地區和東平縣。

計有濟南佛慧山大佛頭宋代造像、黃花山金代石窟造像、龍洞元代造像、平陰縣天池山金代造像，肥城縣朝陽洞和玉皇洞宋代造像，新泰市閣老頂元代造像，東平縣司里山和青峰山宋、金時期的造像，以及鄒城市黃山羅漢洞北宋羅漢造像。擇其幾處介紹。

濟南佛慧山北麓有一座大型的崖龕，內雕大型的佛頭像，俗稱「大佛頭」。在其東旁崖壁上，浮雕兩個方形石塔，雙塔之間鑲製一塊造像題記：「齊州大佛寺，自景祐二年（一〇三四）正月十五日，命匠人□三鐫大佛頭，至景祐三年丙子歲六月戊申朔畢。」大佛頭保存相當完好，高約六〇〇公分、寬五〇〇公分。面相較端正。

黃花山石窟為天然洞窟，呈長方形，洞口寬三五二公分、洞底寬二五五公分、進深六六七公分、洞高四二〇公分。南北兩側各雕九尊羅漢像，像高九十五公分左右，頭部多已風化殘損，身軀保存較好，富有動感。東側下層還有兩尊佛像，惜已殘。洞窟頂部雕刻四尊佛像，保存完好。洞內有金代造像題記二十多處。據洞內金承安二年（一一九七）楊十三郎造像碑記載，此洞造像可能始於金代中期。

濟南龍洞元代造像位在龍洞西洞口西側，鑿龕造一佛二弟子二菩薩二侍從

東平縣司里山東石西壁下部北宋羅漢像（右圖）

濟南佛慧山北宋景祐三年（1036）大佛頭像（左頁圖）

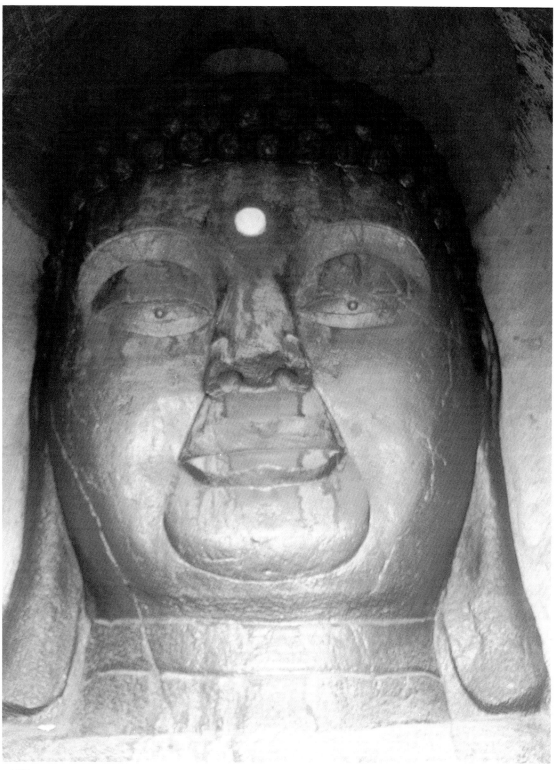

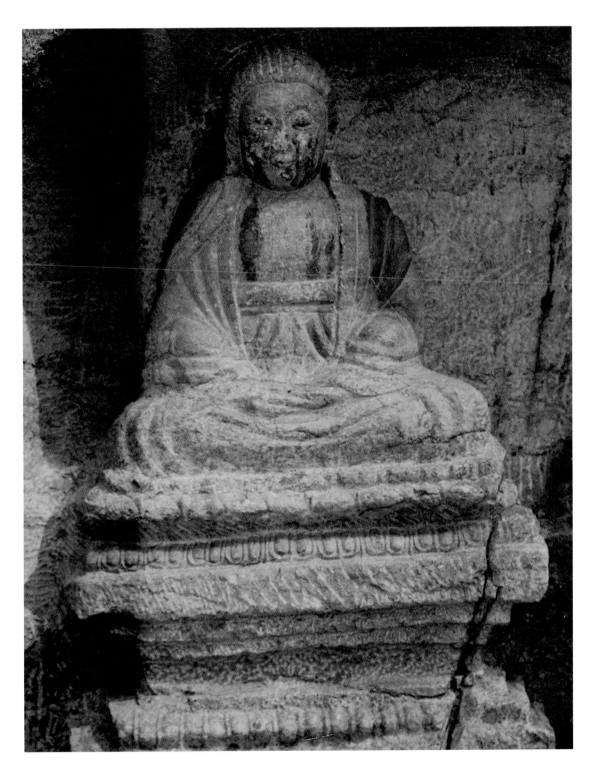

東平縣青峰山金代佛像　佛高 62cm　帶座通高 116cm

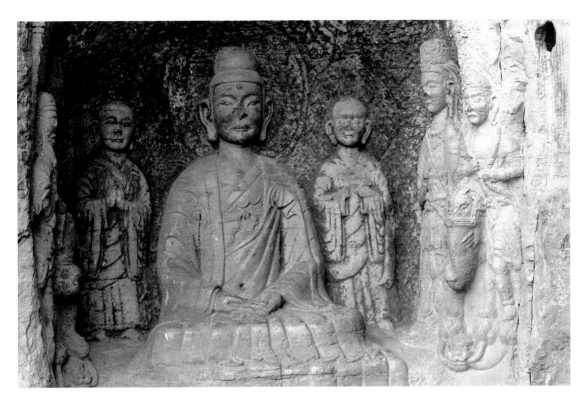

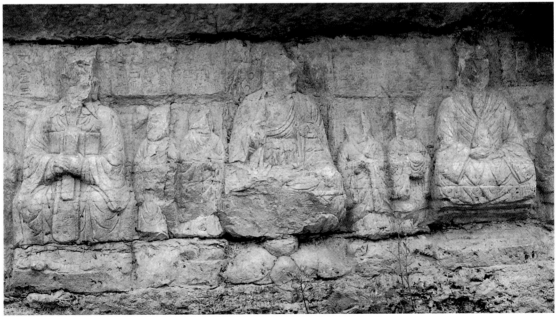

濟南龍洞西洞口西側元延祐五年（1318）造像 （上圖）
東平縣司里山東石南壁東側底部宋代造像 （中間大像是佛像，兩側是孔子像和老子像，反映了北宋時期三教合一）（下圖）

組合像，左側侍從騎獅，右側侍從騎象。其題記為「大元延祐五年（一三一八）」寺僧普光圓明大師□大元世□禪皇帝聖旨……命工造釋迦佛□像……。」雕刻精美，組合內容豐富，為元代佛像藝術中少見，在元代雕刻藝術史上占有重要地位。

東平縣司里山宋代佛像主要分布在西石東壁的下部和東石西壁的下部，以及東石南壁的東南角。東石南壁東西角造像為幾組佛、孔子和老子的三教合一像，主像高約六十公分。其餘宋代造像多為並排的高浮雕羅漢，高約五十─六十公分，羅漢數量眾多，姿態各異，有的保存也較完好。

【寺院佛塔雕刻與個體金、石佛像】

山東境內現存宋、金、元時期的佛塔和墓塔較多，如靈岩寺的宋代辟支塔和一六七座唐、宋、金、元、明時期的墓塔，濟寧宋代鐵塔，聊城宋代鐵塔，濟南神通寺四十多座金、元、明時期的墓塔等都早已名揚海內外。特別是靈岩寺辟支塔，因近些年清理塔基發現的浮雕阿育王皈依佛門的故事更名重一時。下文還要作詳細分析。

聊城北宋鐵塔為八角十三級樓閣式，基座為石砌正方形上下疊設的須彌座，高二九〇公分，底邊是三一七公分。束腰四面高浮雕伎樂人、雙龍、力士、象、鸞鳳、鸞鳳、仙鶴和帶翼魚化龍等。在塔基座內也發現十塊高浮雕刻石、有孔雀、飛天、菩薩、力士、狻猊和獅子。此塔石雕藝術豐富、雕刻技藝嫻熟，具有較高的研究價值。[1]

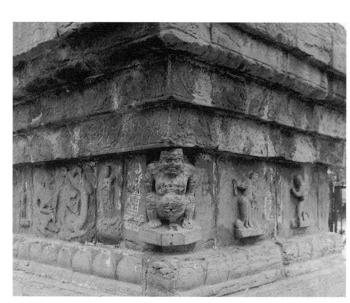

聊城北宋鐵塔基座高浮雕力士
等圖像　（右／左頁圖）

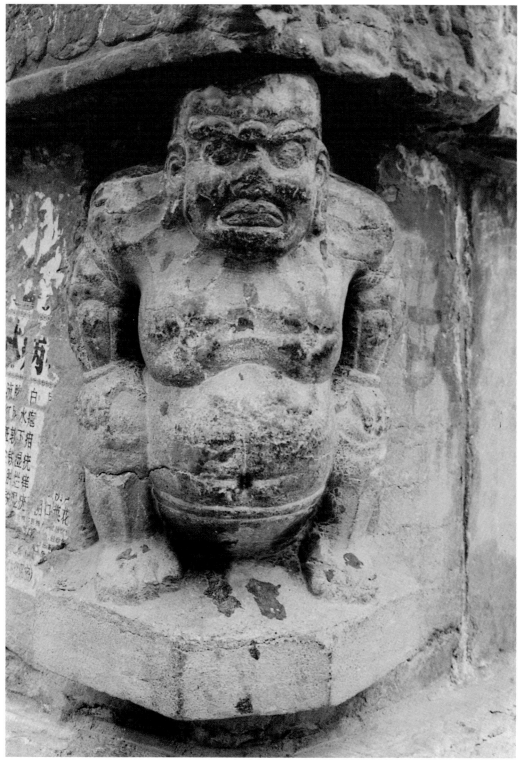

1

山東聊城地區博物館：〈山東聊城北宋鐵塔〉，《考古》一九八七年二期。

山東省博物館藏北宋皇祐三年（一〇五一）石舍利棺很有代表性。長八十一公分、高五十四公分、寬四十二公分。高浮雕的弟子像，因佛涅槃，皆悲痛欲絕，其形象之生動、表情之逼真，使觀賞者同情落淚。濟寧鐵塔地宮出土的宋代舍利石棺，棺蓋陰線刻的纏枝紋和棺身四面陰線雕的青龍、白虎、朱雀、玄武，線條流暢，亦屬宋代石刻藝術的精品。2 另外，一九六八年莘縣宋塔內出土的北宋「慶曆二年（一〇四二）」、「熙寧元年（一〇六八）」、「嘉祐五年（一〇六〇）」、「嘉祐八年」、「熙寧二年」刻本《妙法蓮華經》，多保存較好，卷首刻經變圖。每卷經變圖像各異，佛像莊嚴，線條細緻遒勁，再加上字體方正圓潤，足以說明宋代雕版印刷事業是極為興旺發達。3

靈岩寺和神通寺墓塔多有裝飾。如神通寺金代住持「清公山元之塔」，磚結構，五層密檐，平面呈六角形。塔身雕有半掩假門，一婦人探身外窺，頗有宋代建築雕飾藝術風格。靈岩寺塔林元代至元三十一年（一二九四）「廣弘提點壽塔」，須彌座浮雕的麒麟、獅子、力士和牡丹極為傳神。

一九八四年發掘神通寺大殿基址，出土了一批宋代文物，其中有石雕和泥塑佛頭像、羅漢頭像、供養人像和力士殘像等。特別是一件泥塑老年羅漢頭像，殘高二十三公分，頭內木質骨架已被燒毀，內呈空洞狀，已被燒成紅褐色。五官刻畫準確，表情生動，是件寫實的佳作，令今天的觀賞者嘆絕。4

青州龍興寺窖藏在出土大量北朝晚期石佛像的同時，還出土一部分北宋時

2 夏忠潤：〈濟寧鐵塔發現一批文物〉，《文物》一九八七年二期。
3 崔巍：〈山東省莘縣宋塔出土北宋佛經〉，《文物》一九八二年十二期。
4 王建浩：〈山東濟南市神通寺殿堂遺址的清理〉，《考古》一九九六年一期。

山東省博物館藏北宋皇祐三年（1051）石棺 石灰岩質 石棺高54cm 長81cm 寬42cm

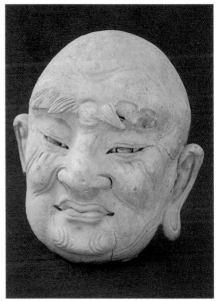

濟南神通寺宋代殿堂遺址出土羅漢頭像　紅
陶質　高23cm　現藏神通寺文物管理所
（右上圖）

長清縣靈岩寺塔林元代至元三十一年
（1294）廣弘提點壽塔底座力士　高40cm
（右下圖）

青州市龍興寺出土北宋石雕羅漢像　1996
年發現　石灰岩質　高36.5cm　現藏青州市
博物館（左圖）

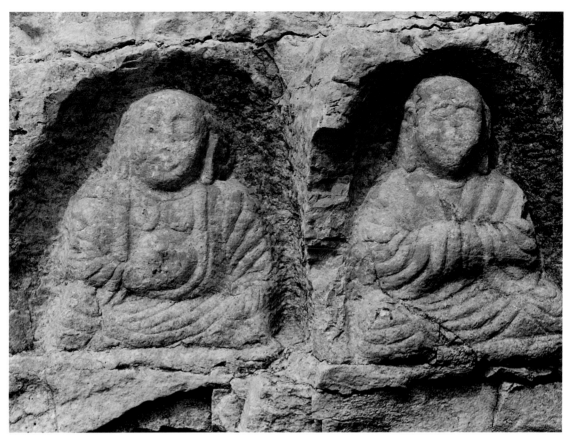

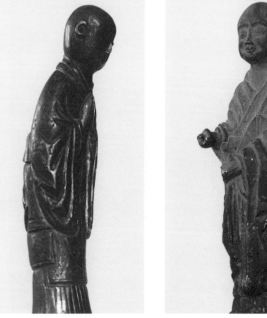

東平縣青峰山金代羅漢像　像高 48cm
（上圖）

長清縣真相院出土北宋銀羅漢像
（右、左圖）

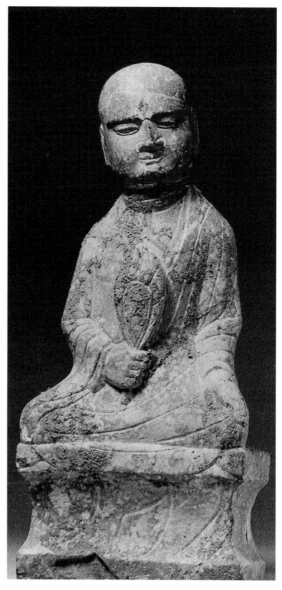

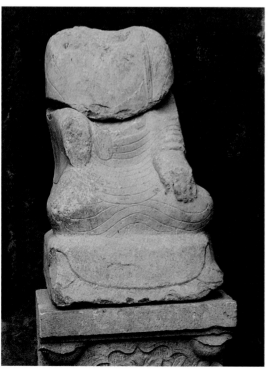

青州市龍興寺出土北宋彩繪石雕羅漢像　1996 年發現
石灰岩質　高 34.6cm　現藏青州市博物館（右圖）
聊城北宋鐵塔基座高浮雕伎樂人（左上圖）
平陰縣翠屏山寶峰院石窟內放置的宋代殘石佛像　殘高
約 102cm（左下圖）

185

期的石雕、陶塑、泥塑、鐵鑄、木雕佛像、羅漢像和供養人像，惜除石雕、陶塑保存較好外，其餘質料均毀壞嚴重。完整的石雕羅漢像高約三十五公分，皆坐於方形須彌座上。底座束腰處多雕刻獅子、童子和蓮花。一羅漢像刻「天聖四年」紀年題記，為我們準確斷定這批佛像的年代提供了依據。保存較好的兩件陶塑女供養頭像，均為少女形象，高十一公分，其中一件施彩繪，面相圓潤，五官刻畫精細，表情生動，是難得的宋代藝術佳作。

宋代金屬雕鑄佛像藝術品，值得提到的兩處資料：一處是現存濰坊市博物館，原出土於宋代鐵佛寺鐵佛像，腰部以下雖殘缺，但上部保存完好。殘高二六〇公分。面相端莊，神態尊嚴，略有所思，顯得十分典雅。另一處是一九六五年長清縣真相院舊址宋塔地宮出土的九件銀羅漢像和一件女供養人像。羅漢像均為立姿，高十‧三—十一‧五公分。上身著袈裟，下著裙，多裝飾漂亮的花紋。這二羅漢像運用多種工藝技術，成型主要用扳金、澆鑄和捶打，加工和裝飾用切削、焊接、抛光、捶打等工藝。羅漢像神態各異，表現佛涅槃後，弟子們痛不欲生的形象。女供養人像，立姿，高七‧六公分，頭戴花冠，面相端莊，身著長裙，裝飾華麗。和羅漢像一樣，工藝水準極其高超。靈巧傳神，顯示了宋代高超的創作藝術，是為國寶。5

山東西南部地區成武、巨野等縣文博單位現藏一部分宋代刻經造像碑。如成武縣宋太平興國九年（一九八四）造像碑。高一五二公分、寬五十二公分。平頂，正面上部鑿一尖頂佛龕，龕高四十一公分、寬三十九公分、內刻一佛二菩薩組合像，龕下刻《父母恩重經》，共十五行，每行五十二字。經文右側刻「太平興國九年」紀年題記。6 現存山東省博物館一件宋代石方形

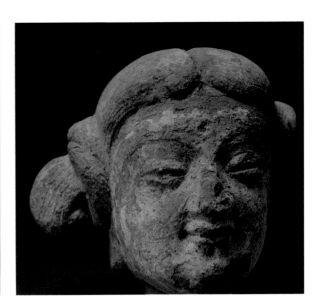

濟南市文化局文物處：〈山東長清縣宋代真相院釋迦舍利塔地宮〉，《考古》一九九一年三期。

山東石刻藝術博物館：〈山東鄆城、成武、金鄉石刻調查〉，《考古》一九九六年六期。

青州市龍興寺出土北宋泥塑女供養人頭像　1996 年發現　高 11cm　現藏青州市博物館　（右頁右、左圖）

宋代鐵佛像　殘高 260cm　現藏濰坊市博物館（上圖）

長清縣真相院出
土北宋銀羅漢像
現藏長清縣博物
館（上、下圖）
巨野縣薛珍造像
刊經碑（經文為
《父母恩重經》）
北宋熙寧七年
（1074）現藏巨野
縣文物管理所
（左上圖）

造像碑，形制比較特殊。高九十五公分、寬三十五—三十八公分。四面分別在碑身下部鑿圓拱形龕，內雕羅漢、菩薩等單身像。刻工考究，四面雕像內容各異，有研究價值。

長清縣靈岩寺辟支塔基座浮雕「阿育王傳」

一九九五年發掘清理靈岩寺辟支塔底座，驚奇地發現塔基的八個立面原應鑲嵌著四十幅浮雕「阿育王傳」故事畫，現存三十七幅。八面轉角處用柱間隔，柱上刻龍、鳳、天王、力士和淨瓶、纏枝等圖案，轉角處浮雕一身著鎧甲力士，作力托塔的姿態。7「阿育王傳」故事畫，反映的是西元前三世紀中期孔雀王朝第三世國王阿育王的政治生涯。在疊設出挑層立面還刻有十四處有關情節的題記。在北宋大觀四年（一一一〇年）寺院主持仁欽和尚曾建造孔雀明王殿。這些都說明了宋代佛教徒對阿育王無比崇信。辟支塔底座浮雕的「阿育王傳」故事，在《阿育王傳》、《阿育王經》等文獻中都有記載。

浮雕「阿育王傳」故事情節主要有：

一、「孔雀盛世」。歌頌阿育王統治時期，社會安定，人民勤於農耕漁獵，舉國上下歡騰，生活安康富足。

二、「無憂樹的悲劇」。描述了阿育王雖勤於國政，但獨斷專行，不容異己。有一天，因幾個嬪妃折斷了他喜歡的無憂樹的樹枝，他認為是反叛國王的行為，都處以死刑，有很多人在這次悲劇中喪生。

山東省博物館藏北宋造像碑　石灰岩質　高95cm　寬35-38cm（右圖）

長清縣靈岩寺宋代辟支塔（左圖）

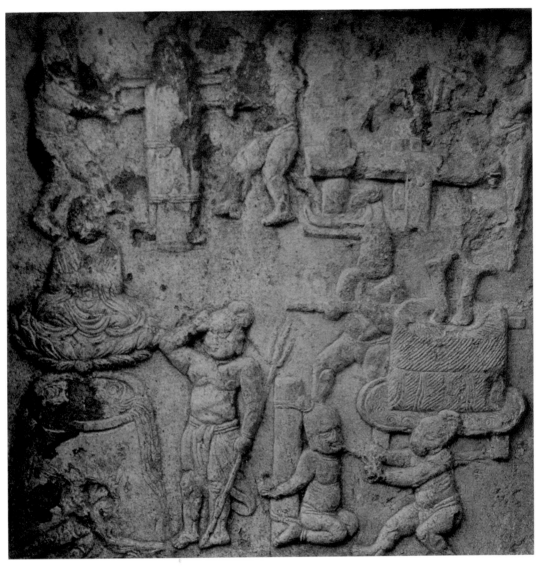

7 《靈巖寺》編輯委員會編《靈巖寺》，文物出版社，一九九九。

長清縣靈巖寺辟支塔塔基浮雕《阿育王傳》「地獄中的蓮花」

三、「地獄中的蓮花」。向人們講述了阿育王是怎樣皈依佛門的。阿育王自幼狂暴，即位之初就殺人無數，他聽信讒言，大造人間地獄，對無辜平民施以酷刑。有一天，沙門沙姆達拉誤入「地獄」，並將他扔進油鍋中，在接觸油面的剎那間，油鍋中浮出一朵蓮花，並將沙姆達拉托在空中。阿育王得知，親臨觀看，並將沙姆達拉請進宮中講法。阿育王開始認識佛教，「歸於正法」，聽勸在統領的八萬四千個邦國中建造佛塔。

四、「戰爭與覺悟」。阿育王即位的第九年（西元前二五九），發動了入侵羯陵迦國的大規模戰爭，戰爭很殘酷，殺死對方十萬人，俘獲十五萬人，自己的將土也多肢體傷殘，痛吟之聲不絕於耳。阿育王感到罪孽深重，去拜訪麻摩搭那凱大長老並得到教示，全心信佛弘法，實行仁政。

五、「分賜舍利」。阿育王皈依佛門後，想起兩年前沙姆達拉廣建佛塔的建議，取出地下埋藏的全部舍利，下詔造八萬四千寶篋、一篋盛一舍利、又造八萬四千寶瓮、八萬四千寶蓋、八萬四千寶匹梁。使用水陸交通工具，將舍利分賜給各國，命修建大寺，共八萬四千所，皆營建安放舍利的寶塔。

六、「耶舍定月」。阿育王想在一夜之間造好八萬四千座佛塔，於是他請雜園寺上座僧耶舍將月亮在天上固定了七天七夜，工匠不停的建造，天亮時建造完畢。雖說是一夜之間完成，實際是七個晝夜。

七、「阿育王施土」。塔建成後，阿育王率文武百官拜謁耶舍長老，長老取出史傳，講述了史傳中的一個故事：有一天，佛與弟子阿難等人出王舍城，遇到兩個玩沙的孩童，一個叫德勝，另一個叫無勝。倆人見到佛陀等人，德勝捧起沙土獻給佛，無勝也捧沙合掌禮拜，佛陀連忙用鉢接取，並對弟子說，我百年升天以後，這個孩童就轉世姓孔雀，名叫阿育，會轉輪為國

長清縣靈岩寺辟支塔塔基浮雕《阿育王傳》「戰爭與覺悟」（上圖）
長清縣靈岩寺辟支塔塔基浮雕《阿育王傳》「戰爭與覺悟」（局部）（右頁圖）

王，崇揚佛法，建立八萬四千佛塔，供養舍利。

八、「法會升幡」。阿育王每五年舉辦一次高僧大德雲集的法會。有一次，還不到五年，他就將大德和羅漢們提前請到首都華氏城，法會上舉行了隆重的升幡儀式，場面極為蕭穆壯觀。

九、「王子鳩那羅的遭遇」。有一次，阿育王派他的心愛王子鳩那羅掛帥平定印度西北部德叉尸羅地區叛亂，王子使用阿育王的安撫政策，恢復了這一地區的和平康寧。後由於王后的陷害，王子失去了雙眼，經過艱苦的長途跋涉，破衣爛衫的王子夫婦才回到京城。而王宮守門將士不相信他們的身份，不允許進城。阿育王得知後才讓他們進宮。不久，王子恢復了健康，德叉尸羅地區的人民再三派使者進京，請求阿育王讓王子再回到他們身邊，擔任他們的藩王。

十、「最後的半庵摩勒果」。老年的阿育王，不分晝夜地向雞園寺和精舍施捨黃金。國庫空虛了，太子三波地嚴密把守庫藏，讓王命執行不了。從此，阿育王竟然沒有施捨的東西了，僅剩下半庵摩勒果（芒果）。阿育王惱怒地說：「我阿育王實在是無能為力了，只有半庵摩勒果歸我支配。」他派侍臣將摩勒果施捨給雞園寺，寺院上座把果子粉碎成末，作成羹湯，分給僧侶們喝。

辟支塔基座浮雕的「阿育王傳」故事畫，採用連環畫的方式，構圖頗具藝術特色。篇幅眾多，保存較好，在中國尚屬首例。在眾多的人物和複雜的建築之間，採用傳統的構圖模式，很技巧地布局在一系列的畫面之中，對研究當時的建築、宗教、服飾和繪畫雕刻技術都是極為珍貴的資料。

長清縣靈巖寺辟支塔塔基浮雕《阿育王傳》「王子鳩那羅的遭遇」（右圖）

長清縣靈巖寺辟支塔塔基轉角力士（左頁圖）

【海內名塑—靈岩寺】
【宋塑羅漢像的藝術風格】

靈岩寺千佛殿內的宋塑羅漢像是靈岩寺佛教藝術的精華，也是我國佛像藝術的佳作之一，被譽為「海內第一名塑」。在北宋治平三年（一○六六）塑三十二尊羅漢像，陳設在千佛殿後面的般舟殿中，後該殿傾圮，明萬曆十五年（一五八七）重修千佛殿後，將般舟殿中殘存的二十七尊羅漢像遷於千佛殿內，並根據殿內的空間布局，增補至四十尊環周排列，羅漢像的最後一次妝鑾是在清同治十三年（一八七四）。

現四十尊羅漢像分別列坐在千佛殿內的東、西兩側，壇座高七十八公分，腳座高約三十三公分，腳座至羅漢像頭頂高約一五五公分，比真人稍大。從一九八五年五月開始，經過兩年多的時間，對千佛殿內的羅漢像進行了維修，判定屬宋塑的二十七尊羅漢像分別是：陳列在殿內西壁前的第一、二、三、五、六、八、十、十二、十三、十四、十五、十六、十七、十九、二十等十二尊。陳列在東壁前的第一、二、五、七、八、十三、十四、十九、等十五尊和陳列在西壁前的第十一尊。維修時在西壁前的第十一尊明代羅漢像內剝離出較完整的鐵鑄羅漢像一尊，動態與外層泥塑羅漢像同。並有鑄文：「大宋興德軍長清縣和平鄉，天花，南管寺莊，侯丘三村，首創鐵鑄羅漢。都維那頭李宗平。時熙寧三年……。」在西壁前第十七尊羅漢體腔內前壁發現工匠墨書題記：「蓋忠立，齊州臨邑，治平三，六月。」部分羅漢像塑材經發現山東省農科院土肥所鑑定，證明皆取材本地。與以上兩處題記相印證，泥塑羅漢和鐵鑄羅漢皆是靈岩寺附近工匠所製。8

長清縣靈岩寺千佛殿宋塑羅漢像（右圖）
長清縣靈岩寺千佛殿西第十一尊羅漢像體腔內剝離出的宋代鐵羅漢像（左頁圖）

8 胡繼高：〈山東長清縣靈岩寺彩塑羅漢像的修復〉，《考古》一九八三年十一期。濟南市文管會：〈山東長清靈岩寺羅漢像的塑製年代及有關問題〉，《文物》一九八四年三期；張鶴雲著《山東靈岩寺》，山東人民出版社，一九八三。

這些羅漢像，特別是宋塑羅漢像，塑造技術非常高超。是用傳統的彩塑技法塑造的，即框架結構定型和塑繪細部相結合的方法。先根據擬塑人物的動態用木製成骨架，軀體主要部位用木板拼堵，鐵釘固定，手指等細部以鐵條為之。形態骨架製好後，首先敷一層厚約三公分的粗泥，捏塑胚胎，粗泥之上通體繞貼麻皮一層，麻皮外捺厚麥糠泥，再加細沙泥塑整出細部，最外用二至三毫米的棉花泥泥壓光。在層層施泥的過程中，都要用捏、塑、貼、壓、削、刻等技法逐漸塑出具體的形象部位，求其形態逼真。最後用點、染、刷、塗、描等技法繪畫出顏面和身體裸露部分以及服飾的細部，從而達到塑容繪質，栩栩如生的藝術效果。與宋塑工藝相比，明代羅漢像塑製得簡單粗糙，麻皮使用得較少甚至不用，麥糠用得較多，因而土質較鬆散，塑造得缺乏層次感。

這些羅漢像注意人體的解剖比例關係，注意寫實，是其主要藝術特徵之一。宋代匠師在塑造這些羅漢像時，不只是憑日積月累對人體的觀感經驗和綜合的想像，極少數可能是以印度人的生理特徵為摹本，塑像深目高鼻；大多數是依據當地的標準男兒為模特兒。因為塑像的形體、比例和相貌不但符合一般人體生態，並且多為長方臉，眉骨隆起，輪廓清晰，軀體健壯，具有山東人強壯魁梧的特徵。特別是在西壁第八尊羅漢像體腔內發現一具完整的絲製內臟，腸，肺，肝等形狀和大小都與現代醫學人體解剖發現的類似，實令人吃驚。衣紋的處理上也十分技巧，既具有「曲鐵盤絲般的剛勁，又富於輕柔纖巧的質感。」衣紋組織疏密相間，起伏交錯，繁而有章。衣飾多厚重，衣褶斷面皆呈S形，刻畫的是北方人的服飾特徵。

這批羅漢像群，他們雖並列坐在壇座上，他們相貌性格特徵和動作姿態無

長清縣靈巖寺千佛殿宋塑羅漢像（右、左頁圖）

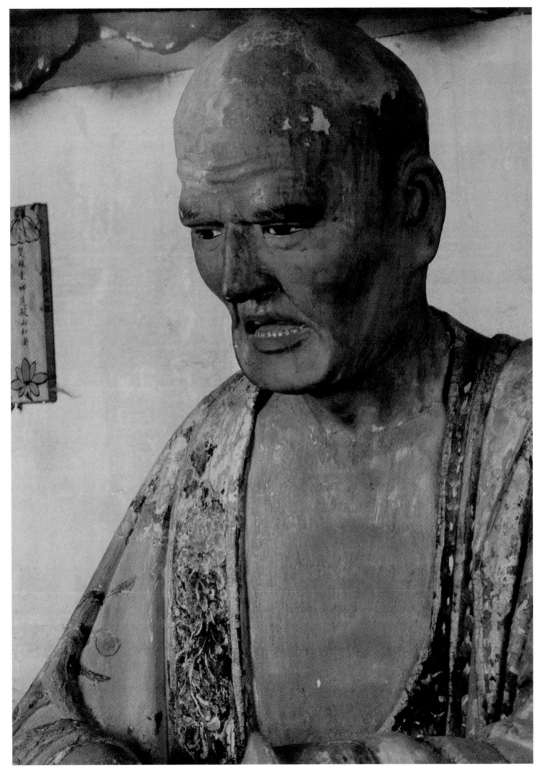

一類同。有年老的、有年輕的、有的健壯、有的清瘦。有的結跏趺坐、有的善跏趺坐、有的一腿抬起、有的則是雙手抱膝，使整組一律取坐勢的塑像，產生了節奏上的變化。手勢亦是多姿，有的拱手胸前，作促膝談心狀；有的作禪定印，閉目修持；有的手勢翩翩，似在宏法談道；有的則是揚手示意，陣詞雄辯；有的拍手胸前，表白自己謹修功德，問心無愧；也有的曲臂搭手，傾耳恭聽；還有一尊羅漢雙手舉於眼前，在專心地穿針引線，世俗的瑣事動作，十分逗人可愛。隨著動勢和手勢的不同，各尊羅漢像也都有各自的神情，有的默然無語、有的慷慨激昂、有的驚訝不已、有的是憂心重重、有的傲倨錚骨、有的緊迫欲起、也有的懷疑好猜、還有的深慮善思……，眾多羅漢像坐姿手勢和表情的巧妙安排，為的是集中表現人物的內心世界。如一尊羅漢像，善跏趺坐，雙手作禪定印，挺胸延頸，雙唇緊閉，極目遠視，似乎正力圖索求其中神秘的佛學哲理；另一尊則是結跏趺坐，右手下意識地舉至胸前，左手拍腿欲抬，雙眉緊鎖欲展，鼻翼擴張，嘴唇微啟，似是數年佛海覓理，忽悟真諦，從內心深處受到震撼。今天的觀賞者，無不為其精美的藝術表現力所傾倒。

羅漢像的流行，是禪宗盛行的結果。禪宗認為「我心自有佛，自佛是真佛」。因此，心外之佛無關緊要。按佛教的說法，成為佛的弟子，學會解脫法門，便是羅漢。所以，羅漢往往是道德高尚、學問精深的僧侶的美稱。對羅漢的崇拜，實際上是對「祖師」之類高僧的崇拜，也是對佛的崇拜。佛教在神化佛的形象時不遺餘力，經籍中有三十二相、八十種好的嚴格規定，束縛了佛像的創造，局限了佛像的視覺藝術效果。羅漢雖然也被賦予某些神異的法力，但他是以現實的和尚形象塑造出來的，是真實人物的形象，經過藝術加工，產生了藝術的美，同時更加貼近人們的生活。

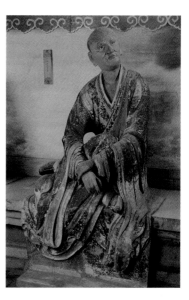

長清縣靈岩寺千佛殿宋塑羅漢像（右、左頁圖）

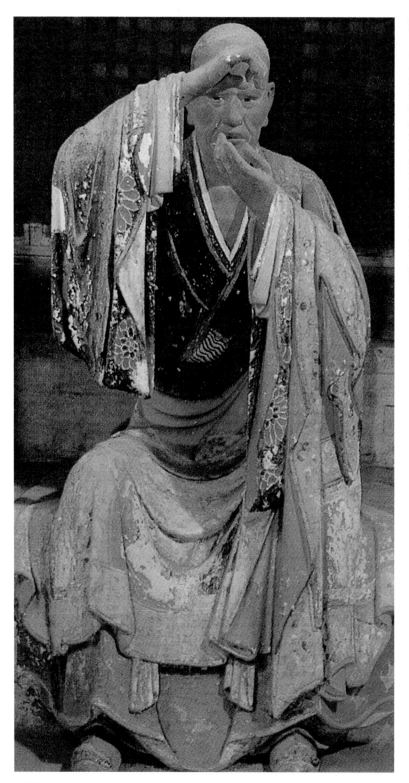

術家的審美再創作活動，羅漢像都具有鮮明的性格特點，和代表道德美女形象的菩薩像一樣，羅漢像則是健美男子的代表，深得群眾的喜歡。佛教也被稱作「像教」，既通過美的形像藝術宣傳佛教，感化眾生。四十尊羅漢像陳設在千佛殿內的東、西兩側，中間又是佛光映輝。人們觀佛朝拜，就像置身佛土淨界之中，有許多熟悉的面孔，富於人情味的表情容易和觀賞者進行感情交流和思想溝通，在感悟藝術啟迪的同時結下弘緣。這便是包括山東在內的中國各地流行羅漢像和菩薩像的主要原因。

【圖版索引】

長清縣黃崖唐代石佛堂北壁浮雕佛像 唐開元二十五年（737）和開元二十九年（741）

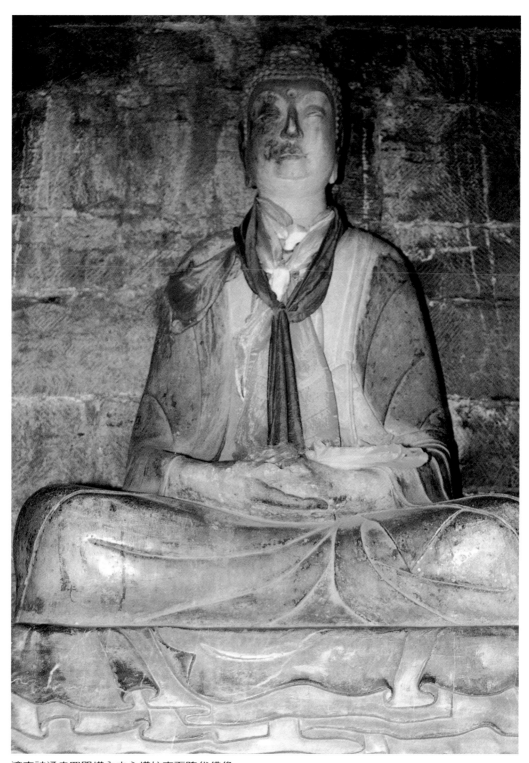

濟南神通寺四門塔內中心塔柱南面隋代佛像

作者簡介
劉鳳君

1953 年　生於山東蒙陰縣
1978 年　畢業於北京大學考古專業，於山東大學歷史系任教。
1986 年　山東大學作為學術骨幹培養
1987 年　任中國古陶瓷研究會理事
1993 年　組織成立山東考古學會陶瓷研究委員會任副主任兼秘書長
1994 年　開始招收和指導國內外的美術考古研究方向的研究生
1995 年　聘為山東環藝雕塑院藝術總監
1996 年　晉升為山東大學教授
　　　　山東大學為他成立「山東大學美術考古研究所」並任所長
1997 年　作為美術考古學的學科帶領人，申報山東大學考古學博士點 2000 年已獲批
　　　　准，任山東大學首屆海峽兩岸美術考古研修班導師。
1998 年　聘為炎黃書畫家藝術研究院院長
1999 年　聘為山東收藏家協會藝術總監
　　　　應邀赴台灣東海大學、花蓮師大和中華文物學會演講美術考古學。
　　　　獲「國際榮譽金獎」，享有「世界傑出華人藝術家」榮譽。
　　　　12 月至 2000 年 1 月應邀赴台灣在文化大學、華梵大學、台北藝術學院、東
　　　　海大學、台南藝術學院、台東師大、中華文物學會和史前文化博物館等演
　　　　講美術考古學。
2000 年　北京大學中國考古學研究中心擬聘為專職教授
主要學術著作
《中國古代陶瓷藝術》山東教育出版社　1990 年版
《考古學與雕塑藝術史研究》山東美術出版社　1991 年版
《美術考古學導論》山東大學出版社　1995 年版
另發表學術論文五十餘篇

國家圖書館出版品預行編目資料

山東佛像藝術／劉鳳君著 —— 初版， —— 臺北
市；藝術家， 2001〔民90〕
面 ： 公分 —— （佛教美術全集：12）
含索引
ISBN 957-8273-85-1（精裝）

1.佛像 2.佛教藝術

224.6 90003694

佛教美術全集〈拾貳〉

山東佛像藝術

劉鳳君◎著

發行人 何政廣
主　編 王庭玫
編　輯 江淑玲・黃舒屏
版　型 王庭玫
美　編 黃文娟
出版者 藝術家出版社
　　　　台北市重慶南路一段147號6樓
　　　　TEL：（02）23719692~3
　　　　FAX：（02）23317096
　　　　郵政劃撥：0104479-8號藝術家雜誌社帳戶

總 經 銷 時報文化出版企業股份有限公司
　　　　桃園縣龜山鄉萬壽路二段351號
　　　　TEL：（02）2306-6842

5 號

印　刷 欣佑彩色印刷有限公司
初　版 2001年6月
定　價 台幣 **600** 元
ISBN 957-8273-85-1
法律顧問 蕭雄淋
版權所有・不准翻印
行政院新聞局出版事業登記證局版台業字第 1749 號